劉木賢建築作品集
學校夢田

劉木賢　著

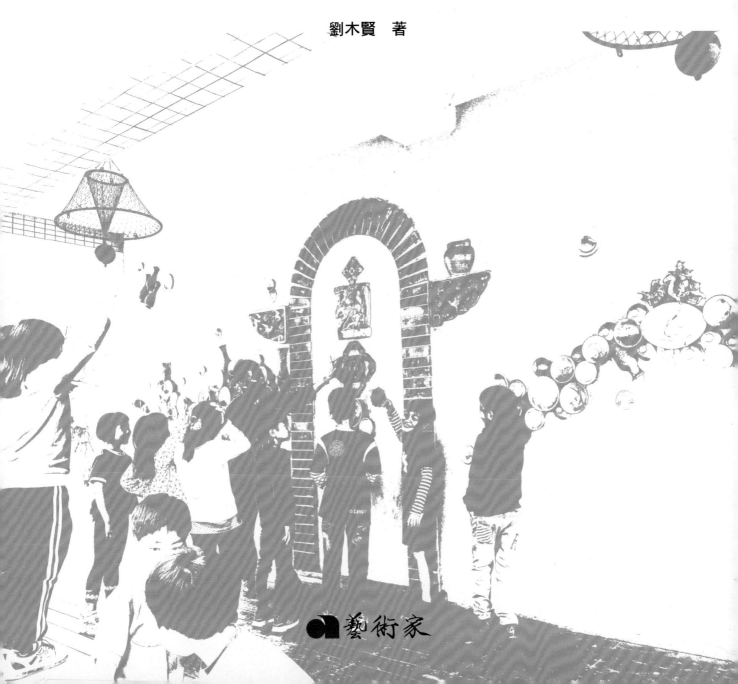

藝術家

|目錄|

關懷幸福教育的建築家

葉石濤說：「台南是一個適合人們作夢、幹活、戀愛、結婚、悠然過活的地方」，我一直以建構台南成為一個美麗宜居的城市為目標，而建築師是都市風格的主要塑造者。早在我擔任立委時，到過劉建築師設計的億載國小，看到這所以綠建築示範基地聞名的學校，給孩子提供快樂活潑的學習環境，感受到他對學校設計非常用心。從創校吳文賢校長的口中，得知他與學校的互動非常良好，願意傾聽校方的意見，師生對校園的使用高度滿意。

我擔任市長時「以文化首都台南」為建設目標，希望為市民建構健康幸福的生活環境，2012年適逢中央政府舉辦全台低碳城市的評比，以響應全球環境保護運動的來臨。當評審委員來到鑽石級綠建築的南科實驗中學聽取劉建築師的簡報與導覽說明，大家對校園環境與自然共生的設計均給予高度的肯定，也使台南榮獲台灣低碳城市示範的榮耀。從這一次的簡報中，深刻體會到他對綠建築的投入與永續環境的堅持，不像一般商業建築師追求廣告形式的浮誇，而是以簡樸風格落實建築美學。

2013年為推動府城軸線改造與「運河星鑽計畫」的開發，並解決新南國小及金城國中兩校因社區老化、學齡兒童流失的困境，乃計畫將兩校遷移至台南市政府旁的文教用地。兩所學校經公開評選均由劉建築師取得設計監造權，生態又多元的校園空間，是個孩子幸福教育的場所，完工後常見市民駐足欣賞，美麗的校舍成為都市的風景，不只師生家長喜愛，社區民眾更是讚譽有加，也吸引許多教育團體前來參訪取經。

劉建築師是一位傑出設計家，也是一位人道主義關懷者，除了設計本業以外，更擔任「緣起文教協會」的理事長，投入偏鄉學子教育的關懷，為弱勢孩子募得更多的教育資源。後來有一次我在桃園高鐵站遇到，得知他的校園設計不只跨出台南，更在台北、桃園與台東都有他的學校建築作品，很高興台南優秀子弟能以設計品牌向外輸出，將寶貴的台南設計經驗與各地交流，讓更多的孩子享有豐富又多元的生態學習環境，感謝他為下一代的幸福教育而努力。

台南市長 賴清德

綠建築政策最佳代言人

記得第一次知道劉建築師這個人，是在2000年綠建築標章審查制度起步時，接到劉建築師送來億載國小綠建築申請案，深受其對綠建築指標的認真與實踐而感動。當時一般業界對政府綠建築政策，不是虛偽應付、就是冷嘲熱諷，但我發現劉建築師是打從血液裡對環境的熱忱。在他申請資料中，我發現他引進棕櫚毯、卵石、枯木來設計生態水池護岸，也把雨水利用的天溝結合教室斜瓦屋頂做得很美……等，很快樂地把各種綠建築指標確實結合在美學設計中。這感動，除了感佩劉建築師的誠實、愛心、執著之外，也證明了台灣的綠建築評估系統並非曲高和寡、妨礙美學設計之事，而消除了我幫政府推動綠建築政策的罪惡感。

另一件對劉建築師的感動是，在南部政府公共建設預算嚴重偏低的情況下，他既能鍥而不捨地做出最美麗實惠的佳作，且頻頻拿下最高等級的綠建築標章認證，這正好對許多業界只想向政府要容積率獎勵而指控綠建築造價貴的行徑提出反證。如今，我在外演講或寫書都刻意提到：綠建築絕非昂貴的建築，例如劉建築師在2003年獲得鑽石級綠建築標章認證的億載國小，每坪造價只有4.2萬元；在2010年獲得鑽石級綠建築標章認證的前峰國中，因物價上漲之故，每坪造價只有6.5萬元，在當時都是一般的造價成本。劉建築師的軌跡，簡直是台灣綠建築政策的最佳代言人。

我很欽佩劉建築師認真樸實的精神，在如此低利潤、高風險、公務單位推諉責任的台灣惡質建築開業環境下，卻能保有對環境的愛心與專業知識的實踐熱忱，且不斷創造學校建築設計佳績。我相信劉建築的辛酸苦辣，絕非我這躲在教育象牙塔內的人所能理解，但其精神卻是我默默學習的對象，雖不能至，但表欽佩。

國立成功大學建築系教授　林憲德

打造未來世代的學習空間——在教育「夢田」裡種桃種李種春風

上個世紀末「921」地動天搖的翌年,教育部史無前例的以跳脫傳統的新思維、新機制,大規模的展開災後校園重建。自2000年「新校園運動」號角響起迄今,歷經2001年「永續校園」、2002年「南瀛新校園」、2009年「高雄都市新校園運動」。

「天災總是在人們遺忘時降臨」,日本防災大師寺田寅彥如是說。環太平洋火山帶邐來地震頻仍,今年適逢教育部基於保障師生安全,加速推動「106-108年公立國中小校舍耐震能力及設施設備改善專案計畫」,教育哲學與建築工學的對話,正式揭開「新校園運動5.0版」的序幕。

時光烙下了榮光印記,劉木賢建築師正是貫穿1.0至4.0版的歷史現場中,第一位以規畫設計者的專業視角,以他所設計的16個學校案例,精彩完整地描繪學校建築的歷程與上探哲理的精闢論述。劉建築師一本初衷將生命最菁華的歲月,投入校園設計領域的深耕,並走入偏鄉給高關懷學子籌募更多的教育資源。

每一所他設計的學校都深受師生們與社區的喜愛,蔡文國小、億載國小、紅毛港國小與鳳林國中在教育夥伴的推薦下,我都一一去參訪過,發現這些學校有幾個共同特點,首先是空間層次豐富,造型簡約且歷久彌新,全生命週期的寬廣構思,降低了維護管理者的負擔,肯認符合「永續校園」的精神。其次校園生態多樣豐富,校舍表情地景元素與周遭環境和諧舒意,無怪乎他的作品經常是教育界參訪的綠建築示範基地。木賢建築師在本書中,以工學詩人優雅的筆觸在天地晨昏間,導覽著一畦畦散落在台灣魅力城鄉之間的「夢田」,其中有一段提到他在校園建築實踐過程對於師生的回饋意見的回應:「優點我們繼續保留,缺失想辦法改善」,充分展現空間規畫專業堅持,時時以使用者需求為念的謙沖對話態度,特別值得推崇。

回顧台灣自1994年的「410教改運動」以來,各界對於教育環境軟硬體的思辯與反省,政策上的「小班計畫」、「九年一貫創新教學」、「永續發展」的核心價值與結合社區力量的教育改革理念,均已落實在歷次「新校園運動」的推展中與教育部所堅持「多元智慧,適性學習」的精神相互輝映。

盱衡當下台灣社會結構,面對少子高齡化的海嘯來襲,科技的跳躍成長,正以10倍速前進中,全球極端氣候現象下,生態意識高度覺醒的同時,值此教育部新課綱以未來世代「多元、互動、共好」的核心素養引領下,「新校園運動5.0版」必須具備回應未來的能力,疊合課程地圖與建築藍圖,打造出未來世代所需要的學習空間。本書的出版正好可以提供彌足珍貴的實務經驗與智慧啟發,作為探索「新校園運動5.0版」的對話基礎,衷心期盼關心台灣教育的公私部門、學生家長們、教育界的師長們、社區成員們、建築設計監造者、施工者,都能從本書中理解到專業分工與整合進程中所扮演的關鍵角色,為我們的未來世代打造一所所好學校。

高雄市政府教育局局長 范巽綠

蜜蜂建築師‧人間校園赤子心

青年建築師劉木賢邀我為他這本校園綠建築寫序，想來應是天外奇緣！

年輕時我曾有段歲月在養蜜蜂，所以最早結識的綠建築師是兩百萬隻蜜蜂。每隻蜜蜂不但都是綠建築師，而且一生都是綠建築的現場工人！蜜蜂對大自然生態環境的捍衛和實踐，總是抱持著赤子之心，生死以之。愛因斯坦說：「如果沒有了蜜蜂，人類大概只能生存四年。」細細尋繹這句警訊，我想除了大自然裡三分之二的作物要靠蜜蜂授粉，綠建築的自然哲思，應該也是其中的奧義。

我認識的劉木賢建築師，可以說是蜜蜂來轉世的！

劉建築師跟我三度邂逅，而我覺得他對綠建築的志業，以成人職棒比喻，目前才到四局上半而已。以他的赤子童心，未來的成績和使命，真的必將無可限量！

第一次的見面，2007年我剛到任國立台灣文學館。建築師公會的林東憲、劉木賢等建築師來訪，希望在文學館舉行「南方建築設計展」，我也正想推動台文館的「空間解放」並進行「觀眾研究」，雙方互蒙其惠。

第二次的相遇，2011年我就任台南市教育局長，發現許多綠建築學校多出自劉建築師之手。尤其到了億載國小，吳文賢校長十分帶勁地為我導覽，講解綠建築的要義，我第一次知道什麼叫「中水」及「中水回收」的設計、設備、功用和實作。平時我經常帶着小孫子到億載校園散步，有一天又在校園裡巧遇吳校長和劉建築師在討論永續議題，勾起了我對木賢兄的記憶。

第三次的共事，關係運河邊的新南國小、金城國中的遷校，兩校均由劉建築師經公開競圖取得設計權。此案因涉及舊府城都市更新的「星鑽計畫」開發，而新校地為文教用地須

「新沙卡里巴」的攤商遷走。這計畫已經延宕數年，賴清德市長、陳美伶祕書長指示教育局務必達成任務，我們銜命多方協調，每一階段的抗爭、勸導，政府、校方與建築師都會沙盤推演，以同理心為攤商設想，過程迂迴曲折淹煎多時，終於與攤商達成協議。2014年新南國小趕在暑假完工，開學前夕我和劉明道校長及建築師，仍在焦慮地跟時間賽跑。他對校園的安全使用相當堅持，向府方分析提前使用的利弊得失，讓我對他專業上的堅持印象深刻！

建築、街景、校園，始終在跟人對話、博感情；不論居住者、使用者、來訪者，或是行經路過的人。每當我迷路，想起蜜蜂的記憶模式，會由地標式建築引領我回家的路，而校園常是地方上最重要的地標。西拉雅族萬正雄長老的歌謠〈行路〉說：「子孫走在路上，就會看見想起祖先的痕跡！」台灣的建築，歷經多族原住民、荷西歐式建築、閩南古厝、日式建築等，極為多元。專攻建築的漫畫家魚夫常說：「把它畫回來」。

劉建築師獨鍾綠色校園建築，緣於921大地震的災後重建，這場地震觸動了劉建築師的惻隱之心，改變了他的職業生涯。不再忙碌於泛泛的事務所一般業務，轉念專注人間的校園淨土，並從此獻身「校園綠建築」的志業，這股赤子之心守護誓言，彌足珍貴。

毀壞，是元素的改變，不論加法或減法，有時候會是一種成長。「天下無事，放下便是。」這是減法。「尋常一樣窗前月，才有梅花便不同。」這是加法。這些加法、減法的運用，甚至加減乘除的四則運算，在劉建築師這本書中，已是行雲流水般的顧盼自如。

書中透露他利用清晨、夜間或假日，去親近自己設計的校園，觀前顧後地關心、考察與反思。有如母親「抱著嬰兒金金看」般地珍視眼前的一切，關注每個校園的陰晴圓缺、風雨晨昏、行止動靜、草樹花鳥，讀到「推著坐在輪椅的母親，返回母校漫步，共同憶起層層往事」，有如校友與母校間互道珍重，恍若前世今生的劇情令人動容。書中自然流露的真

情，為當初蓋好的校園增添生動與溫度，亦深刻問出校園對世人的重要性。透過每個作品探討的主題，我覺得他還在挖掘、思考校園的可能，繼續醞藉創發更新的作品，這將是讀者們對他的期待。基於我從大台南首任教育局長的工作經驗中，書中的敘述，在在可做學校建構、充實校史室的參考，值得全體校長們細心體會；而貫穿全書的「新校園運動」和「綠色永續經營理念」的創獲精神，均可成為《台南市教育史稿》的新養分。

未來，少子化來了，閒置教室剩了，高齡化來了，長照安養來了，大數據人工智慧來了，數位學習時代來了，7-11服務多元化來了，一卡通來了，公用事業加值型服務來了。雖然，一切快速變化，然而我們頂多只能進口木材，終歸無法進口森林。中國古話說：「千金買屋，萬金買鄰。」西方人說：「Live in today，but not for today.」所以，我們必須面對新現實，發展新能耐。未來的校園，可能不得不，或很光榮地，一如本書預言扮演更多更積極的角色。這本書，不但成為作者自己再進階的發電機，對全體校長、教育界、家長會、社區、建築界，提供極具價值的參考。

近來，知識界為了蜜蜂的神祕消失，正在焦慮。此時，竭誠為「校園蜜蜂建築師」的新書加油，謹祝劉建築師在光榮的「四局下半」繼續展開新賽程，日新又新！

國立台灣文學館前館長
台南市前教育局長　鄭邦鎮

為孩子開創美麗新校園

21世紀有關「永續性」（sustainability）概念的推展與實踐，讓學校建築設計進入新的境界。「永續性」不僅是一種趨勢，也是一項新標準，一個教育設施發展上重要的進階，既促進節能減碳也確保孩子有更舒適的學習環境。全球永續理念的推動，也促進各國學校綠建築的發展，如澳洲的永續學校、英國的生態學校、美國的高成效學校、加拿大的種子學校、日本的綠色學校，而台灣自2000年7月開始大力推動綠建築和永續校園，要求新建學校建築應取得綠建築標章才發給使用執照。

劉建築師自921地震後投入校園設計至今已15年，對台灣學校建築最大的貢獻是以綠建築作為設計的核心理念，每一所他經手的校園建築，均榮獲多項學校建築和綠建築的奉獻殊榮，如設計台灣第一個綠建築九項指標的學校——台南市億載國小。榮獲學校建築研究學會「學校建築之光」建築師獎、綠建築設計獎、國家卓越建設獎、建築園冶獎等肯定，令人敬佩。本書各項校園建築，紀錄了他對學校建築美學、綠建築、創意與永續經營的體現與貢獻，因為寫序優先拜讀，內心充滿許多感動。

從南到北都有劉建築師的學校作品，我很喜歡他的校園設計，都會親自到現場去看、去體會、去學習，如台南市億載國小、新南國小、金城國中、南科實中，高雄市紅毛港國小、蔡文國小、鳳林國中等。每所學校都有其獨特的想法與思維，兼顧美學、創意和學校特色並融入在地文化；尤其他設計的每一所學校都能達到綠建築九項指標，對永續校園的積極回應，成為劉建築師在學校建築領域的獨特風格。

劉建築師長期對學校建築的研究與實踐精神，一步一腳印的耕耘，為台灣的學校建築開拓值得學習的領域。本書將這些年來代表性作品集結成冊，對學校建築有不少獨到想法與論述，包括兒童建築教育、情境教育、生態教育、校園與社區資源共享、地方歷史與記憶等，藉由設計案例進行深入的刻劃與探討，相當值得大家細細慢讀品味。大作出版之際，特為新書撰序以資祝賀，並對他在學校建築、永續校園的努力與貢獻，為學校建築注入許多新觀念，表達敬意與謝意。

國立政治大學教育學院教授
中華民國學校建築研究學會名譽理事長

柔軟的心‧溫暖的建築——劉木賢的學校建築藝術

當全世界的城市競相以興建「全世界最高建築」為目標的「巴別塔」效應中，一個小島上的小小建築師事務所，為許多小小的學校，興建了許多不算太大的建築，堅持長久，卻給人一種「偉大」的感受。劉木賢建築師用他堅毅的精神、柔軟的心，做到了這一點。

上個世紀末，台灣一場天搖地動的921大地震，粉碎了許多家園、校園；但在災難中，家園重新建造、校園也重新形塑，成為新世紀「新校園運動」的契機，劉木賢也成為這個運動中最具代表性的一位傑出建築師。

個人因擔任台南市政府的都市設計審議委員和公共藝術審議委員，有機會接觸到劉木賢的建築設計，多次為他細膩的思維、人文的涵養，以及美學的思考所吸引，之後，才發現他也是「綠建築」的忠實實踐者。劉木賢的學校建築，關注的不只是建築的本體，不只是在形式、建材、色彩、功能……這些最基本的設計上用心，更在整體校園環境的形塑，乃至社區特質的結合上著力。誠如他所說的：校園不只是學生上課的空間，也是社區青少年打球的地方，媽媽們學習、聯誼的教室，更是居民、特別是老人們散步、休閒的場所。校園所扮演的角色，遠比我們一般印象所認知的更為多樣且重要，而建築師的任務，正是要滿足這些所有人的期待與需求。

他身形並不壯碩，卻有無比堅強的毅力和耐力，去和各部門的負責人溝通、協商；但更重要的，他擁有一顆柔軟的心，從整體的環境建構，到一草一木的栽種、一磚一石的疊砌，乃至枕木的排列、水的流動……，都在他關懷之列；討論時，如數家珍，閑熟而清晰，一一數說他的考量與用心，因為他認為：這一切都是「環境教育」的一部分。

劉木賢的學校建築設計，已形塑一套教育哲學的架構，更進入藝術創作的品質，他即使不是台灣唯一集中心力做學校建築的建築師，也應是相對傑出的一位。套句劉木賢建築師的說法：校園是最大的教具。應可進一步地說：劉木賢規畫、設計的校園，也是一件最大的藝術品。值得我們分享他的成就與驕傲。

國立成功大學歷史系美術史教授

學校夢田・教育建築・南方經驗

美國知名建築師路易斯・康（Louis Isadore Kahn）所謂學校的本質：「學校開始於一個站在樹下的人，他不知道他是老師，他和其他人一起討論他的認識，他們也不知道他們是學生。學生們對他們之間的交流做出反應，這取決於那個人表達得多好。他們希望他們的兒子也能聽到這樣的人講話。很快這個需要的空間就建起來了，形成了第一所學校。學校的建立是不可避免的，因為它是人類要求的一部分。」

1989年宜蘭開啟了台灣第一波的校園規畫與更新。2000年921地震後教育部推動新校園運動為台灣之校園開啟新的思維，引入新工法，關注校園文化、在地生活紋理。近十多年來，台灣學校建築與校園規畫呈現多元創新。綠建築、無障礙環境、社區學校，教育建築成為社會理想的最佳實踐舞台。安全、健康、人文、藝術、自然、科技、生活是現代校園可以發揮關照的面向。劉木賢建築師《學校夢田》書中蒐集了16個案例作品，呈現了他對教育建築完整的論述，在校園空間原型、兒童建築教育、參與式規畫、校園與社區的互動、永續校園綠建築、地方歷史與記憶等各個面向的奮鬥與努力。

近年普立茲克建築獎（Pritzker Architecture Prize）得主2012年王澍、2013年伊東豐雄、2014年坂茂、2015年Frei Otto、2016年Alejandro Aravena、2017年RCR Arquitectes，普遍著重於社會責任，尊重在地、自然景觀與人文關懷，這也驗證了現代建築趨勢的轉變。劉木賢建築師奉獻生命逾四分之一個世紀，無數的精彩建築作品涵蓋小學、國中、高中、大學與宗教建築，在台灣溫暖的南方創造出獨特的地域實踐與教育夢田。我在台東服務時，正逢他規畫設計台東大學的師範理工學院，完工後帶學生到校參訪，校園中的空間尺度相當人性，尤其生態溪給大學生活帶來許多未來的想像。

《學校夢田》是教育建築的資料集成，南方經驗的忠實紀錄，更是建築師社會責任的關鍵報告。

國立交通大學建築研究所教授　張基義

書寫劉木賢的建築旅程

木賢兄和我在921「新校園運動合作社」中熟識，十多年來經常一起切磋設計，我們一起合作過南英商工餐飲大樓、板橋榮民之家、永仁高中、德光中學運動中心。在我往大陸前的業務甚多來自他的協助，即使返台後他也陪同我競圖當顧問，所以相互了解甚多。

在「建築改革社」的成立過程中，我們都是共同發起人並擔任理事，和大家一起努力推動改善台灣建築師的執業環境與社會形象。此外，在台南市建築師公會裡我們志同道合，經常並肩作戰扮演左右翼角色，當一位在大會中提案建言時，另一位就扮演側翼加強論述，倡議建築師的社會責任，促進公會的公益改革。我們共同催生了「南方建築論壇」成為南部的主要建築講堂；後來林東憲、葉世宗等建築師的加入，活力更旺並共同推動「南方建築三年展」，使台南市建築師公會在台灣建築界成為相當進步的團體。

有關木賢兄的學校建築設計思想，他常提到「新校園運動作品」中影響他最大的是廣英國小，我想更精確的說法應該是我們都受李承寬先生與Hans Scharoun的啟蒙，尤其台南還有李先生的學生林東憲建築師，我們經常共同討論「有機建築」、德國新建築精神Neues Bauen的風潮。廣英國小設計精神師承Damstadt 小學，這是李先生和Hans Scharoun重要紙上作品，是研究教育建築的經典，現在將這個設計源流爬梳清楚，也有助建築界對有機建築的了解。近年來台灣「有機建築」的思潮影響相當廣泛，在台南周遭環境有一系列相關作品，流風所及，有了所謂「新校園2.0版」，吸引許多人的參訪，也影響了整個台灣學校建築的發展。

木賢兄的成名作億載國小，是最早將綠建築、景觀、生態池空間整合的教育建築，優美的校園成為我和許多建築界學習的對象。到了南科實中的設計，應用比較自由的線條，出現多點透視的走廊空間，豐富的天際線，以及在材料的運用上，更多輕巧的鋼構、塗料、木頭等，風格出現變化即是「有機建築」的影響。近年完成的紅毛港國小、新南國小和金城國中，在外觀造型、色彩變化上，受到現代建築柯比意、風格派的影響，貫穿整體配置的則是綠建築

的設計理念。在戶外開放空間上，充分考量兒童教育心理，空間多元、外觀豐富和生態景觀，成了劉建築師很清晰的學校設計風格。

很榮幸受邀寫序，他非常客氣地談到同儕之間的影響，我認為這是相當正向的同業互動；如同我也受趙力行、林東憲的影響一般，大家都是站在巨人的肩膀向上跳躍。我們不僅有建築改革和公益活動的共同理念，也常常一起建築旅行，浸潤在西方、日本、柯比意的現代建築思潮，互相切磋思考設計方向，繼續彼此間的學習成長！

木賢兄今將學校建築作品階段性成果整理出書，以重新檢視其論述要點，書中許多議題值得大家關注，可作為下一波新校園運動的討論基礎。

建築改革社副社長
建築師　　徐岩奇

校園是許多人的夢田

《人子》是鹿橋寫給0歲到99歲的孩子們看的故事,我最喜歡的書之一。《學校夢田》談的也是0歲到99歲的孩子們使用校園的故事,耗了我五年歲月寫寫改改,再不出版就成了《人子》一書中幽谷的小草,還沒綻放就已枯萎的小蓓蕾。

1999年台灣發生921大地震,這一場天搖地動改變了我的職業生涯,開始全心投入新校園運動,往後十幾年來事務所一直以學校設計為主。一路走來,從規畫設計者的角度出發,再回到使用者、甚至觀察、評論者的角度,檢視這些設計,有哪些值得再檢討、再改進?

這十幾年間與教育界有太多深刻的對話,讓我體驗到校園扮演著比我們想像還要多的角色。在忠孝國中發現了校園夜的祕密和天微亮時的磁場,在紅毛港國小生態池邊體驗「老人與海」的故事,在億載國小的教學農場園,看到了老人對大地的知識可以傳承,生命在此得到再一次的榮耀。

校園原型

建築家路康對於校園的起源,有一段精彩的描述,路康說:「學校從一棵大樹下兩個人的交談開始」。講者不覺得自已為師,聽者不認為自已是弟子或學生,其中一人覺得講者的見解很好,回家帶他的小孩來聽,他的小孩聽得有趣,又找他的玩伴來學,於是大家就在樹下分享彼此的心得,這就是一個學校的原型。

教育學家杜威說:「教育即生活,教育即成長,教育即經驗的改造」。

學校的教育深深影響一個人的價值觀,人的一生經歷家庭、學校與社會,而學校生活正是孕育一個人思想養成的最重要歷程。學校一天的生活應包含:上學、放

學、上課、下課、集會、討論、運動、休息、遊戲、飲食、聊天、沈思、閒晃、發呆……等，以往的教育太集中在教室內的上課，而忽略了其他生活空間的需求。因而，《學校夢田》的16個作品，均可看到各種室內、外空間的串連與虛實變化，以滿足各種活動的情境空間。

每一所學校的興建，都承載許多人的需求與夢想！包含了學校所有師生、家長與村莊、社區的一般民眾，講得出來的看法與說不出來的想法，都值得我們去推敲與回應，新南國小和紅毛港國小就在遷校過程中，因師生、社區的互動，而激盪出超過我想像得到的空間意涵與故事脈絡。

校園布局若下棋

建築師在校園規畫與興建過程中，如何扮演像樂團指揮家的角色是個關鍵。要先與校方、家長、社區意見的溝通，將他們的想法轉化成具體的空間設計，同時協調結構、機電、空調、景觀及建築等團隊，並整合營建過程中各種材料、細部與施工環節，至於能否演奏出一場生動精彩的空間表演？還得有賴能溝通的公部門機關和良好的施工團隊，才不會成走調的變奏曲。

學校布局的過程又像小說家編劇本，規畫藍圖設想好每個空間與使用者角色，想像著各場景與角落可能發展的故事情節。但，往往劇情也常失控，因為我們已失去赤子之心，忘了小王子的世界與想像。我曾嘗試在前峰國中藏著蜜蜂、山羊的祕密，這次為了出書再度走訪拍照，隨口詢問學生柱子上的圖騰是什麼？同學竟然驚詫地瞪著雙眼。我在忠孝國中留下古早非洲電話筒，可能也沒有幾人知道那是為什麼？我在許多學校設計戶外空間，希望學生留下校園生活的記憶，地方民眾也能在這裡留下他們自己的故事。

校園規畫過程有如下圍棋，應盡量擴大氣場贏得生機，像鳳林國中、台東大學連結周遭的環境形成生態網絡，校內的空間配置也營造多孔隙的環境，如果實體校舍配置是棋子，那麼開放空間就像所圍塑的地盤，氣氣相連充滿生機。每一個開放空間都是生態的場所，學校具備了優良的綠化、透水和生物棲息條件，億載國小、忠孝國中均透過規畫，將校園與周遭環境的公園綠地連成一氣，在學校四周人行道以複層化植栽，使學校的通學步道成為生物遷徙的路徑，讓蝴蝶、蜜蜂等昆蟲飛進校園也進入社區，使學校成為社區的生態基因庫。

校園是地方的生活核心

城市裡的小學可以說是一所社區小學，提供社區小孩上學及居民運動、散步等功能。然而鄉村和偏遠的學校可能是什麼？在蔡文、茄萣國小與鳳林國中都看到他們的無限可能。放眼台灣，每個鄉鎮大概都有這樣的學校，這些學校往往成為地方的生活核心，但以前常常糟蹋了這一塊寶地，粗暴地疊起水泥方塊、水泥道路和種幾棵像電線桿的大王椰子、龍柏、黑板樹。學校規畫時應納入生態環境，也要考量到學齡的兒童、打球的青年、社區的居民，還有退休的老人，因為校園空間涉及了地方每個人的生活層面，大家都期待學校可以滿足他們的活動與願望，像茄萣國小的樂齡學習中心就是一個很好的案例。

我母親晚年時什麼地方都不想去，她只要我帶她去老家附近的海埔國小，推著輪椅逛逛校園，可勾起她許多回憶和話題。大光國小從鐵路旁的一所眷村小學，隨著都市發展變成繁忙都市的一個角落，老校與老校的空間記憶對附近老榮民有相當的療癒作用。

規畫設計一所學校，我習慣搜集當地文史資料，了解一個地方的起源與發展過程，並想辦法將歷史寫進校園轉化成場景。所以在億載國小的穿堂可以看到台江

內海的演變軌跡，蔡文國小以玻璃牆紀錄了地方英雄余清芳的事蹟。我們喜歡設計一些互動空間如戶外階梯劇場、菜園、交流木平台，增加人與人之間和校園場景的的關係。所以校園應該是一個累積人文氣息與歷史感動的場所，承載著地方許多人的過去、現在與未來，孩子在這裡受教育成長，村民在這兒活動老去，校園就成為當地一部活的歷史教材。

校園是最大的教具

國際建築師協會UIA對於兒童建築教育提出：「人類未來生存環境的品質，取決於我們今日的孩童。他們是否具有做出周全、適切決策的能力？完全取決於他們在受教育的過程中，所學習得到的知識與能力。」

芬蘭於2006年將建築教育列入國家基礎課程視覺藝術課綱中，如同音樂、美術教育一般，從一年級到九年級，甚至延續到高中階段，認定「建築教育的過程」是所有美學與設計教育的基礎，也是公民教育的基礎。國內的華德福與人本教育也都努力在推動這一領域，在新南國小的遷校過程中，學校與我們也嘗試推動兒童建築教育舉辦「小小建築師體驗營」。

校園是學習的場所，一草一木、磚的疊砌、枕木的排列和水的流動，都是教學的素材。學校建築不只是提供安全的學習環境，更希望透過校園空間引發學生思考與多元學習。「迴響篇」中可看到蔡文國小校長扮演大嬸婆，善用校園空間引導學生的學習興趣與動機。新南國小陳惠娟老師說得好，潛在課程是孩子自己玩出來的，這裡有好多城市孩子的第一次體驗，也是許多家長的第一次驚豔，有老師和學生的參與，學校的建築有了溫度。新南國小的公共藝術也相當精彩，蕭瓊瑞委員慧眼指認都市軸線的端景為設置地點，造就二位年輕藝術家的傑出作品，還將兒童遷校心得編成美麗的故事繪本。

走進幽微校園的角落

這些年來因學校設計工作關係，認識到許多教育界的朋友，不論工作、旅行或路過，每到一個地方我都習慣會看看當地的學校，從建築外觀設計到校園空間與設備，還有學生與地方的使用情形。復因擔任校舍重建、綠建築補助評選等工作，到過山區、海邊和澎湖、綠島、小琉球等離島，前後走過了幾百所學校。與更多教育先進對談，了解到除了硬體空間的規畫改善以外，也感受到偏鄉與弱勢學生的困境。經常反思我除了幫學校設計美麗的校舍外，對於那些沒有經費建設的偏遠學校，我可以為他們做些什麼？

除了建築師工作以外，我也參加一些民間社團，接觸更多的社會各行各業，因而先後擔任過扶輪社社長與緣起文教協會會長。在台南東北扶輪社發起設立「鱒魚獎學金」，十多年來鼓勵許多困境中的國中生勇敢再站起，每個受獎學生的背後，都是一個故事和一段辛酸史。

這幾年陪同緣起協會走過屏東瑪家、霧台原鄉的部落，了解梁明輝鄉長棄教從政的希望工程，共同設立「原住民優秀人才獎助學金」，幫助原鄉孩子的才藝逐夢計畫。還有在永仁高中見證了時超傑教練夫妻，放棄了加拿大優渥生活，來陪學生圓了籃球夢。愛文山的台大畢業生賴永坤夫妻更是一則傳奇，為山區的外配新住民孩子成立了「赫普學堂」，幫故鄉的農村提供「社區共炊共餐」吃割稻仔飯。從教育局科長轉任的吳建邦校長，結合了後壁區的校長們成立「紅杉木聯盟」，推動偏鄉學生的空中英語教室。

這些故事比建築還動人，加強了我寫書報導的動機，這些足跡讓我更深入校園幽微的角落，也豐富了我建築師的工作生涯。有幸，因工作成為校園與善心團體的交流平台，將更多的社會資源投入需要關懷的學子，讓他們擁有公平的學習機

會，這是一條值得耕耘的道路。

校園是每人心中的夢田

每個人心裡都有一畝田、一個夢，也許嚮往陶淵明的桃花源、曹雪芹的大觀園，奮鬥一輩子就想能有一棵大樹、一塊菜田、一個水塘的家園。

然而，談何容易？都市寸土寸金，鄉間又有誰有這麼大的手筆？

唯有學校可以實踐這個夢想，校園設個教學農園、生態池、戶外劇場和種下許多大樹，就可成為每個人心中的夢田！

無論山巔或海濱，每個鄉鎮每個社區都有學校，家裡無法實踐的夢想空間都可以在學校實踐，多少人的童年要在這裡度過，多少人的願望在這裡達成。兒童在這裡遊戲，青年在這兒打球，媽媽在教室學才藝，中年在這裡跑步，老年在校園漫步。少子化的時代來臨，學校就成立幼兒園減輕年輕人的教育負擔；老齡化社會的來到，這裡又成為銀髮族長照的基地；強震豪雨水災來臨時，學校又隨時可以扮演緊急救難的場所。

學校是地方最重要的公共場所，承載那麼多的可能與希望，值得我們用最大心力種桃、種李、種春風。校園的每個孩子心中都住著一個小王子，讓他們自在地去探索、相遇和發覺，讓學校成為孩子編織夢想與創造想像力的基地。

劉木賢

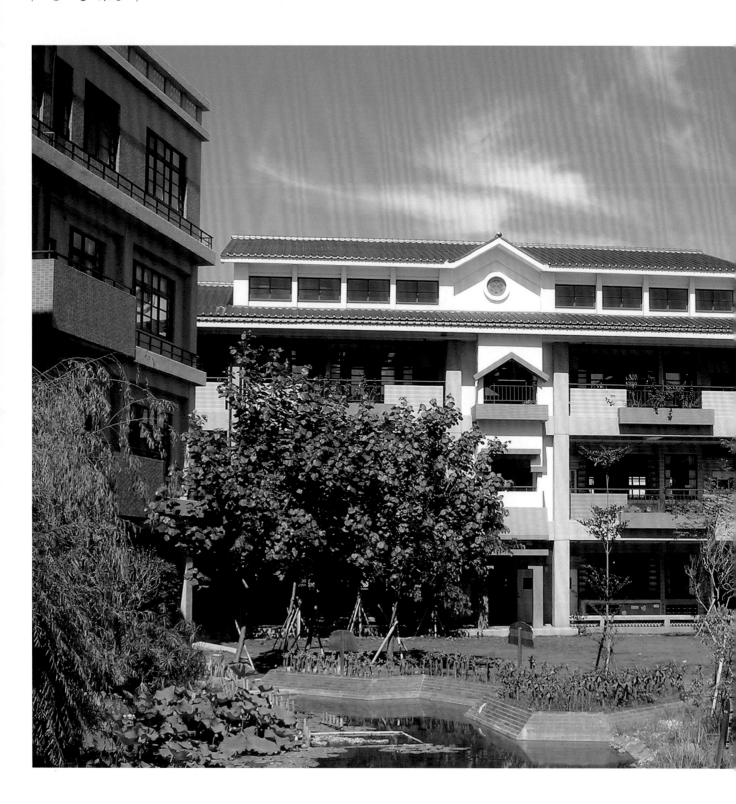

不論都市、城鄉、山巔或海邊
有社區、有聚落的地方就有小學
每所小學
都是一個實踐理想的夢田
每所學校都是都市的綠州
也是生物遷徙的島嶼

知識探索樂園的
——台南市億載國小

　　億載國小為台南第一所開放教育的小學，市府希望成為一所生態小學，規畫設計過程中，我們關心整個基地環境的脈絡，周遭相關的歷史背景，生態的條件與生物棲息的路徑，還有多樣的學習活動空間。

　　12年後，依然美輪美奐的校園驗證了設計上採用自然、生態的景觀和簡樸的素材運用，最能符合台灣氣候與環境，也是永續校園的精神所在。

滄海桑田話億載

　　現在的安平區原是一片汪洋屬「台江內海」，外海有許多沙洲，遠望有如大魚橫臥，在地人稱為鯤鯓，由北而南有七個鯤鯓，安平古堡位於一鯤鯓，億載金城位於二鯤鯓，漁光島為三鯤鯓，現在的鯤鯓里即為四鯤鯓。這片土地據史書記載，1823年7月在台灣西南大平原來了一場超級大暴雨，連下七天七夜風雨不止，引起山洪暴發，造成漚汪溪改道成今日之曾文溪，台江內海浮地成陸，形成非海非陸的海埔新生地。

　　時間就像歷史長河，地形地物隨之演變，這片新生地被太陽慢慢烘焙，久而久之形成生態豐富的濕地。後來逐漸發展成為養殖漁塭，來到七〇年代，蘇南成市長大舉開發台南，將運河以西這片漁塭地填平開發成五期重劃區。

　　校園規畫時一直想將這段歷史寫進校園，就在入口穿堂以洗石子呈現地理的改變，使學生與社區民眾可以從地圖學習步道，去了解這塊土地曾經的歷史與演變。

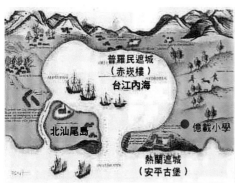

台江內海古地圖設於通廊學習步道

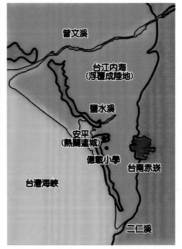

台江內海變遷圖，鑲嵌於入口穿堂

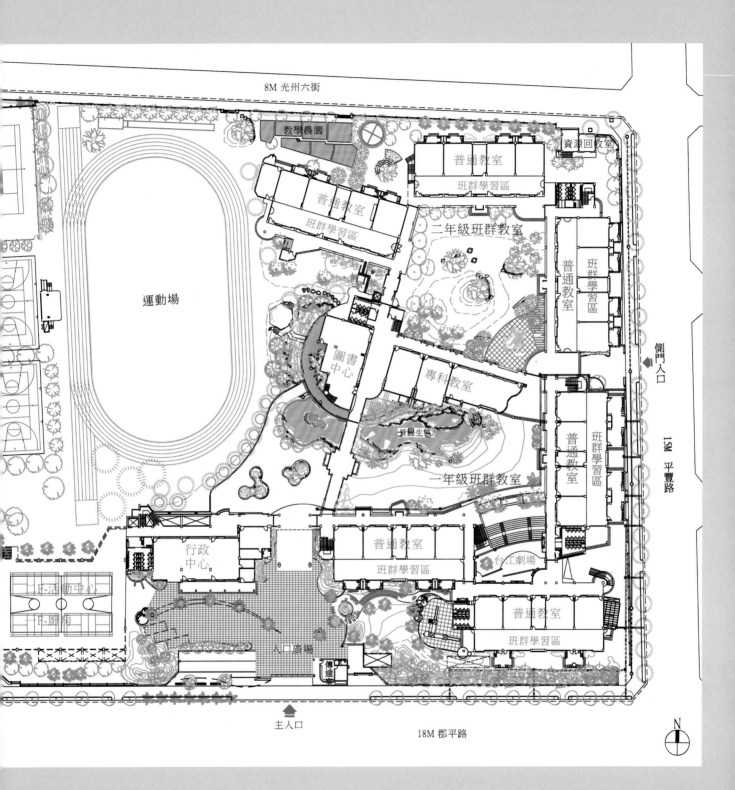

8M 光州六街

運動場

教學農園

普通教室
班群學習區

普通教室
班群學習區

二年級班群教室

資源回收室

普通教室
班群學習區

側門入口

15M 平豐路

圖書中心

專科教室

景觀生態

一年級班群教室

普通教室
班群學習區

行政中心

普通教室
班群學習區

台江劇場

II-活動中心
II-廚房

普通教室
班群學習區

廣場

傳達

主入口

18M 郡平路

N

雙合院配置

　　安平五期重劃區因人口劇增,市府選定億載金城附近學校用地興建國小,並希望成為一所容納72班的開放教育小學。校園呼應安平聚落採用合院聚落式的配置,在基地的東側及南側配置主要建築量體,使西側的開放空間(操場、生態園、休憩區)與億載金城、安平古堡連成一系列生態景觀網。

　　建築配置則採用兩個三合院形成聚落型態,每個年級由三個班群組成一個三合院落,再依低、中、高年級分設於一、二、三樓層,各年級間形成一個學習院落。隨著年級增長,孩子每升一個年級就變換一次群落,並上升一個樓層,也體驗了校園各自不同的情境。

　　因為不同的庭院會有不同的體驗與感受,不同的樓層會有不同的觀察角度。比如觀察一棵樹的姿態,低樓層觀樹幹,中樓層看枝芽,高樓層瞄樹梢;再如生態池從低、中、高各有不同的視覺感受,小學六年下來將是一趟學習之旅。

開放式班群教育

　　開放式教育的班群空間,以四個班為一個班群教室,每年級共12班,每班群設一教學資源準備室。班群空間整合了學習角、遊戲角、圖書角等功能,作為更大彈性的教學場所。透過班群教學,可依學習需求而規畫出閱讀區、美勞區、自然觀察區,辦過慶生會、親師會、聖誕節慶,闖關遊戲及好片欣賞等活動。唯一小瑕疵,當齊聲朗讀時會帶來聲音干擾,可利用活動隔屏減少噪音影響;另外也透過課程安排,將一般與專科課程的時間調開。

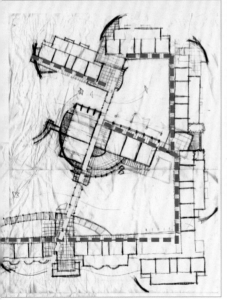

校園天際線呼應安平舊聚落

吳文賢校長告訴我，孩子因班群增加了同儕間的互動與各式小團體，學生的次級團體文化是群育教學的一部分，因個人與團體交互作用，構成了學校潛在課程的重要內容。

　　教師也因協同教學方式，讓不同專長的教師互動增加，資深教師與新進教師均提升專業能力。期末時全校教師進行教案成果交流，從而反省與檢討自己的教學方式，因而提高了教學的信心與成效。

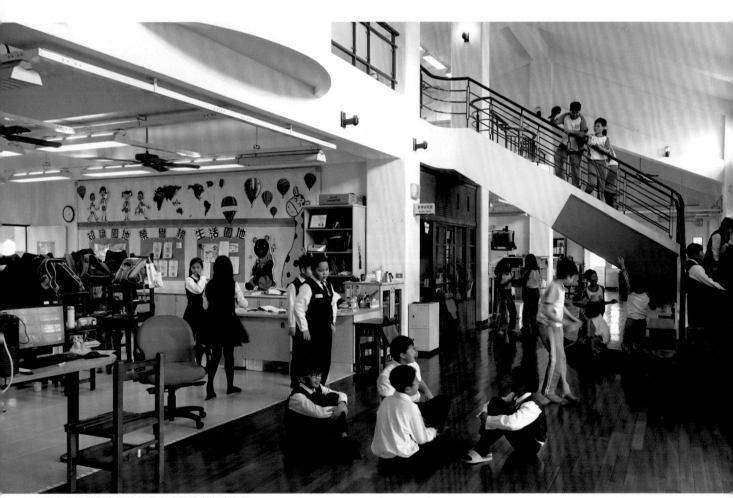

班群空間提供更大彈性教學方式及學童交流空間

鄭艦入港浮雕

入口穿堂

入口穿堂學生畫作，安平
塔樓的彩繪玻璃

迷宮般的遊徑

學校的正面沒有圍牆，以紅磚砌成的基座取代圍牆。因地下室開挖的大量土方，回填校地達到土方平衡，也避免靠海的校地淹水。入口處高聳的梯間與安平古堡的塔樓相呼映，進到穿堂即可看到開闊的庭園及美麗的生態池。

穿堂左邊有學生的安平古堡畫作轉成的彩繪玻璃，畫作中歪斜的塔樓被學生稱為安平的「比薩斜塔」；穿堂右邊可看到藝術家陳信朗老師的作品〈鄭艦入港〉浮雕，描述先民渡海來台，伴隨鄭成功戎克船而來的飛魚、海鳥。

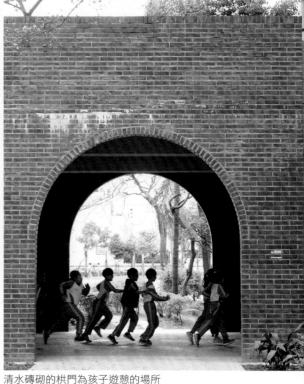

同心圓的洞牆誘導孩子探索的好奇心　　　　　　　清水磚砌的栱門為孩子遊憩的場所

　　穿堂視覺連結偏斜的主動線，這條主軸廊道串連各教學群，也連結了許多視覺景觀與遊戲空間，先來到了清水磚栱門下可讀到台江內海遺跡圖，順著框景看到第一個中庭與景觀生態池。

　　過了圖書中心到了第二個中庭，看到四片同心圓的洞牆，牆的一端看到穿洞小山丘和遊戲場；另一端看到視覺消點同心圓，同心圓背後似乎有一種神祕的空間魅力引人一窺究竟，引導好奇者來到環形城牆，城牆夾出圖書中心與樹林間的弧形木平台，繞著弧形城牆又可回到主動線。有如迷宮般的小徑，環繞圖書中心、生態池、洞牆，構成了數條遊徑提供孩子遊戲、追逐探索的學習步道。

　　校園內藏有許多趣味空間，如迴廊、圓梯、城堡、槍孔、洞門、露台、屋頂，成了課間的探索與活動，孩子自會設計各式遊戲玩法，比制式的傳統遊樂設施更吸引他們的好奇。

城堡是孩子眺望的場所

情境教育

　　地下室利用斜坡明挖方式產生戶外階梯劇場，引進自然光到地下室的停車空間，以星星、月亮、鯤鯓等穿牆圖像當舞台背景，形成一個戶外的台江劇場。學務處定期安排下課時在劇場舉行課間表演活動，提琴演奏、唱遊、詩歌朗讀輪番上場，孩子皆成表演藝術家。

　　美術情境：彩繪玻璃呈現米羅、畢卡索等大師的作品，還有小朋友創作有關安平故事、城堡、划龍舟的畫作。使一般家庭的孩子，皆可透過師生間的教育與同儕間的學習，進入美術的堂奧。

　　詩文天地：唐詩、宋詞、元曲、童詩與鄉土歌謠，透過一扇扇的門窗，以噴砂玻璃呈現校園中，六年的學習沈浸在詩詞歌賦中。

迴廊上演著每天的活動

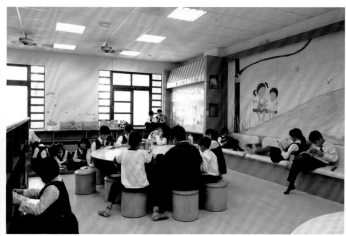

圖書館內閱讀場景

生態教育的運用

學校最美的地方是環繞圖書館的生態池，位在中庭大片綠地旁，吸引許多人在此拍照，學校在此辦過記者會及各種慶祝活動，還有日本新娘與台灣新郎向學校申請場地，在水岸邊的綠地舉行婚禮，接受大家的祝福。

校方告訴我，都市兒童很少有機會離水這麼近，可以近距離地觀察水岸周遭的動、植物生長情形，還有自然景觀與生態的變化。經常可看到學生在水邊嬉戲，美術課坐在迴廊環繞生態池寫生，自然課的學生記錄著生態池的生物調查，數學課的學生計算不規則的水域面積。億載國小的學生，學習從課本延伸到生活環境。

誠如國際建築師協會UIA對於兒童建築教育，有這麼一段描述：「學校的環境不論好壞，都提供了學生活動的場域與生活的脈絡，校園的空間將深深影響到每一個學生的思考、精神、心靈與身體。」

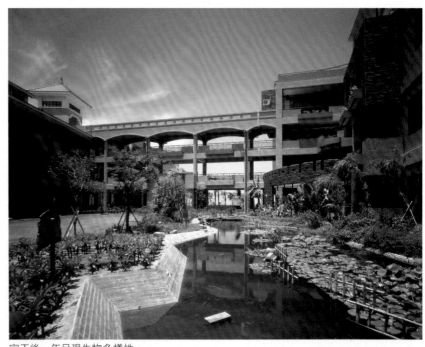

完工後一年呈現生物多樣性

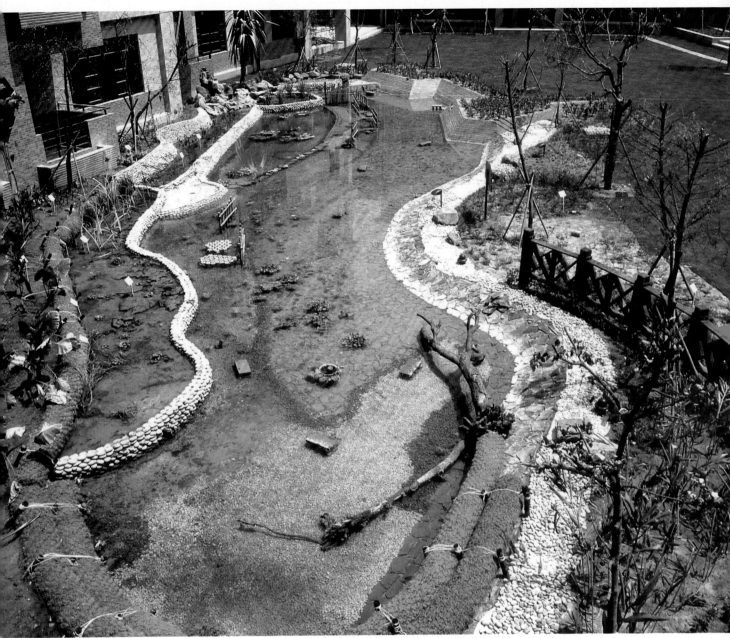

生態景觀池由棕櫚毯、砌卵石、枯木營造多孔隙環境，提供生物棲息的場所

生物多樣性

學校離億載金城不到500公尺，相距安平古堡約1000公尺，學校與兩個一級古蹟形成三角關係。利用四周人行道兩側植栽喬灌木，形成複層式綠化，串聯兩個古蹟形成了都市的生態綠網，使校園豐富的地景提供鳥類、昆蟲等生物遷移的路徑。創造多樣化的小生物棲地環境，同時以原生、水生、誘鳥、誘蝶等多樣化植栽物種，來豐富生物基盤。

吳文賢校長是綠手指生態關懷協會理事長，相當重視環境提供孩子接觸自然的境教，規畫初期找了綠手指協會趙瑛玲老師與我們的景觀顧問李侑達充分討論，選取下列植栽：

a.原生物種：茄苳、土肉桂、苦楝、大葉欖仁、苦苓舅、台灣紅榨槭。

b.開花喬木：鳳凰木、黃花風鈴木、阿勃勒、火焰莿桐。

c.蜜源誘鳥：烏桕、吉貝木棉、艷紫荊、雀榕。

d.濕地植栽：蘆葦、茭白筍、水稻、尖瓣花、田香草、台灣萍蓬草。

e.水生植物：荷花、睡蓮、水萍、馬藻、光葉水菊。

12年後，依然美輪美奐的校園，驗證了設計上採用自然、生態的景觀和簡樸的素材運用，最能符合台灣氣候與環境，也是永續校園的精神所在。

風力發電與太陽能

學校是環境教育的最佳場所，希望善用乾淨的能源，並成為教材。將太陽能光電板置於南向教室斜屋頂，採23度傾斜角以取

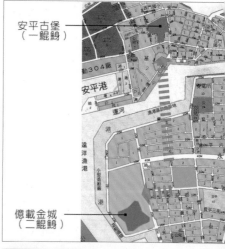

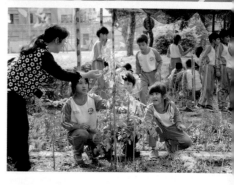

1.學校與億載金城、安平古堡形成一個生態網
2.人行道成為生物遷徙的廊道
3.都會區的教學農場
4.太陽能與風力發電成為生動活潑的教材

得最佳太陽能效果，並將太陽能運用於地下室停車空間之採光照明。

在生態池旁設立風力發電之風車，正可運用操場與校舍間的穿堂風，利用風力與太陽能的能源，轉化為電力，再由電力提供尿尿小童的流泉。

當大太陽時就有流泉，拿雨傘遮住太陽能板時尿就停了，雨傘移開又尿尿了。這種生動而活潑的景觀設計太陽能發電方式，成為學童們最生動的教材。

自然領域教師更以生態池的尿尿小童為背景，研究發展出「億載風力富」課程設計，獲得94年度全國教學創新競賽特優獎，教師們將校園當成一個大教具，創造出絕佳的環境教育空間。

都市農場

都市中的小孩，已經很少看到農園，在這有限的基地，我們為學校留下一片後花園，用來種豌豆、茄子和各種蔬果，旁邊還有一口汲水井，並有落葉堆肥場。這座由木樁砌成的圓型堆肥場分成四格，依序堆置、覆蓋、翻攪和發酵，側面並有玻璃可觀測其變化過程，落葉經此過程最後成為肥料，用來農園施肥。

透過班級認養農園及家長志工的協助，學生們透過體驗教育種植番藷、落花生……等，觀察各類蔬果之成長紀錄。下課時，好奇的孩子也依偎在園藝志工媽媽身旁，擔任小助手，習得耕耘、種菜等農藝技能，堪稱是生動的「一對一現場教學」。

望著農園四周的高樓大廈，我猜想裡邊住著不少退休的農夫農婦，他們辛勤一輩子耕種大地，老了可能隨兒女住到都市裡來。若能請這些務農的阿公阿嬤來教導學生播種收成，將是一種生動的生命教育，老農的知識可以傳承，生命在此得到再一次的榮耀。

永續服務的夥伴關係

　　校方的使用與維護關係著學校的永續發展，歷經吳文賢、吳淑芬校長的努力，總務主任洪榮進、許志彰的親力親為，都可看到永續校園的成果。學校與我們保持密切的夥伴關係，經常以使用上的經驗告訴我們，只要在使用上有任何問題，或學校想改善一些工程，都會和我們事務所吳佳玲設計師和阿璁連絡。事務所的吳明璁工程師是最佳的對話窗口，從施工監造到現在的使用與維護，一直扮演學校的技術伙伴，大家笑稱阿璁是守護校園的最佳使者。後來，阿璁又陸續監造忠孝國中、德光中學、新南國小與金城國中，同樣獲得校方的信任與賞識，真是事務所的福氣。

綠建築示範基地

　　這所學校完成以來，已有三百多個教育、建築及其他民間、政府機關團體來參訪，並有包括日本、台灣等十多篇博碩士論文，以此校作為綠建築研究探討的案例。

　　設計這所學校時，正逢台灣推動綠建築標章，我們以林憲德教授提出的理論為依據，得到綠建築設計獎的肯定，成為第一所永續校園的示範基地，並於2005年代表台南市參加聯合國在舊金山舉行的綠色城市博覽會（Green City Expo）。

　　回想整個整個設計過程，從一開始的紙上建築構思，經歷興建的汗水，到實體建築物的出現。學校的師生搬進來了，帶來許多的歡笑與家長的肯定，還有外界的參訪與建言。使用過程中老師們的反應與建築界的意見，優點我們繼續保留，缺失想辦法改善，這一連串的建築與教育的對話過程，使我們去思考下一個案子應有的改善空間。

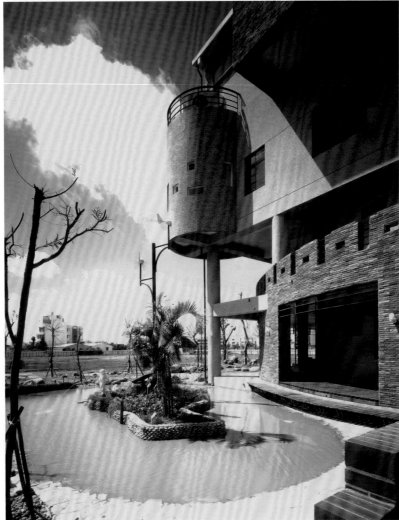

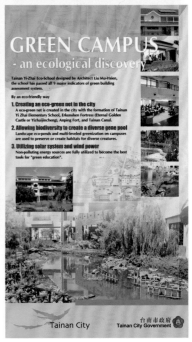

	2
1	3
	4

1.迴廊、城堡、槍孔都是孩子探索的樂園
2.屋頂文化瓦結合太陽能發電
3.北歐生態學者參訪
4.參展舊金山的 Green City Expo

億載國小好乾淨，好涼爽，夏天的時候一點都不熱，是我和同學們的快樂天堂，畢業以後我還常回去，學校裡有很多我們的祕密基地，以前每節下課我們都玩得不亦樂乎；我自己最懷念的地方是生態池，覺得那裡特別神祕好玩，水中植物生物我幾乎都可以倒背如流，這個學校將會是我未來最懷念的地方。

——方奕閔（億載國小畢業生，後甲國中三年級）

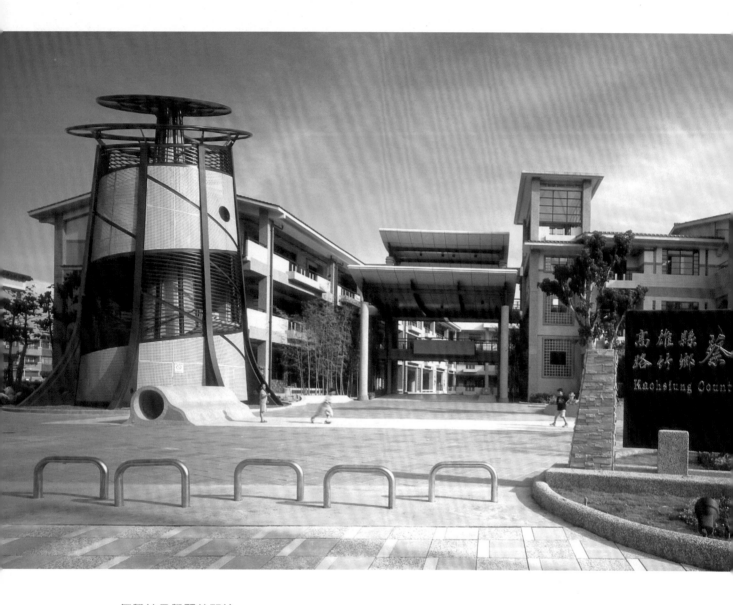

一個學校是學習的開始

也是地方歷史的記載

一切的人、事、物將不斷地演化

故事中會包含許多人的成長和記憶

都將寫下校園未來的歷史

孩子的快樂天堂

——高雄市路竹區蔡文國小

　　城市裡的小學可以說是一所社區小學，提供社區小孩上學及社區居民運動、散步等功能。然而鄉下的小學除了是地方小學外，也可能是整個聚落的公園、體育場、美術館、圖書館和文化中心。城市裡有許多文教場所和文化設施，然而愈是鄉下愈偏遠，一所學校相對位階愈高，它可能是一處無所不包的文化、教育和運動的場所。

校名由來

　　路竹舊時因位於台南府城到鳳山古城半路之間，竹林茂密，商旅行人常在此停歇休憩，先有茶水攤，久而漸成一聚落，取名「半路竹」，直到日治時期，才改名「路竹」。蔡文國小位於高雄市路竹區，校地2.2公頃，招生36班，是一所鄉村型學校，因聚落人口的增加與路竹科學園區的設立而增設的新學校。

　　這所新學校當初公開競圖時，因校地位於竹西村遂取名「竹西國小」。在設計過程中，我們從鄉誌史籍調查，發現此地最早由鄭成功部將蔡文駐軍於此，寓兵於農，屯墾開發此地，後人聚居成莊，並取名「蔡文庄」以為紀念。再因人口漸多，分別改稱文南、文北、竹東、竹西等村落。後來，校名因竹西發音類似台語「註死」，許多人覺得不妥，為了校名各村堅持己見。我和陳春蓮校長向居民提議：「蔡文將軍為帶兵開墾此地的第一人，對本地的開發意義非凡。」最後，大家也同意這看法，逐取名為「蔡文國小」。

入口穿堂種植一排孟宗竹

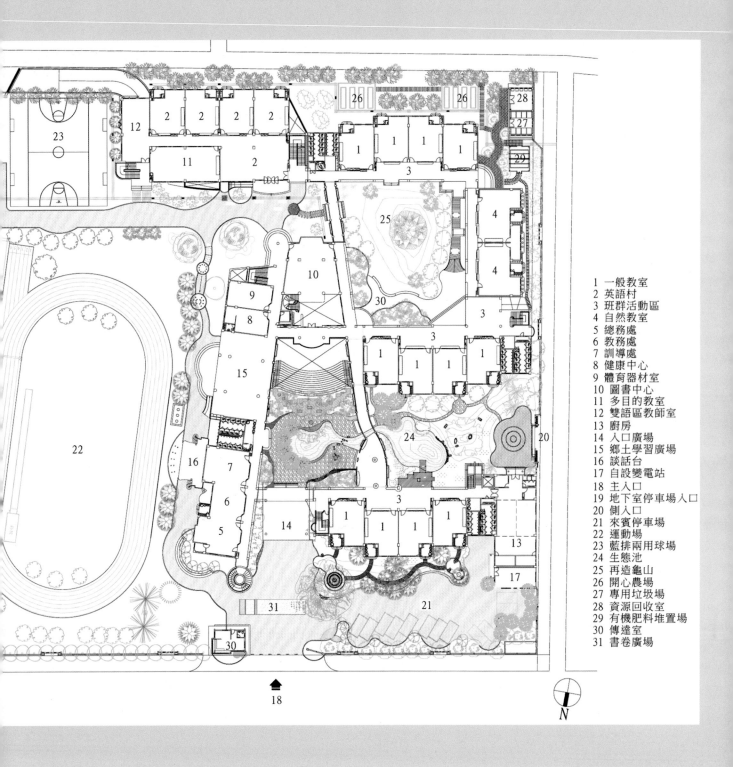

1 一般教室
2 英語村
3 班群活動區
4 自然教室
5 總務處
6 教務處
7 訓導處
8 健康中心
9 體育器材室
10 圖書中心
11 多目的教室
12 雙語區教師室
13 廚房
14 入口廣場
15 鄉土學習廣場
16 談話台
17 自設變電站
18 主入口
19 地下室停車場入口
20 側入口
21 來賓停車場
22 運動場
23 藍排兩用球場
24 生態池
25 再造龜山
26 開心農場
27 專用垃圾場
28 資源回收室
29 有機肥料堆置場
30 傳達室
31 書卷廣場

N

院落式配置

南部亞熱帶的氣候，全年將近八、九個月充滿艷陽高照，適度的陰影和良好的通風相當重要。在穿堂入口、藝文通廊和挑高開放式空間，形成三大風洞，引進西南氣流到各開放空間，使校園充滿風的流動，適合各種戶外學習與活動。

以四週基地線為參考線，運用軸線微轉的配置，形成三個半開放式院落空間，院落間由迴廊連繫，形成學童之遊廊和學習步道，而圖書中心位於院落之核心，有利師生就近使用，並形塑「知識中心」的意象。

社區共同的夢田

學校，只要種幾棵大樹和設一處水塘，讓學生可以在樹下躲貓貓和打瞌睡，水塘邊可看蜻蜓點水、蝌蚪變青蛙，這些童趣在現實社會中變得很奢侈。唯有學校，可以實踐社區共同的夢田。

充滿學習的探索世界

蔡文國小從入口開始，以枕木牆取代一般水泥牆的作法，入口書卷廣場，成為小孩在此穿山洞、躲貓貓、等家長來接送的絕佳據點。舊式手動汲水器，重溫爺爺時代取水的不易。樹下的砂坑、戲水池、生態埤塘和再造龜山，一幕連一幕，一景串一景，就提供一個充滿學習的探索世界，讓小孩子天天快樂上學去。

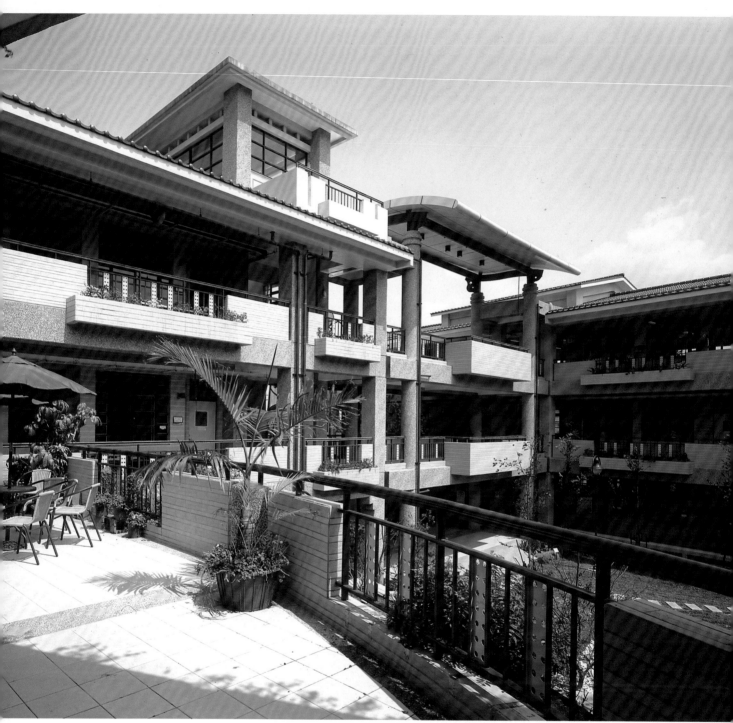

鄉村校園可能是一處無所不包的文化、教育和休憩的場所

穿堂感受竹的意象

走入筍梯抬頭仰望天際，有一種時空交錯的未來感受

竹的意象

新竹、竹山與路竹已經很少看到竹的足跡了。在穿堂兩側栽植整片的竹，希望喚起地方的記憶，校園入口設計了竹筍造形鋼構梯，結合鋼構、金屬格柵板和沖孔鋁板等材料，成為當地顯著的地標。竹筍梯取其「節節高昇」的意涵，有人說它像「飛碟」停留在校園，也像「圓桌武士」佇立在校門口。

走在梯間，可充份感知外界的陰晴和風雨，炎炎夏日氣流往上昇，配合綠意非常涼快；飄著細雨看梯外的綠竹，有幾分詩的寫意。走入梯內抬頭仰望天際，有一種時空交錯未來派的感受。

從蔡文國小畢業後，才發現我自己學校多可愛，我們每個班級都有一個後陽台，洗手洗地板都在那兒，不像別個學校還要跑到走廊上；蔡文是一個標準綠建築學校，廚餘水、雨水都有不同的收集管子，好環保哦！我以後也要成為建築師，像劉木賢建築師一樣，設計環保綠色的建築，一起愛護地球。

——蘇洛（長榮中學三年級）

埤塘與龜山

　　路竹位於山海之間的平原帶，東望大崗山，西濱竹滬海邊濕地，此地原為潟湖，歷經濕地變遷，演化成農地良田，今鄉間仍有許多魚塭水塘養殖魚蝦，校園內亦反映地景設計生態埤塘，種植各式水生、誘鳥、誘蝶植栽，形成生物交流的基因庫。

　　校園所在則為聚落邊的高地，舊稱龜山。校園規畫中將地下室開挖的土壤，於第二個中庭形成一座小山坡，取名「再造龜山」，成為一處兒童遊戲的快樂天地。

三個運動場

　　社區民眾告訴蘇恆欽主任：「學校共有三座操場可運動，其中兩座不怕曬太陽。」原來包括生態池與劇場的兩個中庭，民眾沿著迴廊繞生態池運動，延途可看到柱廊上刻著許多舊地名，並連接了入口穿堂與活動廣場。另外繞著龜山的迴廊，民眾很放心地讓自己小孩爬小山玩各式遊戲，大人一邊環繞快步運動，同時看著小貝比，進行許多有趣的親子互動。

　　依我的校園設計經驗，中庭大小約兩座籃球場的尺度最宜人，人與人的關係與互動均很舒坦。活潑的校舍配置與連通各棟的穿廊，使各院落產生美麗的陰影變化，讓社區民眾與小朋友快樂的活動與學習。

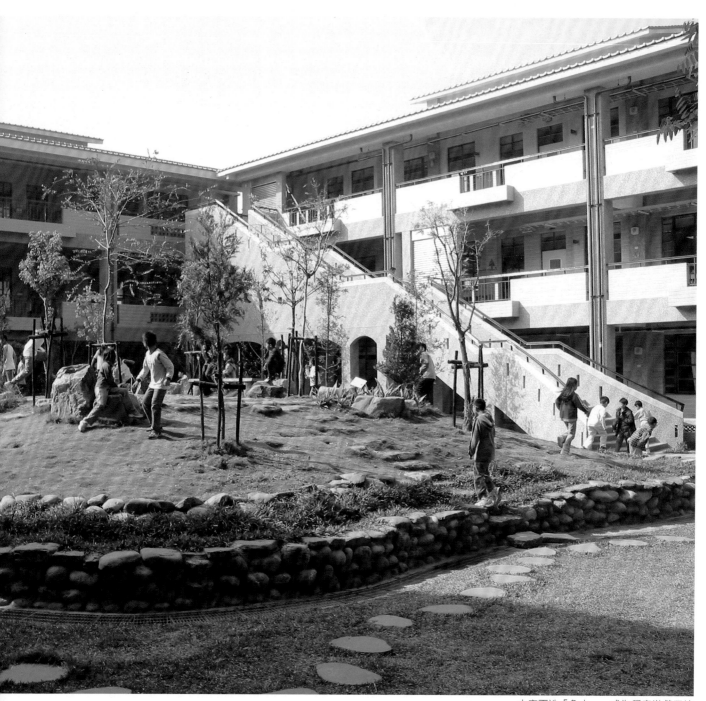

中庭再造「龜山」，成為學童遊戲天地

教室單元　　　　　　　　　　　　　　　　　　　　教室單元學習角落

蔡文英語村

　　世界無限寬廣，很多家長帶小孩出國，旅行遊學拓展視野。但，更多的孩子沒機會出國，尤其來自弱勢家庭的孩子。

　　因此，高雄縣政府在蔡文國小的活動中心設立了英語村，模擬出國時遇到的各種情境。從搭捷運MRT Station、出海關Customs、進入機艙Airplane到入境Arrival，一切仿照真實情境。讓孩子體驗如何購票搭乘大眾運輸工具？出入境與搭乘飛機的各項禮儀。

　　出了國以後可能面對的生活，包括旅館登記Check In、餐廳禮節Restaurant，到書店Bookstore、超市Supermarket、診所Clinic、派出所Police Station等可能遇到的生活狀況，提供各式的英語情境，由學生互相扮演各種角色，進行完全英語對話，去除面對外國人可能的羞澀與恐懼。

　　除了提供自己的學生以外，還開放給全高雄的五年級小學生，提供作一整天的遊學團。目前更拓展到長青班、志工營，提供社區民眾申請參加，給第一次準備出國的爺爺奶奶們，有些國外模擬的體驗。

開心農場

　　鄉村雖有很多農田，但大部分的學生都不認識農作物。規畫時幫學校

| 1 | 2 | 3 |
| 4 | 5 | 6 |

1.英語村模擬蔬果攤情境
2.戶外劇場演出歌仔戲
3.開心農場
4.英語村登機情境模擬
5.戶外劇場演出舞台劇
6.走廊的造型穿牆

在南側教室後面留設兩片農園，但大部分老師也不會耕種，於是校方請社區農夫來教老師和學生。

農場經營得相當好，但後來人力不足，曾經一度荒蕪，直到第三任楊錦雲校長，看了以往農場照片生機盎然，不忍就此荒廢，於是拜訪里長展開宣導，開放給社區民眾認養，許多人開開心心地完成了田園夢，到後來更擴大農場範圍以滿足更多人的夢田。包括一些不曾耕種的上班族退休人員，高苑科大的老師種藥用植物來研究，附近的志工媽媽、爺爺與奶奶，每天早上天亮就來農場種菜、澆水和施肥，同時也可兼顧到早來的小學生安全，下午農夫爺爺又來巡察整理菜園，學生可以看到農園一天的作息。

早期由認養者自備種子和菜苗，近來校方結合農業科技公司免費提供，即可獲得自然課程需要的各式植栽，春夏秋冬各有不同的農藝。老師教學生農藝的科學知識，社工指導學生如何播種、耕耘和收成？雙方彼此交流出更多的知識與技能，帶給學生們最佳的環境教育。

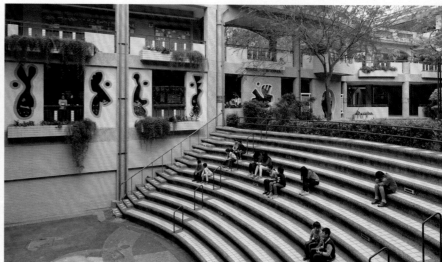

藝術穿牆成為孩子的遊具　　　戶外劇場與藝術穿牆

將歷史寫進校園

噍吧哖事件的抗日英雄余清芳，玉井已為他成立紀念園區。但，他的出生地路竹，卻沒有他的空間史蹟記錄。

以一片玻璃詩牆書寫余清芳的事蹟

這片土地孕育出來的少年，能有一番英雄作為。如果鄉內能有一個角落或一片牆，來記錄他的事蹟，讓學童對鄉土及歷史產生親切與具體感。原來歷史人物就成長在自己身邊的泥土，因而產生熟悉感與親密度，進而就地理、人文、歷史等方面剖析，則學生在知識的廣度與深度必有相當收穫。

我選擇在連接通廊上，以一片玻璃詩牆書寫蔡文與余清芳的事蹟，讓社區學子和鄉人了解這片大地的人、事、物，一所學校所扮演的文化啟蒙角色將更豐富。

書卷廣場的涵洞成為孩子遊戲天地

書卷廣場的祕密

學校入口廣場設計成書卷造型活動區，結合「竹筍」意象造型梯及石砌枕木牆校門，形成親切活潑的入口廣場。

但施工過程中當建築物逐漸完成時，有一天我到工地，看到校門入口處蓋起一座弧形構造物，愈看愈奇怪，從側邊看有點像墳墓，趕緊翻開設計圖看是否蓋錯了？不料營造廠照圖施工並沒錯。設計原意為一幅敞開的書卷，書寫一首童詩迎賓入校門廣場。

但縮小為百分之一的比例圖不覺有異，沒料到蓋起來大失其趣。我硬著頭皮找創校陳春蓮校長道歉，希望她同意我們敲除變更設計。可是，工程已近尾聲，要變更設計也來不及了，校長告訴我，等完工驗收後再想辦法拆。不料，後來發現學生每節下課都往這邊衝，把書卷當山洞爬上來鑽進去，玩得不亦樂乎。中午連一、二年級生放學時，都一堆人鑽進去，等媽媽的車一到，像一隻隻的螞蟻從洞中爬出來，可愛極了。

將工作視為一種榮譽

建築師是個非常幸福的行業,也是種非常辛苦的工作。

尤其從事公共工程的設計,就是將政府部門的需求,用公共經費來完成自己的創作。當看到自己的作品完成後,矗立在大地上,路人經過時的駐足觀賞,建築師擁有環境雕刻師的榮耀。但每個案子,從規畫、設計、施工、監造到完工、驗收,平均大概要3至4年,每個階段都是硬仗。

事務所的工作相當繁重,設計期間會碰到基本設計、都市設計、細部設計、建築執照、水電消防的審查,施工期間有材料檢驗、施工品質查驗、各級督導與查核,監造同仁許榮信工程師面對這些考驗一一克服,將設計的想法落實在工程上。

將設計學校的工作視為一種榮譽,有機會替學子們營造一個校園,是上天給的福報。事務所同仁也都有同樣的信念,每所規畫設計的學校,都會有個設計師擔任專案,從設計、施工到完工使用及後續維修,長期下來與校方的互動相當密切,更因為他們的專業與細心,校園一直保持良好的使用狀態。

從規畫設計階段,李俊明設計師就是專案經理,學校已完成十多年了,這些年來陸續有廚房、生態池、體育館、英語村增建、整修工程。直到現在,學校有工程上的問題都直接找他,每回到校方也都受到相當禮遇,校長、主任與他直接討論,提出對策並解決問題,阿明也相當珍惜這種緣份,將學校視同自己的家園,讓自己的工作成為一種榮耀。

汗水化為成果

一棟好的公共建築,除了要有好的業主與設計外,營造廠的施工扮演很重要的角色。在校園新建過程中,工地主任陳壽紅扮演不可或缺的角色,第一次到工地看到他,長得粗粗黑黑的,我以為是一個純幹活的工人。

工地會議中，遇到一些較繁雜的施工程序，他都會耐心地面對，以繪圖方式提出較佳的施工想法，並落實設計構想完成施工，是一位難得的工地主任。幾年後他告訴我，看到他自己的小孩進到蔡文國小唸書，同學們都很快樂去上學，他很欣慰自己投入的專注與汗水，一一化作孩子們的快樂天堂。

社區意識的凝聚

設校過程曾有許多的紛擾，包括校方和民眾的對立，單單為了校名，竹西、竹東與文南、文北的村民就吵翻天。當初大門的設立，對面店家擔心校門對沖而抗議，不料，完工後美麗校園吸引很多人越區就讀，店家紛紛開設美語才藝班，這些店家一一笑逐顏開。學校西邊原為4米計畫巷道，但社區已走出一條7米道路，要求校方退縮，又開了一次公聽會。

難怪陳春蓮校長曾形容，一生中所聽到最難聽的話，包括三字經五字經與七言絕句都在設校過程中聽到了。幸賴校長與我不斷地向居民溝通、協調，讓我們以模型和圖勾勒未來願景，一些中道的理性聲音漸漸出現，雖有爭議和不滿，在校舍興建過程中也逐漸減弱，社區意識經歷對抗、不滿、溝通和相互學習，儼然是一場社會公民教育的洗禮。

當新校舍落成，外地來的參觀不斷，他們驚見一所美麗的校園呈現眼前，還有許多人忙著轉戶口到這學區，一切的爭議逐漸煙消雲散，議題轉成營造更多未來的願景。

如果，一個學校是學習的開始，也是地方歷史的記載和演化，那「半路竹文化節」已由學校揭開序幕，這一切的人、物、事蹟將不斷地演化，故事中會包含許多人的成長經歷和記憶，都將寫下校園未來的歷史。

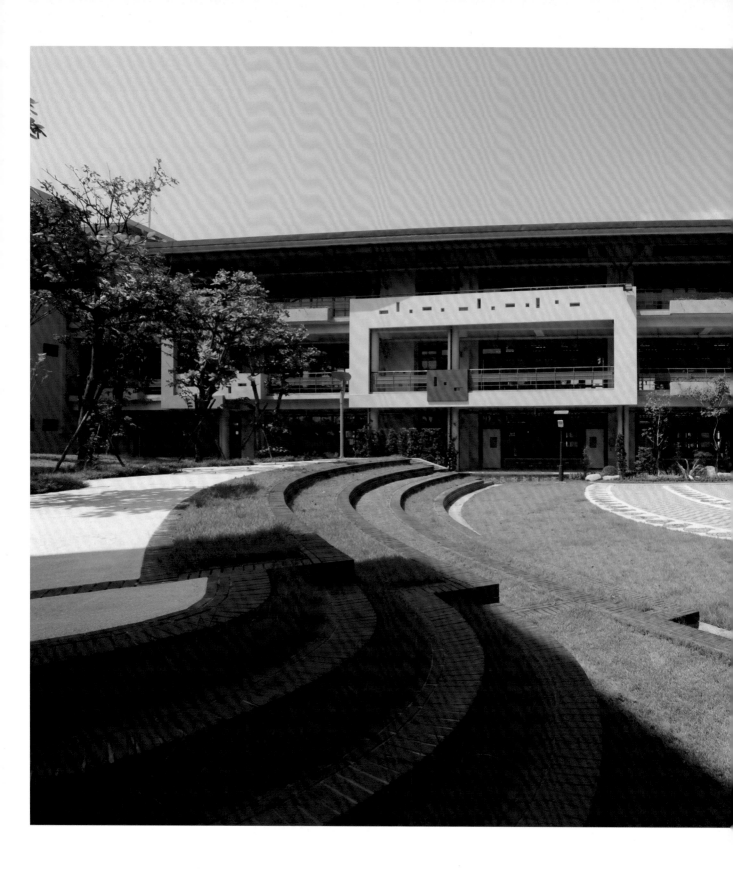

校園裡藏著舊聚落的貝殼沙
舊瓦盤、漂流木和許多回憶
走入校園猶如踩入舊時光的祕密花園

昔日的祕密花園
——高雄市紅毛港國小

　　高雄小港地區的紅毛港聚落，因高雄第二港口擴建而剷平，這個濱海歷史聚落的消失，有些村民的共同記憶該如何透過遷校傳承給下一代？是紅毛港校園設計時不可忽視的課題。

消失的紅毛港

淡水有個「紅毛城」，新竹與高雄都有個「紅毛港」，還有混凝土台語稱為「紅毛土」，這些都與西洋人有關。

位於小港地區的紅毛港，早期因許多洋人進出碼頭，故稱「紅毛港」。在日治時期，就已發展成一個五千人的漁村，1967年高雄港第二港口開闢，聚落因此與旗津的中洲地區分離。在小港工業化與高

紅毛港聚落的咾咕巷

雄港區擴建的過程中，老聚落逐漸被貨櫃碼頭及工業區所包圍；長期的填海造陸，也使當地的海岸生態受到破壞，靠海吃海的聚落生計逐漸凋零。

紅毛港更因高雄第二港口的擴建計畫而遷村，整個聚落於2008年剷平為洲際貨櫃倉儲專用區，政府於小港機場旁的重劃區設置遷村用地，但居民大部分領了補償金而四散，僅部分居民遷到重劃區。

學校成立於民國13年，原名「大林蒲公學校紅毛港分教場」，升格後因位於海汕庄改稱為「海汕國小」；直到遷校到小港機場旁，為紀念消失的村落，改名為「紅毛港小學」。

用咾咕石重建校園

學校沿著通學步道的圍牆採開放式綠籬設計，綠籬的基座來自紅毛港舊村落的咾咕石所砌成，上覆多層次綠籬，構成一幅自然生態的邊界景觀。

民國96年遷村前夕，也是海汕國小的最後一學期，在設計單位建議下，校長發起用咾咕石重建校園的活動。那時社區裡已有好多舊房子陸續遭拆除，屋主只要領了補償金並切結，即分區安排怪手拆除，處處堆積如

草場

貨櫃車專用道

社區入口

10米明鳳七街

主入口

汽車入口

1. 入口廣場
2. 傳達室
3. 聯合辦公室
4. 英語村
5. 走廊
6. 海汕劇場
7. 圖書中心
8. 藝術展覽中心
9. 交談區
10. 普通教室
11. 教師辦公室
12. 資源回收室
13. 韻律教室
14. 家長會兼
　 志工團辦公室
15. 保健中心
16. 泳池大廳
17. 辦公室

18. 練習區
19. 游泳池
20. Spa池
21. 蒸氣室
22. 烤箱
23. 加溫、
　 消毒(過濾)室
24. 電氣室
25. 設備室
26. 幫浦室
27. 蓄水池
28. 梳妝室
29. 淋浴間
30. 廁所
31. 談話台
32. 教學農園
33. 有機堆肥區
34. 台電變電站

N

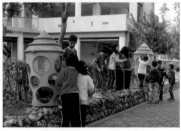

1	
2	3

1.學生接力搬運遷村拆除的咾咕石
2.咾咕石重建於新校園的基座
3.生態池邊有大魚、船錨等大海的記憶

山的廢棄物等待清運至海邊南星計畫回填。當時居民人心惶惶，搬的搬，撤的撤，拆除後的景象，有如戰亂後殘破不堪的廢墟。但仍有很多家長還是堅持讀完該學期再搬，最後只留下104位小朋友，張宏仁校長帶領全校師生，共同度過這段滄桑歲月。

那時正是初春三月，在和煦的陽光下，全校師生人人戴上布手套，從社區排至校園內，將老屋拆下大小不等的咾咕石，以接龍的方式一粒粒傳接至舊校園堆放。對小朋友而言，這的確是有點粗重的工作，但人人手酸卻不喊累，因為大家有一個共同的目標，要用這些咕咾石來重建未來全新的校園。

當佇立在校門口，望著這所用歷史、歲月、情感建造的美麗小學，讓人回想到這一段，全校師生共同參與校園興建的動人故事！

曲折巷弄的再現

新校地為一塊倒梯形的基地，因西側為高速公路貨櫃車引道，南側為30米車潮繁忙的中安路，故在基地的西側配置運動場及球場，南側配置戶外停車場與行政空間，將最安靜的中心地區配置為普通教室區。

基地北側為明義國中分校，將來應會發展為紅毛港國中，在基地北區規畫為體育館，作為國中小兩校資源共享的場所，不再設立操場。因北側國中分校有200M運動場可供競賽練習，故國小只留設運動大草地。校門採人車分道設計，將傳達室設在中間，大門提供給步行的學生們出入，小門做為教師們車道進出空間。

紅毛港聚落的巷弄曲折有趣，既是生活街道的動線，也是孩子的遊戲巷，巷弄充滿了自然發展而成的趣味。在校園的動線規畫，不論實體的走廊、連接通廊或戶外學習步道，皆被設計成曲折有機的動線，捕捉昔日生活中彎曲巷弄的趣味。

大船進港

　　從學校大門旁可看到一座太陽能發電的等候亭，提供一處學生上、下學等候家長接送的遮雨、遮陽場所。等候亭旁有銅製船錨造型座椅，呼應紅毛港的港濱意象。

　　進入校園，首先映入眼簾的是位於生態池邊，造型活潑的圖書、視聽中心，白色外觀點綴紅、黃鮮豔色彩，二樓迴廊拾級而上有如搭船的過程，整體外觀像一艘大船要入港，停泊在水岸邊。

　　沿著圖書中心迴廊漫步，背景牆用漂流木和海螺編織成的〈紅毛港印象〉浮雕，是由出身紅毛港的李億勳教授所創作，迴廊上有捕魚網作成的燈罩，坐在迴廊木椅上聊天，是居民和遊客的最愛，可同時觀看生態池和貝殼砂玻璃記憶牆，話題很容易進入往日時光。

　　沿著生態池踩過水中小舢舨踏石，看到水岸邊躺著大魚地景和船錨，經過庭園來到另一個迴廊，牆邊鋪貼許多甕、瓦、碗、盤、斗栱等紅毛港舊時代的器物，使孩子們可親近了解這些舊聚落的生活片段。

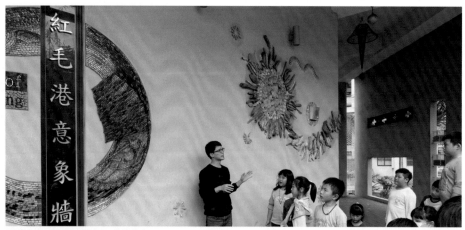
漂流木與海螺編織成紅毛港意象

上／入口太陽能等候亭與船錨座椅
下／圖書館的二樓為視聽中心，外觀有若「大船入港」

學校的特色課程

體育館的攀岩場

　　紅毛港為一所特色小學，充滿生態的校園通過九項綠建築指標，是一所鑽石級的全國綠建築示範基地，常有建築與教育團體來參訪，同時也是高雄市國中小的環境教育中心。

　　學校的體育館設有標準六水道的游泳池，希望每個來自海邊的紅毛港孩子，都要學會游泳的技能。體育館的三樓活動中心牆面，建置一座室內攀岩場，讓孩子可以學會攀岩。

　　主修體育的張宏仁校長每年都親自領軍，帶著畢業生經過長期訓練後，遠征國境之南鵝鑾鼻燈塔。這趟120公里的單車旅程，讓畢業生完成挑戰鵝鑾鼻，領取畢業證書的壯舉，是學校的特色課程之一。

　　這項結合游泳、攀岩及騎單車三項運動，稱為「紅毛港小鐵人」，每年於畢業典禮頒發此榮譽獎項。學校希望獲獎畢業生通過層層考驗，在未來成長過程能勇敢去面對困難與挑戰。

從舊校園留下的千蹄崗

校長帶隊遠征鵝鑾鼻

單車畢業之旅

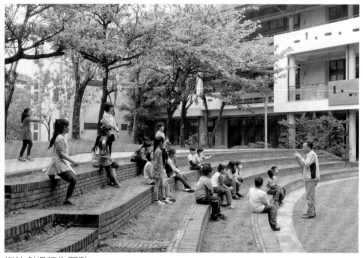

舊聚落的瓦盤、斗栱成為建築師與學生的話題　　　　海汕劇場師生互動

學生vs.建築師

　　校長為了讓學生認識鑽石級的綠色新校園，邀我到學校對畢業班的學生演講，由於六年級只有一班，採班級對話方式上課，我先以一段影片簡介校園空間與環境，接下來帶學生走讀校園，並提問孩子們的童年海濱記憶，再由學生們自由發問。

　　學生們的提問相當踴躍，問了很多有趣的問題。包括：這所學校的造型為何與其他學校不同？顏色很鮮豔繽紛是怎麼配色的？學校為何沒有操場？牆上為何有舊器物？也有不少學生對我的工作感到興趣，其中一個更直接問我：「建築師可以賺多少錢？」

　　我笑著回答：「建築師這個行業餓不死，賺不了太多錢，工作量很大，但很有趣。」我們的工作，就是用鋼筋、水泥、玻璃、磚頭、金屬為材料，以大地為背景，去作一些創作，有如環境雕刻師。建築師這個行業同時要具備藝術家、工程師、商人的角色，考慮使用者的角度，才能面面俱到。通常要

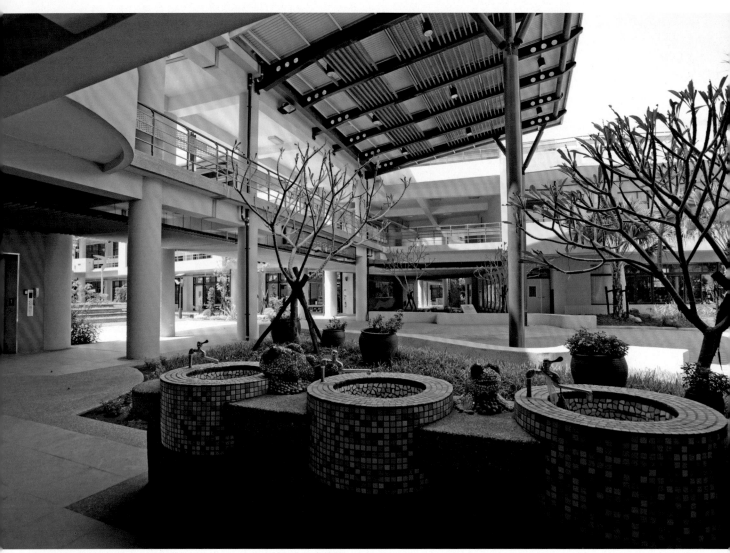

紅毛港馬賽克文化協會在李億勳教授指導下，有許多精美作品在校園

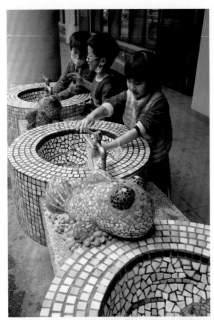

馬賽克藝術散見於校園各角落

花4-5年的時間，才能完成一個學校的設計與興建。

講完課後學生圍繞著我，要帶我去看他們發現的祕密基地。校長告訴我，學生中有很多漁民與勞工的子弟，他們的父母很認真地辛苦工作，把孩子交給學校期望獲得良好的教育。校長常勉勵他們要努力讀書，充實自己的知識，並盡量安排各領域的專家學者與學生們接觸，讓學生拓展視野，並有學習的對象。

馬賽克文化

學校入口穿堂邊的洗手台，有漂亮的魚馬賽克雕塑，經過穿堂有一座扇形台階造型的露天劇場，設計靈感來自於原校名「海汕國小」，因「汕」諧音同「扇」，取名「海汕廣場」有紀念的含義，又稱之為「海扇劇場」。不管是學生升旗集合、戲劇表演、露天電影或音樂晚會，都在這裡舉行，是校園中人文薈萃的絕佳場所。

廣場地面上吸引大家的焦點，有57片扇形馬賽克藝術拼貼的圖樣。紅毛港的馬賽克文化相當著名，遷校之初全校僅有84個小朋友，來自於56個家庭，大部分為原海汕學生，少數為新社區遷入住戶。學校發起為紅毛港校園寫歷史的活動，每個家庭認養一塊扇形馬賽克，加上校長一塊，共57塊。於是在學校策畫下，邀請紅毛港校友，任教於高師大視覺藝術研究所的李億勳教授指導，及紅毛港馬賽克工作室協助，由全校學生和家人利用週末假期，以親子活動方式進行創作，看著每個家庭

聚精會神，共同討論、設計、拼貼，通力合作完成一項美
麗作品，不禁令人深深感動。完成後，每個學生與家長都
為自己的成果感到自豪，它記錄了紅毛港創校過程中，一
磚一瓦一步一腳印的故事。

留下千蹄崗

　　在海汕廣場草坡上矗立一塊「千蹄崗」麥飯石，據說
在70年代有位地方仕紳捐贈給校方，擺放在舊校園裡的小
土坡上，週邊種滿了羊蹄甲花，遂由書法老師題寫「千蹄
崗」在大石上。民國97年遷村廢校時，校舍拆除工程得
標廠商以為廢校不要了，雇了吊車運到屏東萬丹鄉當庭園
造景，經張校長發現後要求歸還學校，因這是歷史記憶與
珍貴校產，最後達成協議，廠商再雇吊車運到紅毛港新校
園，車資由校長自行掏腰包支付。每次看到來賓與校友參
訪校園時，在千蹄崗留下身影，真要謝謝張校長，讓這塊
巨石傳承校友的共同回憶！

記憶的傳承

　　每個人的生活都是他過去經驗的總和，過去的經驗會
影響現在的思想與行為。紅毛港村落雖然消失了，老漁民
也日漸凋零，但有些記憶與價值應該被傳承。我與張宏仁
校長、李億勳教授，討論並設計出一些空間物件，以當代
手法將舊聚落的物件，呈現於校園中，有如博物館式的校
園，如咾咕石基座、船錨座椅、大魚地景、舊瓦盤與漂流

上／生態池邊講述港邊「老人與海」的故事
下／紅毛港劇場

木，作為意象被轉化或素材被論述的對象。

期待舊聚落老一輩的阿公阿嬤，可以帶著孫子到學校，坐在生態池邊的錨座椅，談論紅毛港的往事……。老阿公告訴孫女大海捕魚的往事，有如海明威的《老人與海》的故事會出現。也可以坐在咾咕石紅磚坐椅上，老阿嬤指著魚網作成的燈罩，向孫子訴說往日補破網的生活情景，還有紅瓦盤、海砂、貝殼與漂流木，這些有如電影《看海的日子》的場景將一一出現在這所小學。

這些兒孫有朝一日成為長者，又繼續傳述著紅毛港的生活點滴，紅毛港的校園提供了講故事的場景，久而久之，這些口述記錄就成了學校發展的歷史。

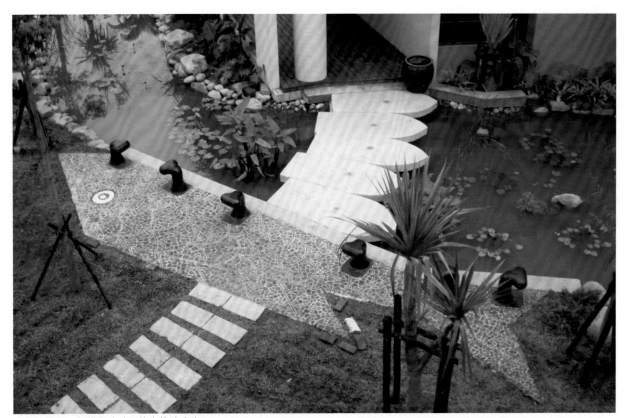

大魚、舢舨、船錨與咾咕石的生態池水岸

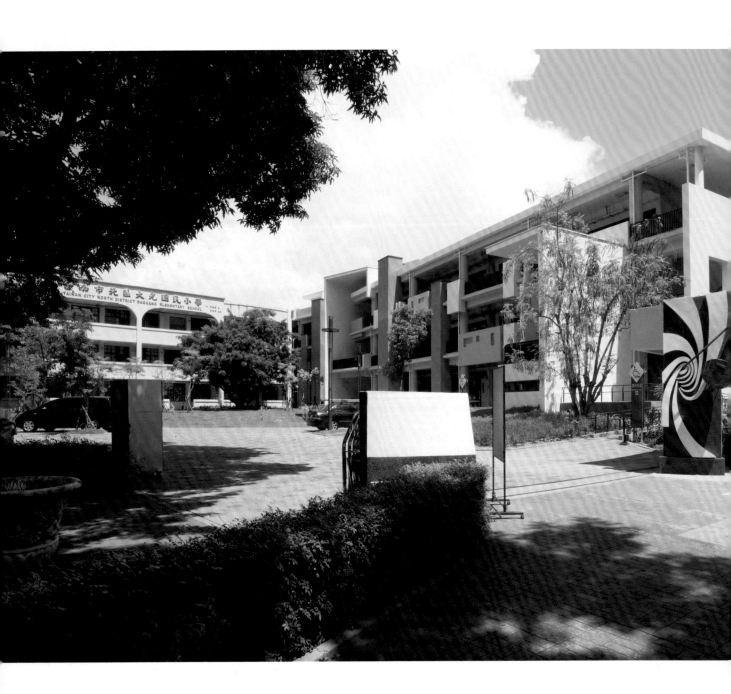

新舊校園_的銜接

——台南市大光國小

從北門路看向校園
粉藍、橙橘、鵝黃、土耳其綠
點綴成多彩的教室
配合洋紅風鈴木花開季節
校園成了都市美麗的風景

　　建築的創造過程是一種想像力的練習，也是對於現存的都市環境提出一種批判，並透過設計手法，考量人性、文化、傳統與歷史背景，提出一種解決的空間模式。

　　當一個地方因工商發展，人口越來越密集，從鄉村變市鎮，甚至成為大都會時，周遭環境產生了巨大改變。

校園是最佳療癒場所

　　大光國小就是一所這樣的學校，學校主入口原設於北側，因長榮路拓寬而使前庭變小，教室便得緊臨交通幹道而受噪音干擾，學生的出入變得相當危險。後來因北門路二段開通，而將校園入口移至西側鄰北門路，有一個較寧靜且安全的校園入口。

　　新北與桃園這樣的學校大概最多，其他都市也不少。我喜歡舊地重遊，但往往找不到昔日景象，大概只有學校的位置不會改變，以它為座標，慢慢拼湊出往日情景。相信許多中老年人，對於快速變遷的環境感到陌生可怕，只有學校屹立不搖，給他們對於大環境，有一種定位的方向感與安定感，縱然一些老舊校舍也許拆了，但總還留有幾棵老樹，老校對於居民有相當的療癒作用。

眷村旁的舊校園

　　1949年國共內戰，國民政府遷台，為安置軍眷而設置許多眷村，當火車經過台南市北區，可看到許多眷村，竹籬笆內有許多故事。近來因都市建設，道路拓寬而改變原本生活步調，也帶來許多衝突和改變。

　　這大片眷村中，有一所學校名為大光國小，設立於1960年，是陪伴眷村小孩成長的重要場所。學校東西側有兩個現地改建而成的眷村國宅，東南側為長榮新城國宅，原為富台、光復、樂群及實踐二村共四個眷村拆除改建而成，於2003年興建完成。西側為新城國宅，原為大道、旭日、實踐、敬軍、實踐等五村所形成之眷區。隨著時代改變，眷村老化，學童逐漸減少，學校一度萎縮至20班。後因眷村改建，年輕人口回流，學生人數再度恢復。

　　由於南棟校舍年代久遠，且因單走廊懸臂式設計，防震結構上有所疑慮，經結構審查，依「耐震能力詳細評估成果報告書」，建議拆除重建，原

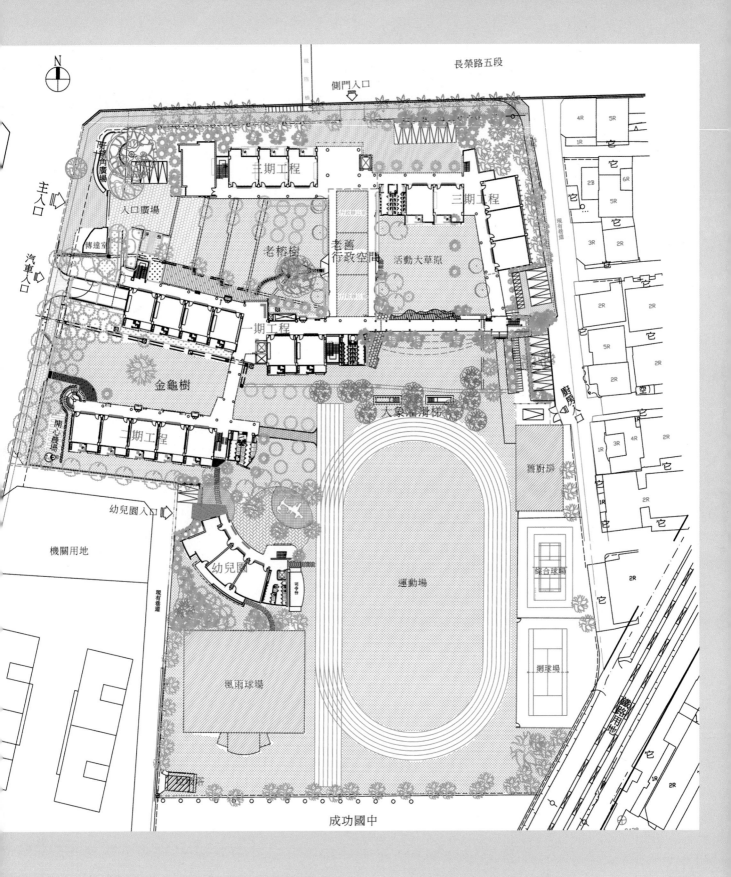

長榮路五段

側門入口

N

主入口

汽車入口

強鐵角廣場

入口廣場

傳達室

主期工程

三期工程

老榕樹

老舊行政空間

活動大草原

一期工程

金龜樹

開心農場

二期工程

大象溜滑梯

廚房

舊廚房

幼兒園入口

機關用地

幼兒園

運動場

繩台球場

網球場

風雨球場

鐵路用地

成功國中

4R 5R

1R 它

2B 6R

它 5R

它

3R

它

2R

5R

2R

2R

1R 3R 4R 它

1R 2R

它

2R 它

2R

2R

1R 2R

71

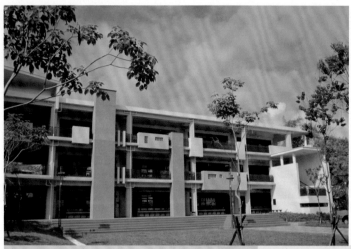

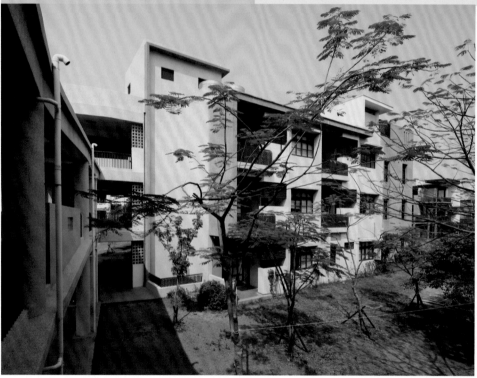

1	2	3
4		5

1.垂直管道構成走廊的韻律
2.鮮明的色彩點綴教室的陽台
3.每間教室皆有其識別性
4.米色系呼應舊有校舍的色彩
5.兒童遊戲場

南棟教室群拆除後新建一期18間教室，作為一般教室及部分行政辦公室。待南方兒童公園用地變更為學校用地後，再新建二期10間教室。2017年又拆除北棟及東棟校舍，進行第三期的整建工程。較為可惜的是卡在中間的中棟校舍1994年才興建，所有各期工程的設計皆須將就配合。

解構封閉的圍城

　　校園配置原為較封閉的日字型架構，校舍有若圍城，前後庭均因四面建築圍封而顯得相當封閉，與運動場幾乎斷絕，拆除南棟教室後的新配置，採南北座向微轉軸，拉開前庭打破內庭，形成數個開闊院落。在造型上打破原來僵硬量體，以簡約、現代、活潑的風格，搭配垂直動線等塊體，形成豐富而多層次的外觀造型。舊校舍的改建，需留意校園原有的紋理、周遭環境的改變及大樹的記憶，新舊校舍間外觀的配合更要細心的處理，藉由材料、色系的延續，可以得到和諧的校園。

都市的風景

　　臨北門路的前庭原為連鎖磚舖面，車輛到處停放，入口意象不佳，兩座RC造蓄水池及高大灌木未修剪，造成許多視覺死角，並使學生活動空間受限。更因校舍一樓抬高地面1.2公尺，形成一種很不友善的尺度。配合校舍改建，將車輛停到地下防空避難室，使校園構成

人車分道的動線，入口呈現一片綠意，完全提供作為學生活動的場所。再用景觀手法處理坡差，以塑木階梯銜接教室，形成一處開放劇場的前庭。從北門路看向校園，粉藍、橙橘、鵝黃、土耳其綠，點綴成多彩的教室，配合洋紅風鈴木花開季節，原本沉悶的校園成了都市美麗的風景。

老榕樹下的故事

校園入口中庭原有一棵老榕樹，因躲在大水塔後方，又疏於整理，成為一處沒人去的陰暗角落，整建時因新舊建築相連，為降低原來建築地板與地面的疏離感，而須填土1.2米以增加親地性，但回填土方可能淹及氣根而危及老榕生長，因而維持樹周遭的原有高程，並滿佈碎石以利其排水，方圓五公尺再以卵石疊砌坡崁，形成一處相有趣的空間。老榕鬚根原本龐雜如莽張飛，經修整為美髯關公，成為校園入口的主景樹，樹下經常有學生圍繞嬉戲，或站或坐或靜或動，亦常聽講故事或追逐，老榕有如一位和藹可親的校園老爺爺一起陪伴他們成長，前庭經此畫龍點睛，成為一處有fu的場景，隨時光流轉，必將成為許多故事的舞台。

打開視野——看到兩隻大象

校舍內庭原來四周均為建築所封閉，容易產生環場噪音，嚴重影響教學品質地上為硬鋪面的球場，陽光照射顯得燥熱，整體環境相當枯燥不友善。新的規畫拆除南棟校舍，以廊道連接東西棟舊校舍，內庭因被打開而面向操場，增加了視覺穿透性與可及性，從內庭赫然看到兩隻大象——兩座施工精緻的溜滑梯。以前躲在舊校舍的後面，從操場看亦是邊陲地帶，現在這兩隻大象卻成為內庭與運動場間的視覺焦點，每逢下課學生飛奔而來，成為充滿笑聲的場景，原本與校舍高低落差1.2公尺不透水的硬水泥地，改為綠草坡地種植大樹，既增加大地的保水與綠化，又讓綠意延伸至運動場，使校園連成一氣的綠意。

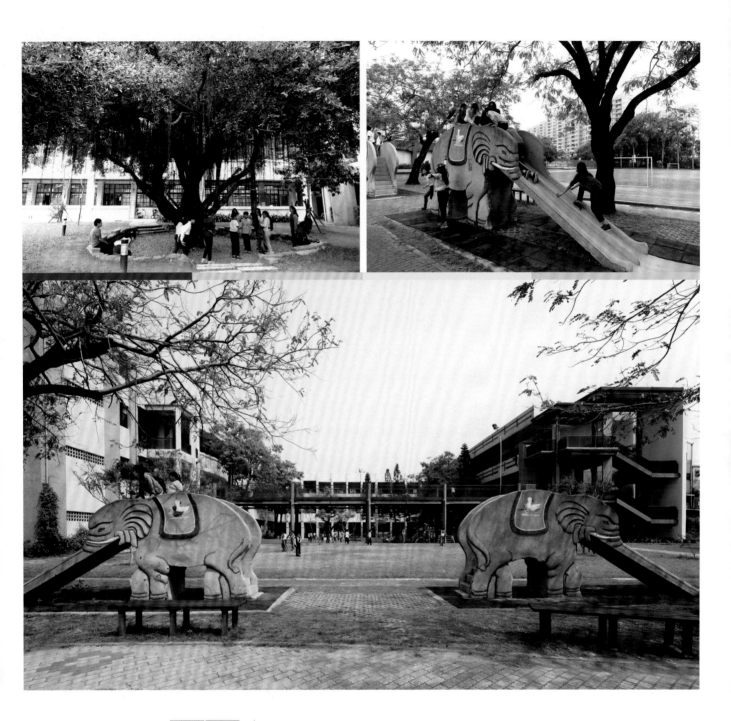

1	2
3	

1.老榕樹下成為許多故事的舞台
2.保留大象溜滑梯
3.拆除舊校舍，從中庭看見兩座美麗的大象溜滑梯

老樹不能移？

　　尊重老樹已是當代普世價值，老樹記錄了一個地方歷史，更保留許多人共同記憶，有了老樹，很多往事有了時間起點和過程。因此，老樹不可移植也成為一種共識。歷經此一事件，我卻有一番感受，一棵大樹，隱在不顯眼邊陲位置，若因緣際會，移至適當位置，並具有畫龍點睛效果時，亦是值得一試的作法，關鍵在移植技術與條件。

　　回想設計安定國中時，校園前庭沒有半棵夠大的樹，入口意象顯得乾澀，若將運動場旁數十棵大榕樹移植一棵到大門旁的綠地，將具有界定空間和畫龍點睛效果，也隱含大樹下兩人交談的隱喻。然當時受限於老樹不能移的迷思，以致少了校園故事的氛圍。

　　而且，當年沒編列此經費，亦無此膽識，更怕萬一移植失敗，無人敢擔此責任而作廢，截至目前，經過安定國中，仍期待何時將有一棵大樹植在前庭，與校舍共構和諧畫面，除了是前庭的主樹，亦是道路與校舍間的緩衝空間。

老金龜樹的再現風華

　　大光國小設校50年，當年設校時的許多小樹苗已長成大樹，長榮路和北門路轉角，就有一棵老榕樹綠蔭遮天，樹幅大約20M，大樹下成為民眾歇息交談的場所，在運動場南邊與成功國中交界處，也有一排老樹，但因離教室太遠，平日很少人會去，只是一排邊界的樹。

　　在原來靠兒童公園預定地的角落，也有一棵金龜樹，隱藏在角落邊，和一堆雜樹在一起，也不太起眼，復因一期工程興建，幾乎被掩沒在土堆和圍籬外，二期工程設計時因丈量不到這棵金龜樹，也就忽略掉它的存在。直到一期完工，土方回填，要放樣二期工程時，赫然

	1	
2		3

1.校園生態豐富，遷移的金龜樹成為中庭的主景
2.樓梯下方成為車道入口
3.舊校園豐富的生態成為學生探索、遊戲的樂園

發現這棵金龜樹的存在。若要維護老樹不動，勢必要修改建築配置，我們趕緊提四個方案，但因基地有限，建築會很靠近馬路，從都市景觀角度並不理想，而且老樹緊貼廁所牆壁，生長條件不佳，亦恐竄根影響建築安全。但植栽包商告知金龜樹移植，存活不易，校方與設計單位都很頭痛，我更因自已疏忽，造成老樹命運未卜，相當自責。

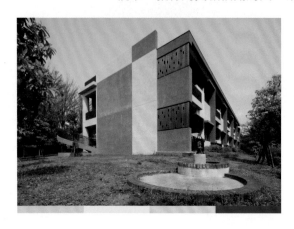

後來，教育局黃緒信副局長，幫我們找到嘉義大學廖秋成教授前來觀察，他說金龜樹的移植99%會活，關鍵在樹球土壤的完整保存與斷根技巧。有了移樹專家的這段話，猶如吃下定心丸。一二期工程間的中庭，正愁因經費有限。建築發包不出去，刪減生態池而沒有主景，若這一棵金龜樹能成功移植，將成為中庭主景樹。

六月先斷根一半，讓新的根系適應被斷掉的半個土球，另一半根系繼續供應養份。

待二個月後，再斷另一半根系，長出的新根系可維持老樹的存活。不料，斷根後的一週，來了一場颱風與大雨，一夕之間，樹被吹倒躺在地上，生命垂危，趕緊通知廖教授，疏掉一些枝葉，減少因光合作用根系養分負擔，僱用怪手，當天馬上移植至中庭。

校方與我們都相當不安，唯恐稍有意外，我們將成為學校歷史罪人。風雨過後，陽光出來，金龜樹冒出新芽，看見生機，大家稍稍放下心中一塊大石。工程進行中，工地不忘每天澆水，工程人員與監造人員更肩負照顧金龜樹職責，終於冒出新綠，長出新枝，每次到工地，我總要對它說聲對不起，悄悄說些話，工程完工時，也完全長成一棵健壯的樹，不論從每間教室皆可看到它美麗的身影，一樓的學生喜歡在樹下遊戲乘涼，二樓的學生看到婀娜枝幹恣意伸展，三樓的學生看到樹梢的輪廓，與藍天構成美麗天際線，不論從中庭或迴廊觀看，它都是唯一的主角。

【延平郡王祠的拆牆記】

說到金龜樹，最美的記憶應屬延平郡王祠對面那一整排。小時候從鄉下進城，車子經過開山路兩旁的金龜樹下，濃濃的樹影，有如穿過綠色隧道，雖在車內，仍感受一身涼意，每日通車經過，我就知道進入府城了。樹的另一邊，是一道美麗的琉璃瓦紅牆，界定延平郡王祠與開山路的關係。斑剝的紅牆與金龜綠蔭構成一幅美極了的畫面，在我心中，那是進入府城最深的意象。八〇年代解嚴，九〇年代解構威權空間，進入21世紀府城進行拆牆記，拆掉封閉的校園圍牆，讓美麗校園成為都市街景。

然而，延平郡王祠這道牆與主體建築是賀陳詞老師設計，雖採北方寺院樣式，但格局大方外觀典雅，頗有王府氣勢。外牆阻絕了馬路的喧囂，更延續主體建築的氣勢，構成延平郡王祠園內景觀重要的氛圍，也成為都市重要的街景，從外看來更多一份神秘色彩，讓人想進去一窺究竟。而今，牆拆了，氛圍不對了，記憶也消失了。拆牆記除了拆掉封建意識，亦應注意城市美學與記憶。

【廟】

中學六年都在台南讀書，每天通勤從鄉下進城裡，車會穿過開山路金龜樹下，看到延平郡王祠和榕樹成蔭的孔廟，全美戲院旁還有武廟的山牆，赤崁樓的飛簷，走在台南常會看到大大小小的廟宇混合在都市市區裡。有些廟就和店舖比鄰而居，古典的宗教氣息卻和俗艷的店舖招牌放在一起，怎麼看都不協調。

直到上了大學到了外地走走看看，才驚覺不是每個城市都有那麼多的廟。台南還真不一樣，府城的確與眾不同，有屬於它的步調和節奏。

設計學校是件快樂的事
最迷人的地方就是
它涉及每個人的生活層面
包括學齡的兒童、打球的青年
社區的居民、還有退休的老人

百年老校的更新
——高雄市茄萣國小

非洲有句著名諺語:「培育一個小孩,需要整個村莊的力量」。

家庭、學校和村莊,傳達給他們的訊息,都累積了他們的知識與生活的經驗。環境不論好壞,都提供了他們判斷的脈絡,家庭與學校的生活環境品質,大大地影響了他們生理與心理。在這學習成長過程中,他們都朝向世界公民的角色成長,並將影響世界的各種未來與定位。

樂齡終身學習中心

茄萣國小位於海濱聚落，是一所百年歷史的老校，當附近環境不斷變遷，只有學校屹立不搖，是許多人生活共同的記憶。我三姊嫁到茄萣，她的公公、先生與兩個小孩都是從這個學校畢業。也許應該這麼說，這一帶大部分的人，整個家族而且好幾代，都是茄小的校友。三姊擔任學校志工一當廿五年，從最早的路隊交通安全維護，到後來的茄萣樂齡學習中心，每天到學校幫中、老年人服務，自己跟著學習，生活忙得很快樂。

茄萣國小成了地方的終身學習中心，樂齡班開了生活美語、日語、快樂電腦、經絡養生、太極強身、太鼓班、精油調理、活力舞蹈等多樣課程，讓在地的中老年人愉悅地慢活，也跟得上時代的腳步。

放眼台灣，每個鄉鎮大概都有這樣的學校，這些學校往往成為地方真正的生活核心，白天是學校，晚上是媽媽教室，假日是運動和終身學習的場所。設計學校是件快樂的事，最迷人的地方就是它涉及每個人的生活層面，包括學齡的兒童、打球的青年、社區的居民，還有退休的老人。

茄萣樂齡學習中心讓在地中老年人愉悅地慢活

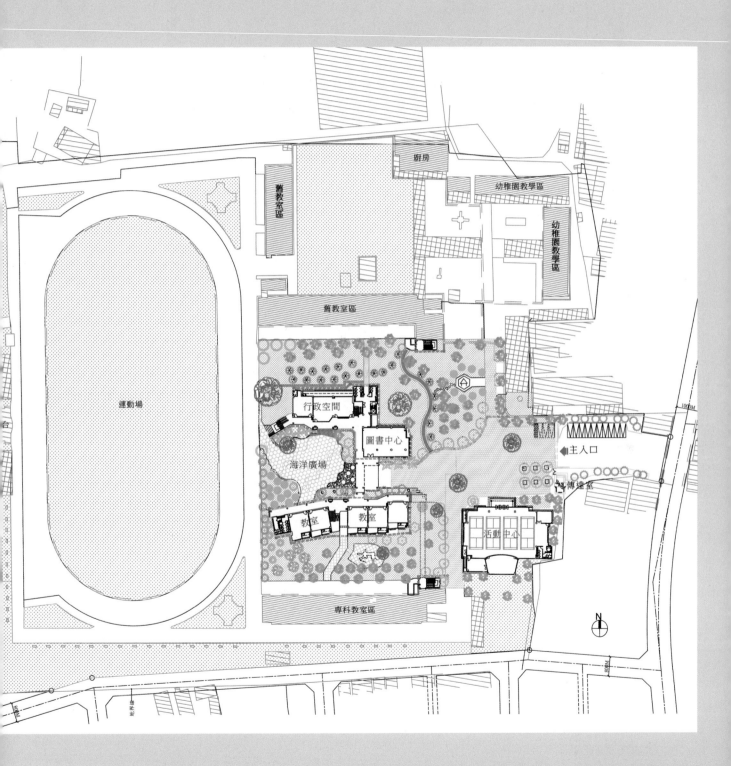

舊教室區

廚房

幼稚園教學區

幼稚園教學區

舊教室區

運動場

行政空間

圖書中心

海洋廣場

教室

教室

活動中心

主入口

傳達室

專科教室區

N

走廊藍色磁磚有若海洋跳躍的音符

水波紋的砌磚

老校換新裝

　　茄萣國小百年來的發展，學校擁有5.8公頃廣大校地，但原有校舍採ㄇ字型配置，大半校舍為東西向日曬嚴重的教室，多次增建更形成老背少的危險建築。ㄇ字型教室圍成的廣大水泥中庭，再加上400公尺的大操場，校園顯得相當單調空洞。因此，校園改建計畫，拆除入口一長條東西向教室，置入二小棟南北向的新教室，將原來大而無當的水泥中庭，分散成三個較符人性尺度的綠色院落。而現任校長蘇恆欽更從蔡文國小擔任總務主任開始，一直和我們事務所保持聯絡，2016年分發到本所設計的茄小擔任校長；他的兒子從小在蔡文國小成長，對綠色校園相當有想法，有一次我們在台南巧遇，才得知立志要當綠色環保建築師，真是善的境教循環。

圍塑遊戲的埕

　　為保留水黃皮和榕樹二棵老樹，新建校舍採錯落有致的配置方式，使老樹與教室呈現一種共生狀態。新建北棟校舍一樓為行政空間，二、三樓為教室空間，南棟校舍為普通教室，在右側設置圖書中心於校園入口，大片透明的落地玻璃窗，歡迎「社區民眾來讀冊」。

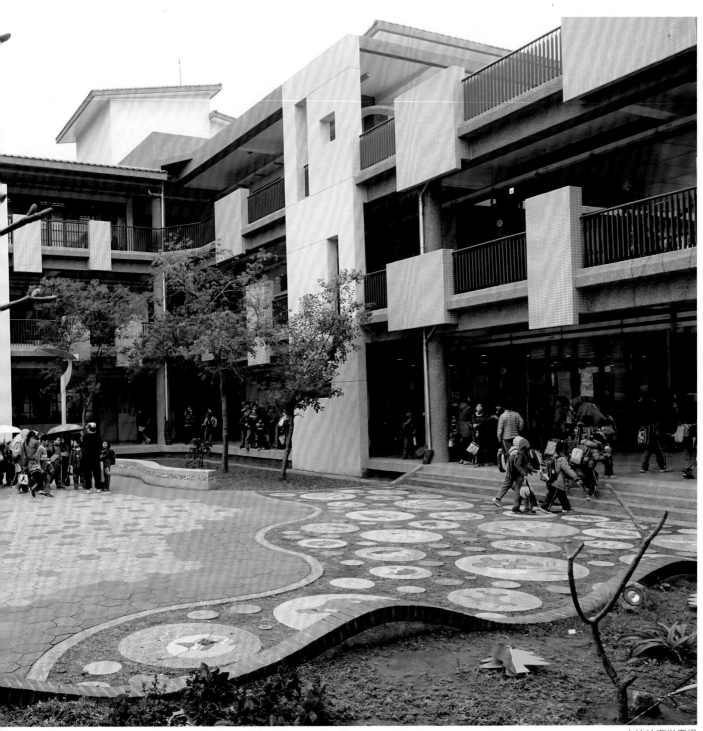

水波紋海洋廣場

水黃皮樹下的遊戲

　　入口中庭與西側操場相連接，為學生主要之生活開放空間，也是遊戲的埕，並提供作為集合廣場。東側校舍拆除後，新校舍與光輝館可形成新的入口廣場氛圍，可惜校方又蓋起了圓形噴水池，少了親切與活潑，徒增紀念性與威權的符號。

老樹的探索

老榕樹的探索

在原有一片水泥地中庭邊有一棵漂亮的水黃皮老樹，新建校舍規畫時，為了保留它而將圖書中心錯開，圍成一個以水黃皮為中心的場所。完工後，中庭另一棵老榕樹的枝幹彎得相當低矮，稍為整修樹的鬍鬚氣根後，特別適合孩子攀爬。將校舍的戶外樓梯轉向，與老榕樹建構成一處戶外的遊戲空間。

教室末端樓梯成為造型語彙，一樓階梯成為面向大操場的看台，學生很喜歡在此遊戲，亦可提供畢業團體大合照的絕佳場地。

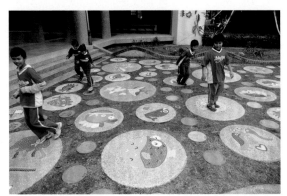

以海洋生物為主題的拼貼磁磚，係由學生參與創作而成

海洋廣場的學生參與

設計討論過程中，吳清富校長與我努力翻遍有關茄萣的藝術創作，在國小的新建校舍留下一片牆，原本以為公共藝術會依當時的高雄縣府往例的作法，在快完工時邀請一些有建校經驗的校長們，共同開會尋找茄萣的特色，題材可以是漁村、大海或生物，以繪畫或雕刻，點出學校在地的特色。不料，縣市合併，此一機制沒了，原本公共藝術佔工程造價1%，將近100萬的公共藝術費用就不見了。

本案校園公共藝術沒有經費設置，因此在景觀工程上編列陶板創作，鋪設於入口的中庭廣場，作品由我與學校老師指導學生的寒假作業，以茄萣濱海特色為主題，從中挑選優良作品，再由工地匠師鋪彩色磁磚。茄萣鄉位於海邊，孩子從小與海為鄰，因此小孩對海洋生物非常熟悉，在海洋廣場中有許多生動的海洋生物拼貼瓷磚，構成活潑的遊戲天地。

尋找龍應台的足跡

幾年前政府推行「一鄉一特色」，每個鄉鎮都努力尋找地方特色，並形成一個節日。於是台南有玉井芒果節、關廟鳳梨節，高雄有永安石斑魚文化節等，茄萣當然辦個烏魚子節。我抽空去參加，搭上觀光巴士，一站站地看了興達港、魚市場、海濱公園……，我忍不住問主辦單位：「會不會帶我們去看龍應台的故居？」他們默然地搖搖頭，我再追問：「為何不？她是一位茄萣出身的大文豪耶！」

「龍應台？她是歌星嗎？只聽過鳳飛飛、龍飄飄，沒聽過什麼龍應台？」他們有些尷尬又覺得我囉嗦，來茄萣大都是來買新鮮魚貨、吃魚丸的，幹嘛問東問西，問些大家都不知道的事！

龍應台從小在高雄茄萣的海邊漁村長大，就近讀台南女中、成大外文系，畢業後才離家留學美國九年，旅居歐洲十三年。這位出過《野火集》，燃起一片民主烽火的思想家，後來又寫出《大江大海一九四九》的大作家。當年鄉民不知，連鄉公所的人也不熟悉。

回想二十幾年前我第一次到歐洲旅行，很期待到德國波昂貝多芬的故居，還有奧地利薩爾斯堡莫札特住過的地方，結果兩地都只是一棟很普通不怎麼美的透天厝，一開始讓我有些失望。但仔細想想，這就是文化財，透過這些空間的保留，讓後世的人了解音樂家當時創作的時空背景。多年後，來到了莎士比亞的故居，房舍同樣地老舊，每天卻有許多遊客排隊買門票進去參觀。我慢慢地觀察，捕捉時空背景與空間氣味，想像著大文豪在這樣的環境生活與創作。

我們的社會太注重有形的物質，而忽略了人文的價值，也許龍應台的故居已拆毀，但龍應台在海邊的足跡與心跡，仍可以藝術方式被詮釋。

一個文學家的身影或足跡，如能以公共藝術方式呈現在茄萣的校園、海邊或街頭，猶如葉慈雕像站立在愛爾蘭的街頭，讓我們見證這地區曾經孕育出文學家的身影，想像她的思想在何種環境和時代背景中誕生？將是一段心靈的對話與美麗的經驗。

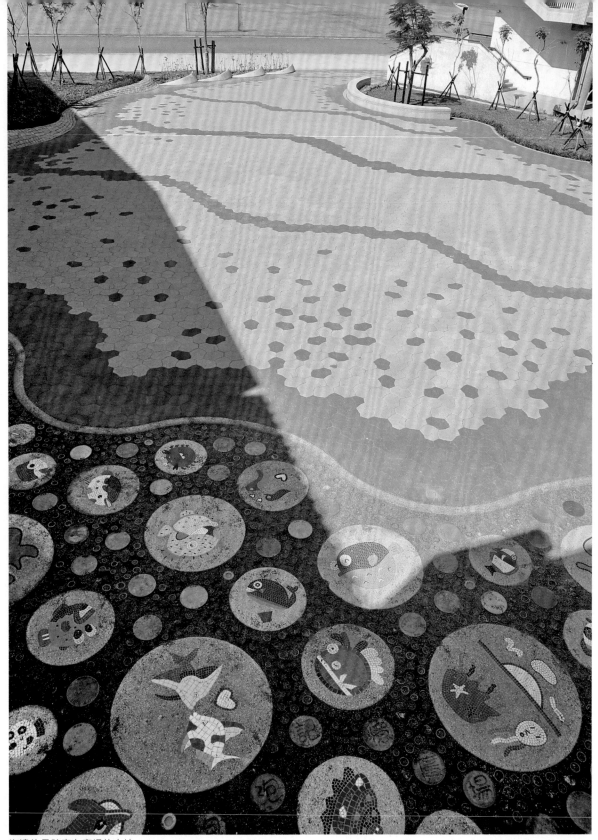

海邊的足跡寫在廣場的大地

遷校過程中

學校與我們推動「兒童建築教育」

舉辦小小建築師體驗營

讓孩子「做中學」、「動手做」

用五感去體驗校園的一切

校園是最大的教具
——台南市新南國小

　　新南國小從運河邊搬遷到府城都市軸線的端點，其外觀與造型對都市環境有相當影響力。遷校過程中，學校與我們推動「兒童建築教育」，舉辦小小建築師體驗營，讓孩子「做中學」、「動手做」，使校園成為孩子最大的教具。

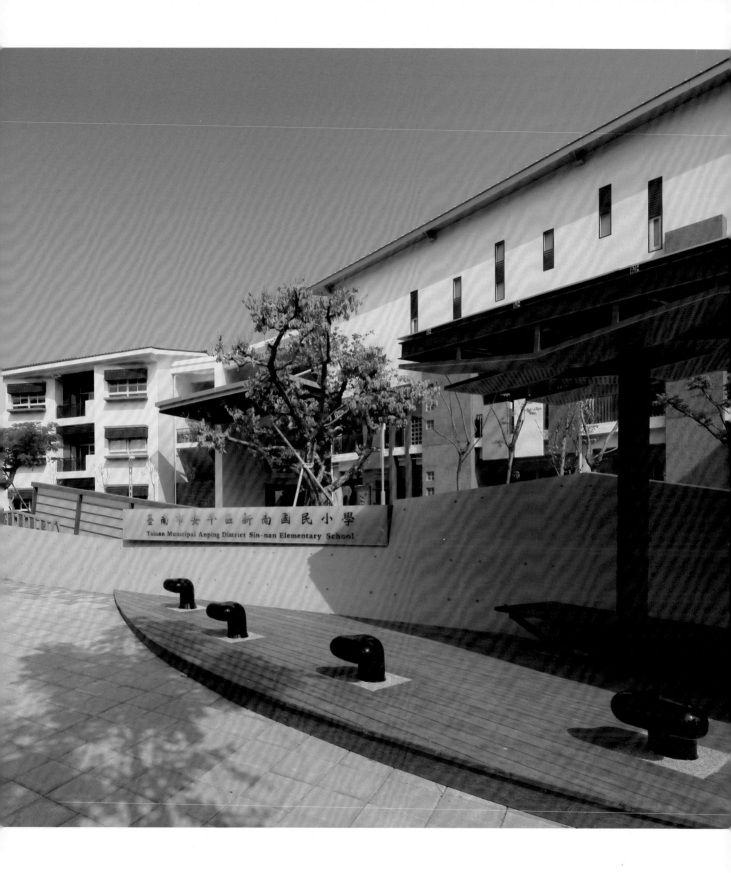

臺南市安平區新南國民小學
Tainan Municipal Anping District Sin-nan Elementary School

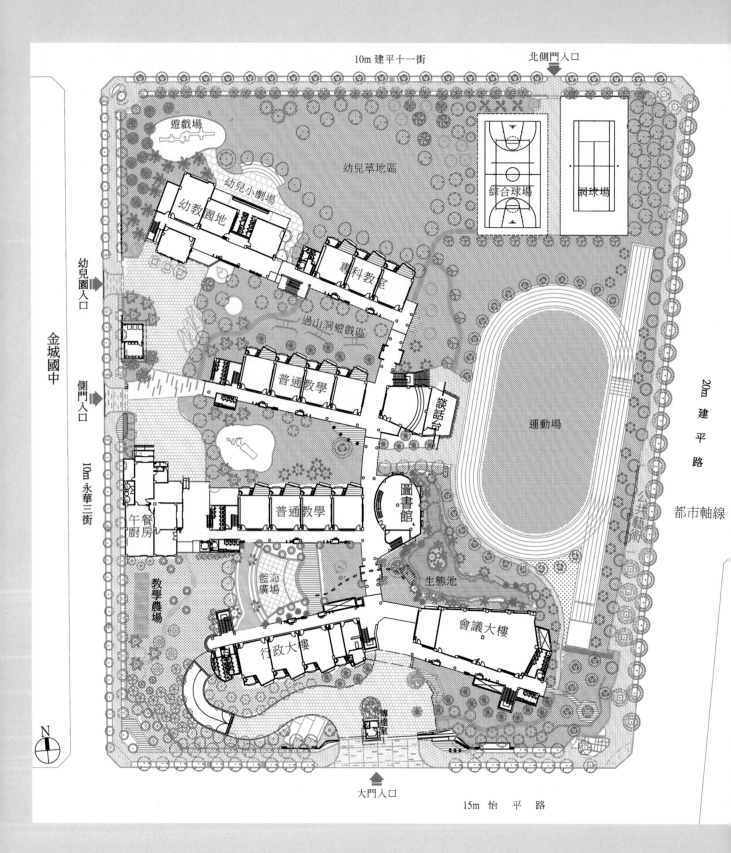

10m 建平十一街　　　　北側門入口

幼兒草地區

綜合球場　　網球場

遊戲場

幼兒小劇場

幼教園地

專科教室

幼兒園入口

過山洞遊戲區

側門入口

普通教學

談話

金城國中

運動場

圖書館

10m 永華三街

普通教學

午餐廚房

20m 建平路

藍海廣場

生態池

公共藝術

都市軸線

教學農場

行政大樓

會議大樓

傳達室

N

大門入口

15m 怡平路

都市軸線的端景

　　學校成立於民國41年，原位於運河邊的巷子，為配合府城「運河星鑽計畫」開發，並解決新南國小及金城國中兩校因社區老化、學齡兒童流失之困境，乃計畫將兩校遷移至台南市政府旁（原沙卡里巴攤販區）的文教用地。

　　新校地面對府前路的端點，而這條路正是從高速公路進入府城市中心的主要動線，在此軸線上分佈東門城、東門圓環、延平郡王祠、孔廟園區、地方法院、烏橋、生活美學館、台南市政府，至新南國小為終點，校園景觀遂成了都市軸線的端景。

放射線配置

　　校園配置以放射線聚焦來呼應都市軸線，三棟校舍大致為南北向配置，端點分別以會議中心、圖書館、藝文專科教室為視覺焦點，最後再以運動場綠地成為前景，讓校園建築成為都市重要街景。

　　第一個院落由戶外階梯劇場和洞牆組成故事中庭，鋪滿紅磚的劇場是孩子下課的遊戲場，更舉辦過許多表演和節慶活動。第二個院落以大片綠地結合遊戲設施，第三個院落由過山洞小斜坡和砂坑構成高低起伏的地貌。孩子喜歡悠閒地躺在小山坡上看天空，像大蜥蜴曬太陽，更喜歡躲在小山坡的涵洞下講悄悄話，也可窺視外面的世界。

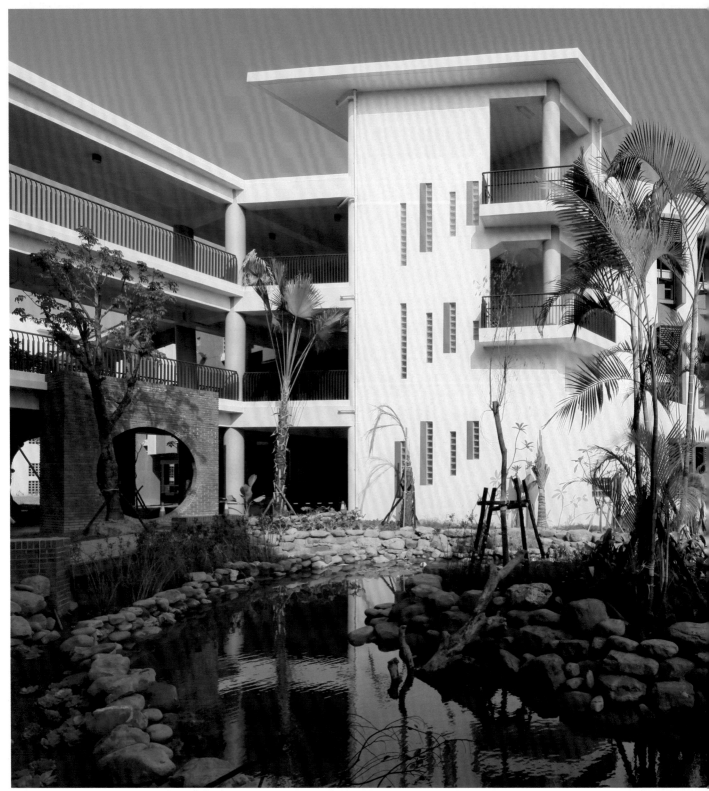

生態池環繞圖書館，校園入口可看到美麗的倒影

水是大地的靈魂之窗

　　大地之間有高有低，高處成為山頭或山脈，低處成為水塘、湖泊或大海，萬物生存其間，人類看到水域鏡射身影，才有希臘神話Narcissus自戀化成水仙的故事。水不只孕育生命，更是歷史文化中不可或缺的角色。校園不應只有平地，應像大自然有高有低，有了水塘猶如大地的眼睛，可以看到天空、建築、生物和自己的倒影，那是一種美的教育與薰陶，更可激發學生文學與藝術的想像。

　　李侑達設計師是事務所長期配合的景觀顧問，細膩的設計手法給校園帶來美好的學習環境。學校生態池環繞圖書館，位於校舍與運動場間，從校園入口穿堂即可看到美麗的水面倒影。水源來自圖書館集收於筏基的雨水回收，拉長水池以增加水流過濾路徑，並形成高低水位落差以增加曝氣量。水面種植水生植物、挺水植栽與浮葉植物，減少陽光過度曝曬，水體過熱優養化現象。池邊以多孔隙卵石疊砌，岸邊種植各種灌木、喬木與水生植物形成小生態系，做為兩棲類、爬蟲類生物覓食、產卵和棲身的場所。

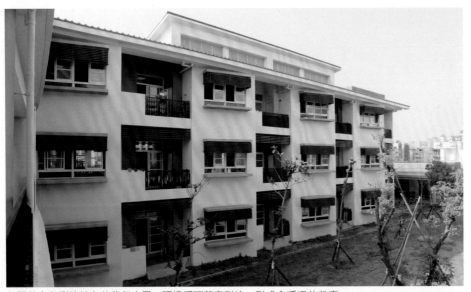

每間教室色彩繽紛有若夢幻小屋，頂樓採百葉窗對流，形成會呼吸的教室

通風對流的夢幻教室夢幻教室

氣窗調至下方，可以全面開啟上下兩扇窗

　　一般教室的開窗都設在90公分高左右，面對走廊側我們都降低到60公分高，讓風吹過室內的學童身上帶來涼意。並將走廊設計成通透的金屬欄杆，以增加教室內空氣的對流。此外，太高的氣窗，小學生常開不到，若將氣窗調到下方，上方大窗的五金開關降到學生開得到的地方，可使上下二窗均全面開啟，達到最大空氣對流的機會；若全面打開窗戶並配合吊扇，可以營造一個健康節能又舒適的室內環境。

　　成大建築系林子平教授團隊在新南國小長達一年的實測研究發現，教室中的學習角可創造良好的遮陰並提供通風路徑，能有效提高約1.5m/s之風速，可提高學生42%的熱舒適滿意度。

　　校舍顏色繽紛而多彩，每間普通教室有展示櫥窗，呈現班上的創作，生活陽台在深凹處塗上彩岩，各班有各自的色彩，校舍仿若夢幻小屋。

　　白色幼稚園外觀紅配綠，學生取名「聖誕教室」，老師說就像聖誕禮物的彩帶，給孩子一個繽紛歡樂的學習氣氛。橘紅與橄綠的配色，從圖書館、教室一直

老校樹從舊校園遷移而來，與幼稚園樹型陽台相呼應

延伸到廚房，旁邊又有生態農場，老師與學生戲稱這棟叫「紅蘿蔔教室」。這些建築的命名，經由老師提問，學生搶答，演變出健康「有機蔬菜」的概念，小學生最愛聽故事，場景有了故事，更加深學生對環境教育的的概念。

　　羅丹說：「世界從來不缺少美的事物，只是缺少發現美的眼睛。」從外觀配色這件事，讓我體會到從趣味中學習，更可以讓學生感受到建築的厚度與溫度。透過校園環境，培養學生的美學素養，小學建築的價值不僅讓師生能安全舒適地學習，更希望能透過建築元素引發學生思考與多元學習，誘發出學習的興趣與動機。

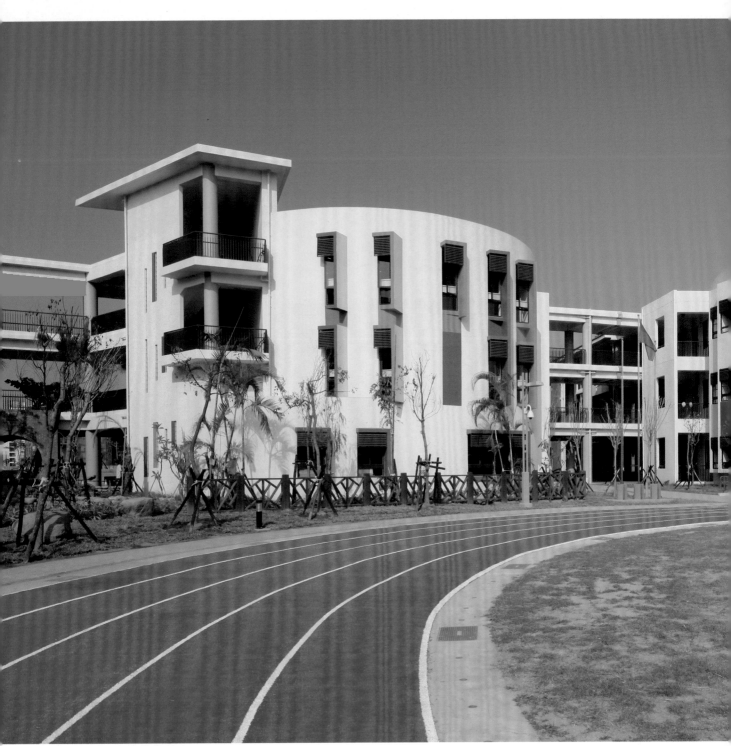

都市軸線的端景，看到美麗的校園

上／幼稚園外觀紅配綠，取名「聖誕教室」
中／教學棟橘配綠，學生取名「紅蘿蔔教室」
下／都市街角看向校舍

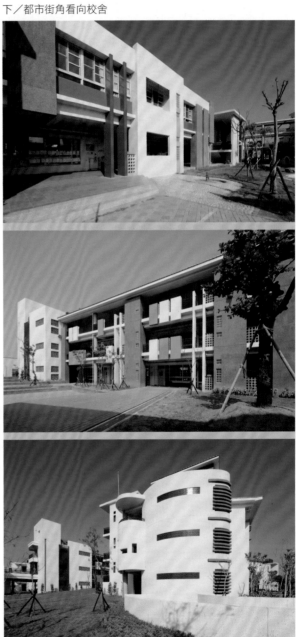

建築是凝結的音樂

太陽的移動是大自然的節奏，陽光的角度對校園有重要的意義，校園有足夠的空間，讓學生觀察太陽方位的改變所帶來日照的變化。東西向的日照帶來空間變化的強烈感受，南北向給予每個空間穩定的光源。校舍因放射線配置而微轉，遮陽板也因方位而有不同的變化，陽光本無色，遮陽板妝點顏色，當光線照射時彷彿影子都有了色彩。

建築空間的戲劇化，一直是很多設計者的目標。校園如何聚焦？動線如何引人入勝？猶如進入一個迷宮或大觀園。圖書館永遠是校園的核心，我會選擇在此挑空，給學生一種不同空間的體驗和驚奇。普通教室譜成連續韻律的音符，圖書、視聽、專科等特殊空間有如昂揚的變奏曲，使校園高低起伏舒緩有致，建築猶如大自然中凝結的音樂。

校園是最大的教具

新南國小遷校工程對學校、社區都是一件盛大的事，小學校園遷校重建的機會不多，能否讓孩子體驗校園是如何被發展出來的？

主修環境教育的陳惠娟主任告訴我：「校園是學習的場所，一草一木都是教學的素材。」當校園工程進行期間，所產生的「遷校事件」即是最佳議題與教材，學生對學習的新家會有許多問題與想像，在未來人生中都是重要的記憶。如此「遷校大事件」在校園中，變成是可遇不可求的機會教育。當學校遇見工程，就學習的角度來說是難得的機會。

有了學生與老師的參與，學校不再是冰冷的建築，於是校園有了溫度與故事。

學生在水滴劇場下閱讀

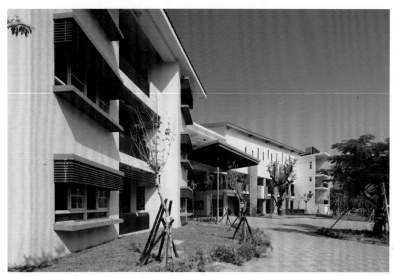

入口廣場

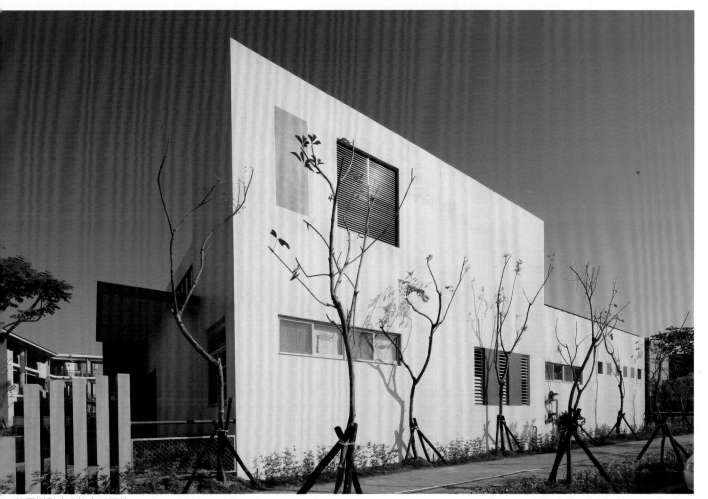

美麗樹影映照校舍西面牆

公共藝術〈芽芽搬家趣〉描寫老樹與五神獸的校園故事

工程即課程

　　劉明道校長是個做事積極的教育家，與我們討論後，決定化「工程為課程」，於是聘了室內設計經驗豐富的李長儀老師，為四年級學生開了一門學校本位課程「居家佈置」。並讓學生實作設計和社區營造，基地範圍從最初的居家小房間、房子、教室，一直發展到社區、學校和公共場所，最後選一個社區讓學生分組設計住家和公共設施。

　　這門課啟發學生許多創意和不一樣的視野，有不少學生對設計這行業產生興趣，利用假日要家長陪同看展覽，並立志要當建築師。

公共藝術〈芽芽搬家趣〉

　　工程進行到一半，開始甄選公共藝術，藝術家蔡佳吟、黃啟軒組成的鹿草設計室，他們透過訪談了解舊校園中最受學生歡迎的獅子、大象、斑馬、長頸鹿、駱駝等五隻水泥雕獸，將一起遷到新校園。

　　鹿草整理出幾個重要物件「老樹與五神獸」，提出〈遷囍──芽芽搬家趣〉的裝置藝術，透過「芽芽」是一棵活潑可愛的小樹苗，結合回憶、記憶與想像，將五隻動物雕像故事化、抽象化、植物化、藝術化，傳達新南國小從過去到現在的歷史脈絡。

　　最後，還將公共藝術的設計發想、資料收集、訪談等編成「故事繪本」，豐富了這場精彩藝術饗宴。

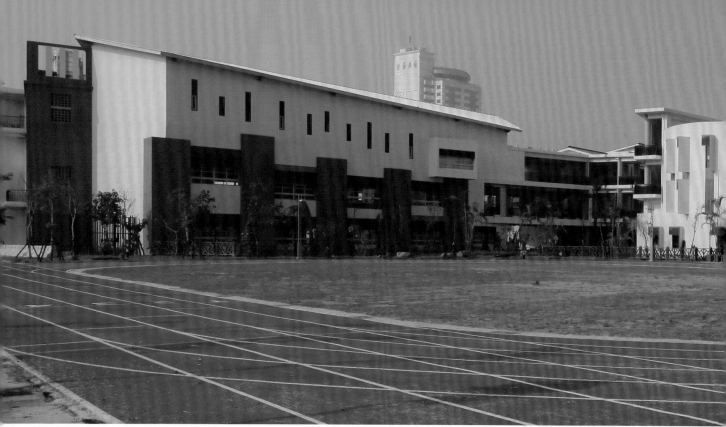

高低起伏建築猶如大自然中「凝結的音樂」

小小建築師體驗營

利用學期結束前的假期，學校籌備了兩天的「小小建築師體驗營」。由我與曾旭正教授指導的台南藝術大學社區營造組研究生，擔任授課老師，可能主題課程太吸引人，原本預計招收卅個學員，沒想到一百多人報名參與。

第一堂課由研究生大哥哥大姊姊們打開孩子的心防，讓他們學習用手去感知樹幹的觸感，用身體去丈量樹的間距，打開耳朵傾聽蟲鳴，分辨不同的鳥聲。最後，讓大家閉上眼睛深呼吸，用柔軟的肢體來感知周遭的環境，以此揭開兩天活動的序曲。

第二堂課為動手做花椰菜樹屋，從市場採購來的花椰菜，透過縮小燈視覺想像，花椰菜看起來像龍貓卡通裡的大樹幹，讓每個學員動手搭建屬於夢想中小樹屋。

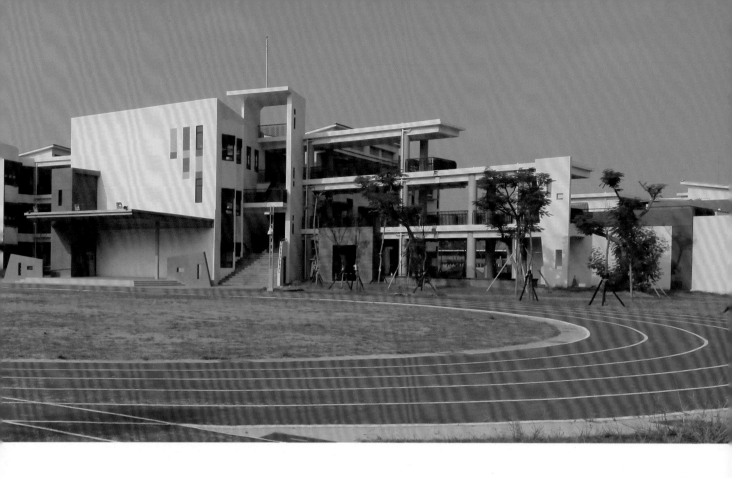

　　第三堂課由主導課程教學的王方怡設計師，先透過PPT、繪本及動畫，帶孩子們從「環遊世界看建築」，了解傳統智慧「會呼吸的房子」及閱讀兒童繪本，逐漸進入課程的主題。

　　第四堂課開始分各年級動手搭建印地安帳篷，利用竹子架起房子的骨幹，再以彩色玻璃紙搭起外殼並開窗，有星星、月亮、太陽與各式可愛卡通造型的天窗，大家各顯身手搭建屬於他們家族的印地安小屋。

　　利用這次營隊，邀請建築師來分享校園的規畫構想，透過簡報、動畫、模型來與學生互動設計的想法。

　　課堂中我提出了很多的問題問學生，讓他們想著家中、校園與周遭環境的課題，為何是這樣？又為何會那樣？是誰的責任？又有誰可以改變？學生們搶著回答，也七嘴八舌地搶著提問，讓這堂課好熱鬧欲罷不能。

小小建築師體驗營搭建印第安小屋

老師帶領學生自然教學與食農教育

時間	第一天 1/26日（六）	第二天 1/27日（日）
9:00～9:20	相見歡	早安！！Good morning
9:20～10:20	新南大囍──我們要搬家囉!!! 身體尺度及感知開發	新南新校園──鑽石級綠建築 何謂舒適的校園環境？
10:30～12:00	動手做花椰菜樹屋 （個人動手玩居家空間配置）	新南小小建築師團隊開工囉！ （分組討論規畫校園空間配置）
12:00～13:30	午餐時間	午餐時間
13:30～14:00	環遊世界看建築 「會呼吸的房子」動畫賞析	新南小小建築師蓋房子 （團隊創作──運用回收材質製作校園模型）
14:10～16:00	《橘色奇蹟》繪本 分組動手搭建印地安帳篷 分組來蓋會呼吸房子	小小建築師團隊創作與發表 小小建築師認證與頒獎 （頒發小小建築師證書及精美禮物）
16:00～16:10	明天再見！！	期待進階課程，再會～

水滴劇場成為都是軸線的框景

分享會的現場，各組分享著他們的作品，學生們像是小小建築師，侃侃而談地表達他們的設計理念與想法。營隊結束後，教務主任的腦海中也萌起一種想像，未來新校園環境如何轉換成為教學素材？帶領孩子們體驗環境、經驗自然、覺察自然，看來營隊撒下的種子正悄悄地萌芽。

美麗又踏實的築夢

這次遷校過程，結合了建築師、室內設計師、環境教育學家、公共藝術家與學校的校長、主任、老師、學生，共同築了一個美麗又踏實的夢。經過多向度的發掘與對話，將學校的過去、現在與未來串在一起，遷校過程中醞釀出許多兒童教育想法，發展出許多溫暖且動人的故事，並讓所有參與者得到一種滿足與成就感。

【芬蘭兒童建築教育】

芬蘭兒童建築教育由Pihla Meskanen與一群建築師團體，於1994年創立ARKKI兒童與青少年建築學校，其設立宗旨理念是：「好的建築與優質的環境，對所有人類來說，應該都是基本人權。透過建築教育可以引導人們更加了解環境，對於優質環境產生衷心的需求。」芬蘭於2006年將建築教育列入國家基礎課程視覺藝術課綱中，如同音樂、美術教育一般，從一年級到九年級，甚至延續到高中階段，認定「建築教育的過程」是所有美學與設計教育的基礎，也是公民教育的基礎。

【再見烏橋】

烏橋牌香腸是台南重要美食，都市軸線上的「烏橋」卻不見了，改名叫「新南橋」！

話說台南運河由日本人開挖，烏橋就是在運河上的橋。過了橋就是造船廠，還有汪洋一片的台江遺跡，億載金城就在遠方水域縹緲間，橋身用枕木鋪設，為了防止腐蝕鋪上柏油，因黑壓壓的顏色而稱「烏橋」。

後來因府前路拓寬，烏橋拆掉了，改名新南橋橫過運河，外觀與任何一座水泥橋一樣普通，與原名「烏橋」一點連繫都沒有。

如果，能在橋身造型、顏色上，都能讓空間產生烏橋的記憶與聯想，進而串起這地區更多的身世，讓府城充滿更多迷人的故事空間。

【施琅vs.鄭成功的空間對應】

都市軸線上可看到延平郡王鄭成功騎馬的英勇雕像，十字街口有個小小的指標提示施琅就供奉在斜對街的小巷中，我好奇地走進巷弄尋找歷史的痕跡。

施琅與鄭成功的恩怨情仇故事，猶如吳越春秋的吳王夫差與越王勾踐，歷來雖然「成者為王」，由戰勝者撰寫歷史，然而失敗者卻常成為戲劇中的「悲劇英雄」，項羽、岳飛、鄭成功皆是。

鄭成功以台灣府城為反清復明基地，最後卻在鄭克塽手中投降施琅，施琅沒報殺父之仇，公開祭拜鄭氏以收攏人心。台灣人以延平郡王最高規格祠祀奉鄭氏，而祭祀施琅卻躲在斜對街的小巷中，將其寄身於小小的土地公廟合祀之。

這是一件極富戲劇張力的歷史事件，其中祭祀空間所彰顯對二者的評價，更是幽微而有趣，代表台灣人對二者的褒貶？也呈現了對空間權力的主張？

但，歷史歸歷史，政治歸政治，若能將二者三代之間的恩怨情仇，以適當空間鋪陳來規畫設計，反映歷史過程的記錄，將使空間更具戲劇性與張力，而府城老街區也將更引人入勝，吸引更多人來尋找這個城市的歷史厚度。

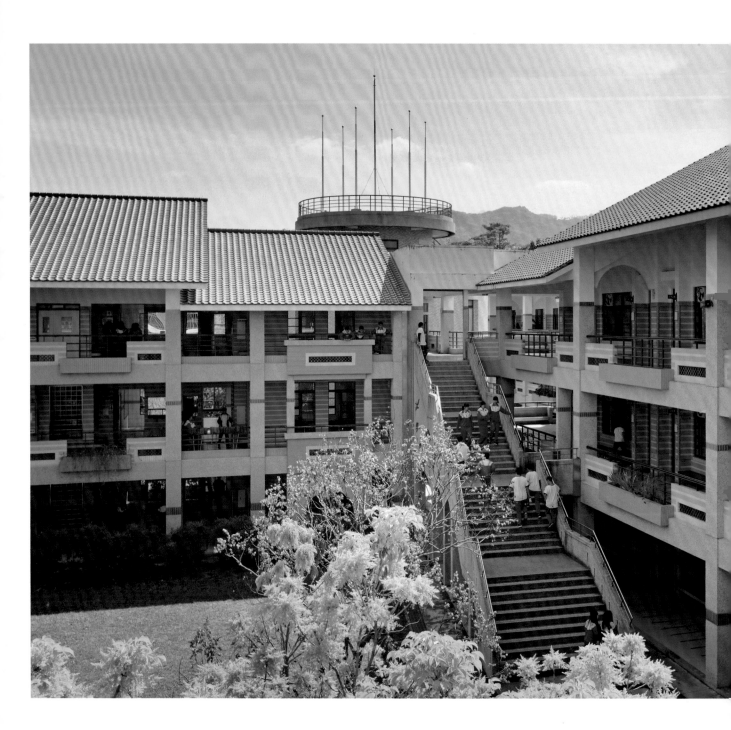

地震綻開的花朵——南投縣竹山鎮延和國中

921地震改變了我的職業生涯
開啟我對校園的探索
新校園運動的萌芽
決定全心投入校園的設計
替更多孩子創造更好的學習環境

921大地震

　　這場地震是我一生中最大的震撼，相信也是這一代人最大的殤痛！這場芮氏規模7.3的地震發生在1999年9月21日凌晨1點47分，地震發生時，我人在台南14層的房子搖晃得很厲害，震醒後走到陽台眺望台南市容一切尚好。隔早，才知這一場天搖地動的大地震，從媒體看到房屋倒塌8萬多戶，2455人死亡，1萬多人受傷，人心惶惶。我想進災區了解實況，可是媒體一再播報：橋樑毀損道路中斷，除非救災人員，其他人請勿因好奇進災區，以免造成交通阻塞而延誤救災時效。

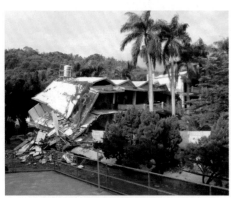
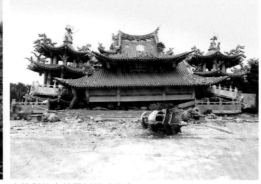

台中市霧峰區震倒的光復國中校舍　　　　南投縣竹山鎮震倒的武昌宮

　　心想身為一個建築人，難道只能與一般人觀望？不久，建築師公會動員前往災區，協助政府進行安全鑑定，判斷屋子「全倒」或「半倒」，以作為賠償或重建的參考依據。我報名趕在中秋節的隔天凌晨，天未亮四人一部小車出發，台南市公會被分配到竹山地區勘查。沿途柔腸寸斷，橋樑斷了，鐵軌扭曲，房屋倒塌，河流遇斷層成了落瀑，大樹連根拔起。竹山武昌宮的柱牆壓扁，翹曲的屋頂垮在台基上。沿途看見大廈倒塌牆柱不見，就像推骨牌般只剩樓板疊成千層派般的斜躺在路邊。

災區房屋鑑定

　　我們兩人一組頭戴安全帽，挨家挨戶進入房屋作安全鑑定，地震後的第五天仍餘震不斷，經常在屋內鑑定過程中遇到餘震就要趕快往外跑，以避免被垮下的屋頂壓到。當晚夜宿草屯友人家，隔晨遇到6.8級的地震，只見天旋地轉，許多半損房屋應聲倒下，往竹山半路上被一棟倒下的12樓橫擋去路，見識到地震的威力。幸好這段期間住戶們都移到戶外搭帳篷，不敢住在大樓裡，而每所學校的操場空地搭起帳蓬，成了災民的避難場。

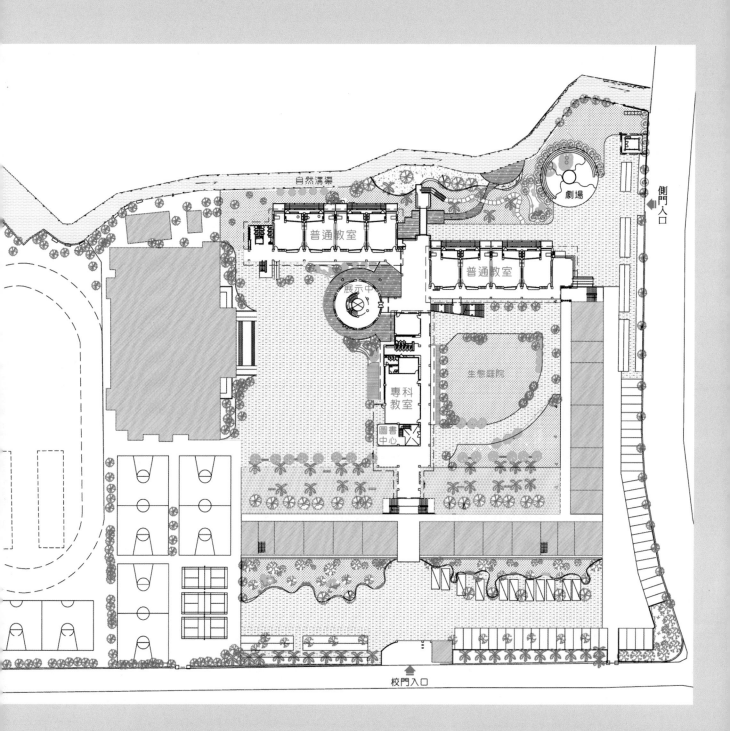

自然溝渠

普通教室

普通教室

劇場

側門入口

展示中

專科
教室

生態庭院

圖書
中心

校門入口

勇敢不放棄的老師

　　南投縣延和國中在這次地震中，倒塌了兩排教室。地震後當大部分師生忙於重整校園時，一位地震中被壓傷脊髓的蘇由美老師，躺在醫院想著：「大家都在忙重整家園與校園，而我除了躺著養病還能做什麼？」

　　她想起曾參加過人本教育基金會的活動，於是打了一通電話懇請基金會認養校園重建？但，人本基金會與TVBS合作，因經費有限只協助認養規畫設計費，無法幫忙重建的工程費。而且只認養當地指標型學校（如竹山地區竹山國中或竹山國小）作為拋磚引玉，以帶動其他慈善團體投入校園重建，對一般非指標型學校並不協助重建。

　　由美老師聽了並不放棄，繼續纏著：「難道不是明星學校就被放棄，實有違人本精神。」經過多次電話連絡爭取，終獲人本點頭，協助認養規畫設計。

竹與山以卵石砌在山牆

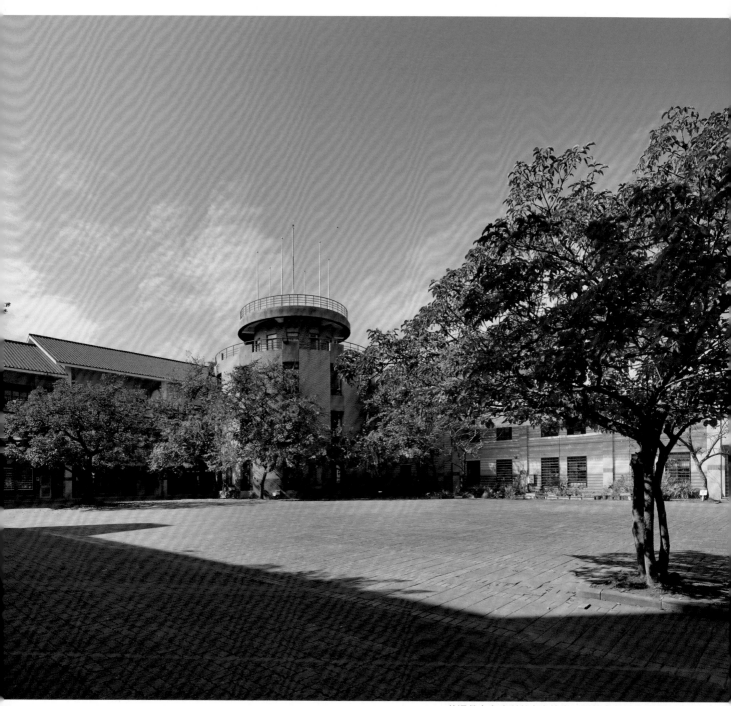

普通教室與專科教室交接處，延伸出象徵竹的圓形空間

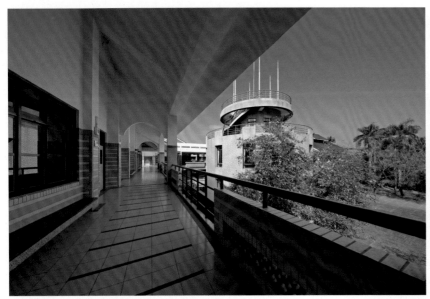

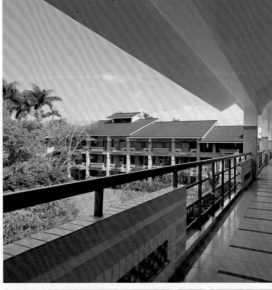

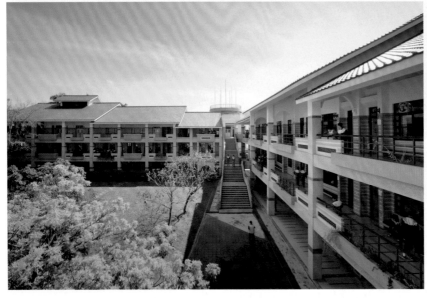

1	2
3	4

1.2.三樓栱形走廊
3.教室通廊以戶外梯連接中庭
4.通往後院的景觀平台

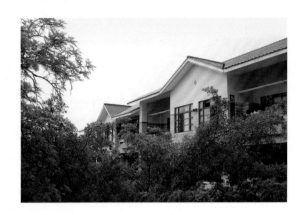

參與式規畫

透過人本教育基金會的評選，並由TVBS認養贊助設計費，延和國中展開了校園重建。規畫由我們事務所與崑山科技大學空間設計系、人本教育基金會、延和國中教師會，形成一個參與式討論規畫的團隊。在規畫過程中，我與崑科大的吳學明老師每隔一段時間就提不同配置方案，到竹山向學校的老師、家長們說明設計的內容與方向。每次討論都從中午開到晚上，會後校方與家長會留我們吃一頓竹山的晚飯，並繼續交流校園重建的想法，讓我們收穫良多。

夜黑了！回台南途中，一輪明月高掛天空，山上四周顯得特別寂靜，跨過濁水溪聽到河的哭泣。那兩年從台南跑竹山的經驗，讓我記憶特別深刻。

規畫過程中，蘇由美、劉懋榮老師和我均自費參加了人本基金會到日本的學校參訪，行車途中領隊史英教授不斷拋出許多議題要大家輪流開講，理念要多元不同、思緒要敏捷，當講話內容過多鋪排時，他會搖手轉動示意快馬加鞭，讓大家進入最核心議題。學員因包含教育與建築等不同領域而激發不少議題，是一趟對教育理念難得的腦力激盪。

這次校園重建不只是硬體的建設，也啟動了學校老師們參與的熱情，進而深化了校內公共事務的探討。後來，教師會成為校內很重要的溝通平台，許多教育改革、空間參與、環境關懷均在此獲得交流與對話，這種參與活力持續地影響校園文化的發展。

新舊校園的融合

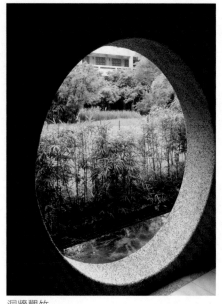

洞牆觀竹

原有校園為口字型配置，所有校舍均圍繞運動場設置，偌大的操場沒有任何空間層次。除了第一排教室與活動中心外，這次地震倒塌了兩排教室，新配置就像下棋落子一般，順著舊有北棟校舍，以中間棟連結了兩棟新教室，讓新舊校舍間形成流暢的動線，並將連接通廊延伸到後院生態區，提供一處可眺望遠方的景觀平台，並可從戶外梯通達後院，形成一條可連結地面層的有趣悠遊小徑。

規畫討論過程中，我們分析全校各棟校舍的優劣得失，作為空間配置的參考。陳勝雄校長提議將通風採光良好的南北向校舍，作為一般教室使用，使最新最好的空間給最多的學生使用，以發揮最大功效。其次，東西向的新校舍為教師辦公室，舊校舍就作校長室與所有行政空間使用。大家都欣然同意，讓我們看到了教育家無私的精神。

			1.圓形教室作為校史
1	2		與地震教材中心
	3		2.圓形教室室內挑空
	4		3.曲棍球穿牆
			4.琵琶穿牆

水沙連意象

南投地區相對西部而言開發較晚，從西部雲林一帶往東望向竹山，眼前盡是水沙相連的濁水溪河床，故該地區古稱為「水沙連」，更望遠方是層峰相連的中央山脈。竹山是南投縣境最早開發的地方，自古文風鼎盛，在校園入口玄關書寫「竹山古稱水沙連，號稱前山第一城」、「紀念林圯墾斯土，竹山又稱林圯埔」等詩文，以琉璃陶磚書寫於穿廊柱列，另將學校表現傑出的「曲棍球」和「國樂」，作為穿牆圖案，導引學生探索竹山的過去與未來。

配置上設計了挑空的圓形教室，作為校史及地震教材中心，外觀以竹的意象為造型，並以旗桿指向天際成為校園視覺焦點，屋頂平台可遠眺竹山四面環山的地勢。

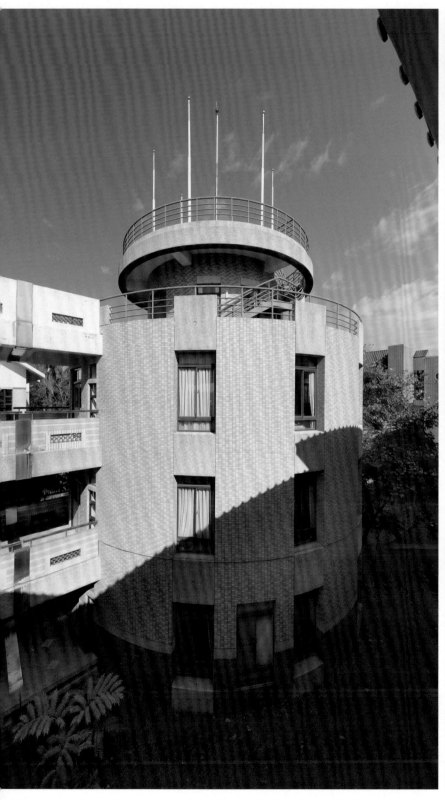

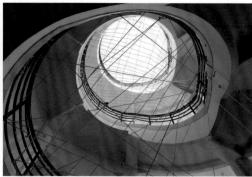

【天佑台灣】

921地震改變了我的職業生涯，原本事務所以房地產設計為主要業務，因為投入新校園運動，感受教育空間對學生的重要。心想與其投入那麼大的心力，卻只為買得起房子的人服務，不如投入學校設計，替更多學生設計一間間美麗的教室來得更有意義。

這場地震讓我見識到許多教訓與寶貴的經驗，爾後發生88水災、高雄81氣爆、206台南大地震等重大災難，我會儘速趕到現場，體會大自然的力量所造成的破壞，還有人為的疏失所造成不可挽回的命運。現場的氛圍告訴我最多的資訊與感受，讓我體驗到與大自然相處的態度，環境思維必須更宏觀，設計手法要更細膩，許多災難應可以避免或減少。

2016年初台南維冠大樓的倒塌令人怵目驚心，守在現場多日看到那麼多人投入救災，時間一分一秒的流逝，卻不能幫助更多人脫困，心中相當無奈。從建築人的觀點看待這次救災行動，如果能夠動員更多年輕的3D模型好手，在現場快速地建置大樓倒塌實況。當搜救人員深入每一時可以進得去的地方，並將所見到的倒塌空間拍照，以提供3D繪圖建置更精確的實況模型，給指揮、搜救人員與所有建築、結構、機械專業人員，則更多的醫療專家可以提供更精確的判斷與建議，透過數位化的傳輸，甚至全世界都可以同步提供救災建議方式。在資訊更流通的時代，讓所有可以提供救災的專家，可以同步發揮專業，應是未來救災的趨勢。

台灣是亞洲與菲律賓板塊擠壓運動造成，地震是台灣的成因，也是台灣的宿命。每個台灣人一生中可能都會遇上2-3次大地震，希望我們有足夠的智慧，平安地度過大自然對台灣的考驗。

【慈濟灰的外觀】

921地震時，慈濟功德會在證嚴法師號召下，發揮很大救災任務。在救災過程中，看到很多慈濟人在學校旁、廟宇邊，搭帳篷煮起大鍋飯供災區民眾與救難人員，解決三餐問題。在校園重建過程中，認養了不少學校，慈濟認養重建的校舍中，均強調簡樸美學與通風採光等基本要求。從外觀可看到一項洗石子的特色，但令我感到好奇的是，顏色為何都是相同的灰色？

洗石子堪稱台灣很有地方特色的工法，石子來自河床中的砂石被冲刷到下游後，成為一顆顆圓潤的石子。石子有許多種顏色，而慈濟學校均選擇同一色澤的淺灰色，有人告訴我那是慈濟人穿的袈裟顏色「慈濟灰」。

這樣的顏色若用在寺廟、禪院精舍或道場，樸質無華令人產生空間沈澱的力量。若用在大學或中學，也可提供一種理性思索的作用，但若全面性地用在小學，則值得進一步討論。朋友問我有關台南慈濟中小學的外觀如何？

我想從一個學生的學習過程，不同的空間、材質與色彩，可以給學生帶來不同的學習與感受。溫軟的木材、冰冷的金屬、圓潤的洗石子、潔淨的白、沉澱的灰、繽紛的彩度，這個多元的世界需要他們去探索，從不同的色彩與樣式，去體驗自己的感受，從對比中去判斷與選擇，從而培養出更敏銳的美學經驗，因而造就未來可能的米羅、幾米與高第。

空間帶來情境教育，不同的色彩會激發不同的想像，若在一片灰白當中，適度點綴一些不同色彩與材質，應會給空間帶來更豐富的學習效果。

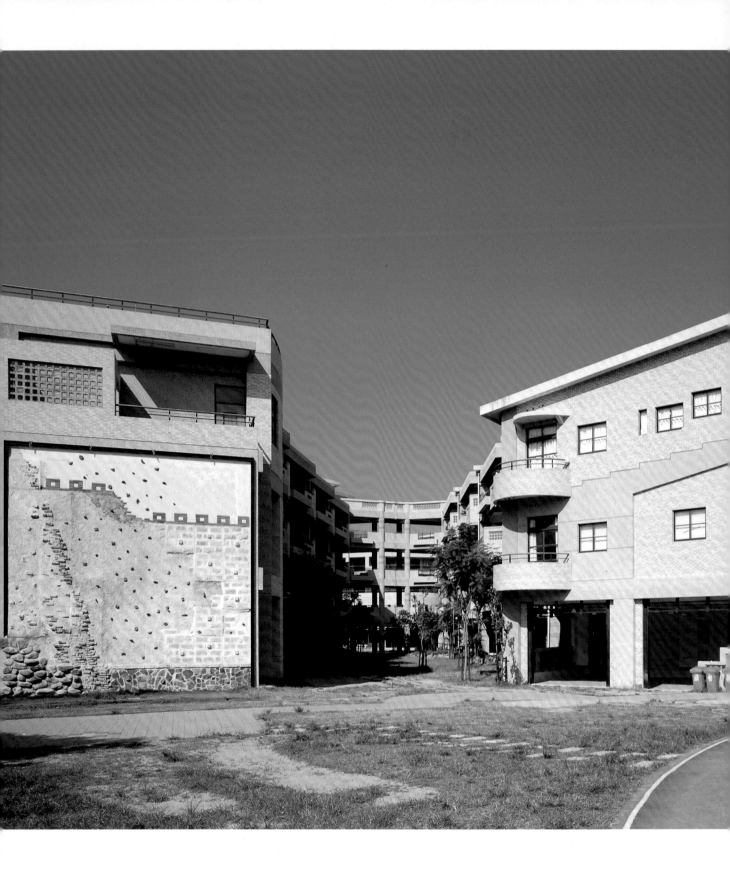

樹與牆的故事
──台南市忠孝國中

為保留黑人厝僅存的記憶
我們在牆邊增加兩片清水翼牆
襯托雀榕與舊牆的姿態
牆上吊掛電話筒的痕跡依舊保留
記錄了當年來台農技團員打電話思鄉的情景

在府城這個幾百年歷史文化豐富的城市，仍常見拆除舊建物就是地上物全部剷平，也剷掉了許多歷史的記憶。忠孝國中遷校過程中，面臨了歷史老磚牆與雀榕的拆除、老雨豆樹的移植、果樹的留存與去除，我們都極力地保留下來。

學校原來位於鐵路旁榮譽街的舊社區，因操場屬於私立財團法人救濟院的地，2000年校地爭議敗訴定讞，操場須交還救濟院。市府乃選定位於市東區德光街旁的農業改良場作為遷校用地。

建構都市生態網路

　　學校的生態系統是城鄉人造環境中最重要的一環,因為學校具備最優良的綠化、透水、生物棲息條件。在規畫過程中,農改場的樹被充分考量,建築及運動等設施盡量避開大樹。沿著德光街運動場旁的兩排芒果樹林因帶來果蠅,校方一度考慮移走,後來仍全數保留。學校以綠籬、矮的土牆當界線,纜索圍籬繞樹而行,校園植栽的多樣性與原生樹種的保留,使忠孝國中連接林森路綠色隧道,形成一個完整的都市生態綠網。

　　遷校以來,已吸引白頭翁、喜鵲等許多鳥類及昆蟲、青蛙、兩棲類、魚類來此棲息,鳥叫蛙鳴、田園野趣,校園成為生物棲息的樂園間。

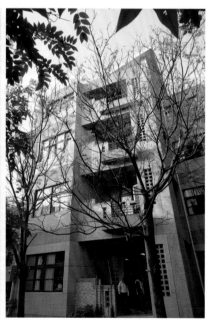

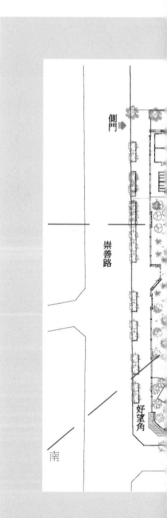

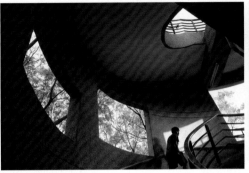

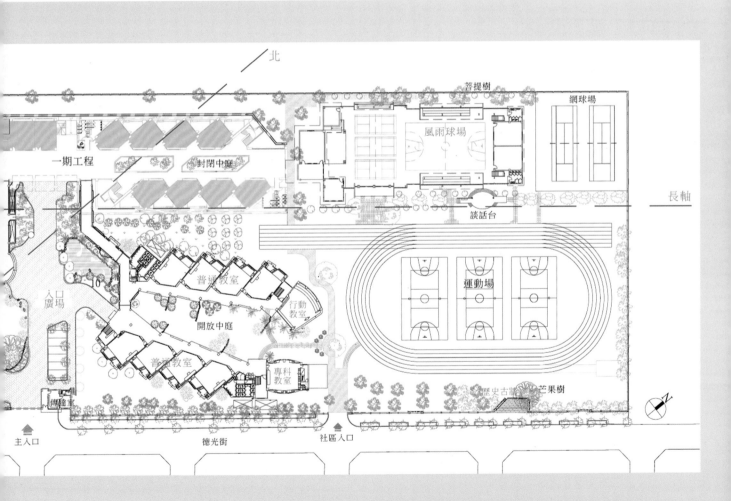

北

菩提樹

網球場

一期工程 封閉中庭

風雨球場

長軸

談話台

入口
廣場

10

普通教室

行動
教室

開放中庭

專科
教室

普通教室

運動場

傳達室

歷史古蹟 芒果樹

N

主入口 德光街 社區入口

鋸齒狀教室後陽台形塑建築外觀　　　　　　　　走廊形成許多三角形交流空間

生態氣候配置

　　所謂校園生態氣候規畫，就是善用空氣、陽光、方位、視野等自然條件進行的校舍規畫。在配置上從大到小進行系統化、層級化的規畫設計，所有教室（尤其普通教室）儘量以南北向為主，以發揮最大的建築節能效用。

　　學校基地軸與南北氣候線約呈37.8度，第一期校舍由別家事務所規畫，將每間教室轉成正南北向，走廊形成許多三角形空間，兩棟主建物因圍成封閉的中庭而產生聲音的迴繞。本所經競圖取得第二期規畫設計權，順應長條基地線的紋理，將每間教室微調成較方正的單元，兩排普通教室就成鋸齒狀配置，端點再配置音樂、美術、戲劇、家政等專科教室。因此規畫而形成了兩個開放式的庭園，

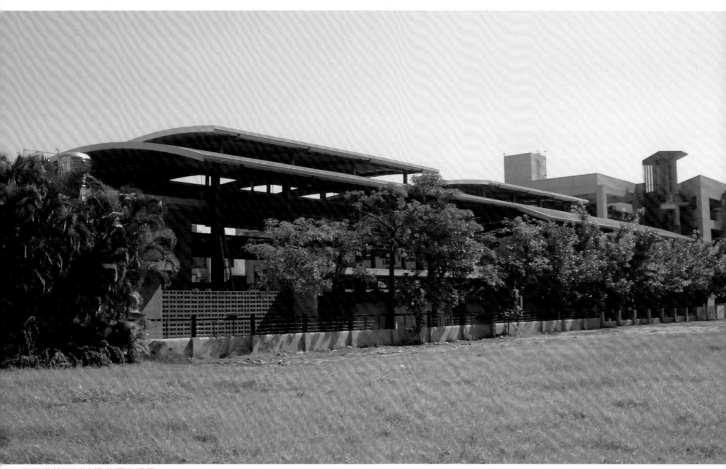
風雨場館可以遮陽蔽雨又通風

改善了原封閉式中庭所產生的噪音與教室光線不足的缺點，使學生下課後有休憩、交流的場所，並將庭園指向運動場等大型開放空間。

風雨場館

體育館或活動中心是校園建築中較特殊的一種空間類型，須提供為室內球類課程的場地，又兼大型集會、演講與慶祝活動的場所。不只運動時需要相當的通風與採光，集會時更因集合太多人群，要提供大量的空調系統，因而造成學校相當的能源電費負擔。

在經費有限的學校，若能將室內型
體育館改為半開放的風雨場所，一來大
量降低建築成本，二來減少空調能源的
耗損。忠孝國中的風雨球場兩側有階梯
看台，還有舞台、器材室與社團活動空
間，已俱備準體育館的規模，我們稱為
「風雨場館」，是一處可以遮風蔽雨又
可感受到外面風雨的場所。

在鄉村地區，風雨球場還可兼作
「社區電影院」，供社區民眾打拳、跳
舞的場地，還可開放作為「農產品的展銷地」。

牆與雀榕──農改場黑人厝的記憶

原農改場有一處農技訓練所，作為非洲等農技團來台研習農業的場所，附近
居民稱為「黑人厝」。我們參加競圖取得設計權時，發現該訓練所正拆除了一

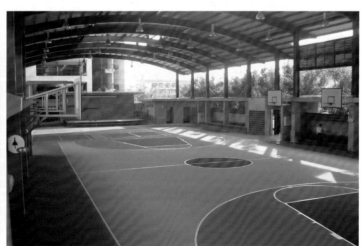

風雨場館外觀　　　　風雨場館室內

| 1 | 2 | 3 | 4 |
| | | 5 | |

1.磚石糯米牆成了攀岩牆
2.小雀榕長成樹牆以支架支持，免得舊牆被吹倒
3.原本紅磚牆上的小雀榕
4.牆上吊掛的古老電話筒
5.大樹下的乘涼

半，建物玄關之清水磚外牆長了一棵雀榕，牆與雀榕不久將隨建物一併拆除。然而這片牆與樹並不妨礙校園之配置，應可保留當學校圍牆邊界，我們乃立刻函文校方與市府極力保留之，並將它比喻為這塊土地共同的記憶，其共生重要性有若安平古堡的古牆與老榕，經共同會勘後校方同意我們的見解，終於留下這片清水牆與雀榕。

為保留黑人厝僅存的記憶，我們在牆邊增加兩片清水翼牆，襯托雀榕與舊牆的姿態，牆上吊掛電話筒的痕跡依舊保留，記錄了當年來台農技團員打電話思鄉的情景。雀榕很快爬滿整片清水牆，根系與老牆共織成美麗的畫面，引來許多遊客拍照留念，既是民眾休憩聊天的場所，也常見到孩子坐在此匆忙吃便當，媽媽在旁準備放學後載去補習的畫面，令人感到溫馨又不捨，這也正是幾十年來台灣教育面臨的困境。

有一年夏天，總務歐仁欽主任打電話來告訴我，雀榕因根系附著得當，樹冠長得太茂盛，擔心颱風來了會連根帶牆被吹倒，我們又設計了裸空支架來保護它，形成一處充滿人文與生命軌跡的場域。

見證遷校的校樹——雨豆樹

2002年忠孝國中遷校時，因舊校地上物必須拆遷，遂將一些老樹移植到新校區。所移植大樹中有一棵雨豆樹，樹幹直徑約一公尺，樹冠約12公尺，姿態相當優雅，經校方票選為校樹，決定遷移至新校門入口處。施工期間，雨豆樹面臨明挖六公尺深的地下室，樹的主幹離地下室開挖處約二公尺不到，樹的周圍又常被棄土、施工機具環繞堆放，我們深怕一不小心疏於照顧，即將斷送學校重要的記憶。遂責成監造駐地工程師吳明璁與營造廠工地主任附連帶責任，樹留人留，樹倒人去職，施工期間不斷澆水與觀察樹的安危，總算保住這一棵美麗的校樹。如今樹已成蔭，許多活動與教學在此舉行，這棵雨豆樹成為舊校友與新校友共同的記憶，也見證了忠孝國中繼往開來的歷史。

鐵漢主任歐仁欽

歐仁欽老師是我們設計二期校園工程時的總務主任，打從比圖當天宣布我們得到設計權開始，他就每天好幾通電話要資料催進度，更不時直接到事務所視察我們人力是否投入該校的設計？

此種緊迫盯人方式，我和同仁都快受不了，幾度向他抗議。他一方面向我們好言拜託，一定要配合學校搬遷期程，另方面卻祭出合約處罰的威脅。但，只要我們有不清楚的業主需求，需要校方配合的資料，他總是快速地協調各單位提供，此種效率令我們感到敬佩。

相對於一些學校的行政人員，遇事不敢擔當也不敢下決策，有狀況不敢向上級反映，只是鴕鳥心態地推拖浪費時間，要不然就只會打官腔地告訴我們：「該怎麼辦就怎麼辦？」實在讓我們無所適從。

從舊校園移植來的雨豆樹，成為新舊校友共同的記憶

歐主任在遷校工程完成幾年後退休，市府聘他當教育局國教輔導團的團長，借助其豐富經驗協助其他學校工程的推動；他也同時回學校擔任志工，繼續奉獻他熱愛的教育工作。

　　直到2013年11月25日，他與服務復興國中的顏桂香夫妻二人，從武陵農場進入登山口攀登池有山後，預計再攀登逾3000公尺高的雪霸國家公園，走聖稜線至大霸尖山，一般走完約需五天，但他們卻失蹤至今音訊全無。

　　事發後兩校發起繫「黃絲帶祈福活動」，學校入口的雨豆樹，是吳福春校長與歐主任從舊校區選定，移植到新校園的「校樹」，全校師生們在雨豆樹前繫滿黃絲帶，許多師生紅了眼眶，希望歐主任夫婦能平安歸來。

校園的夜晚

　　忠孝國中白天時有千百個人在活動，一到夜晚就靜悄悄地沒什麼人，像座公園讓鳥兒、蟲兒回來休息。夜的校園多了一份神祕，走在校園常被大片的樹林影像所震懾。我喜歡觀察校園的夜晚，空曠的草地上可以抬頭看星星，樹林下的影像有如剪影，樹木幻化成各種想像，灌木叢像極了各種動物精靈，夜間走進校園樹林有如走進森林，在都市裡是一種難得的經驗。

運動場邊被保留的芒果樹

校園街角好望角常有民眾休憩

校園人行道常見老人漫步運動

最近看了《修煉》，這本書描寫動物精的祕密，帶我們走進奇幻旅程，探索了投胎、轉世與前世今生的世界。書中的場景，有大部分發生在森林。我和孩子曾一起參加濕地聯盟「夜間賞鳥」的活動，也一起到中興林場

尋找貓頭鷹的蹤跡。一群人走在森林的夜晚，可以安心地尋找觀察的目標；但若是只有一、兩個人走在夜晚的森林，就令人感到相當可怕。

小時和同學最常賭的就是：「敢不敢一個人獨自在校園過夜？」我也常以此挑戰我孩子的膽識，尤其孩子的母校——進學國小在日治時代有墳場，更增添了些許懸疑與恐怖。我陪同孩子夜裡走進校園，觀察校園日夜的不同，讓孩子在實際環境中去思考與想像，在空間移動過程中，我們可能發生什麼事？會遇到精靈或什麼樣的人？

這真是一場有趣的人生經驗和膽識的訓練。

黎明的校園

今早天未亮就起床，天空剛由一片漆黑慢慢透出曙光，天氣微寒我騎著單車到處逛逛。都市經過一夜休養，又恢復生機，空氣特別清新，經過林森路來到忠孝國中，聞得到林間青草散發的芬多精，樹林的鳥兒吱吱嘎嘎，學校真是都市的肺，提供許多人休養生息的場所。

環繞著操場有人慢跑有人快走，有人甩手有人拿著棍子敲背，早起的大都是健康的老人和作復健的中年人。隨著天亮，更多的人加入這場活動，逆時鐘方向一圈又一圈不停地走，有若大自然中星系的運轉，那股氣流形成很強的氣場。

校園真是一個富有吸引力的磁場。

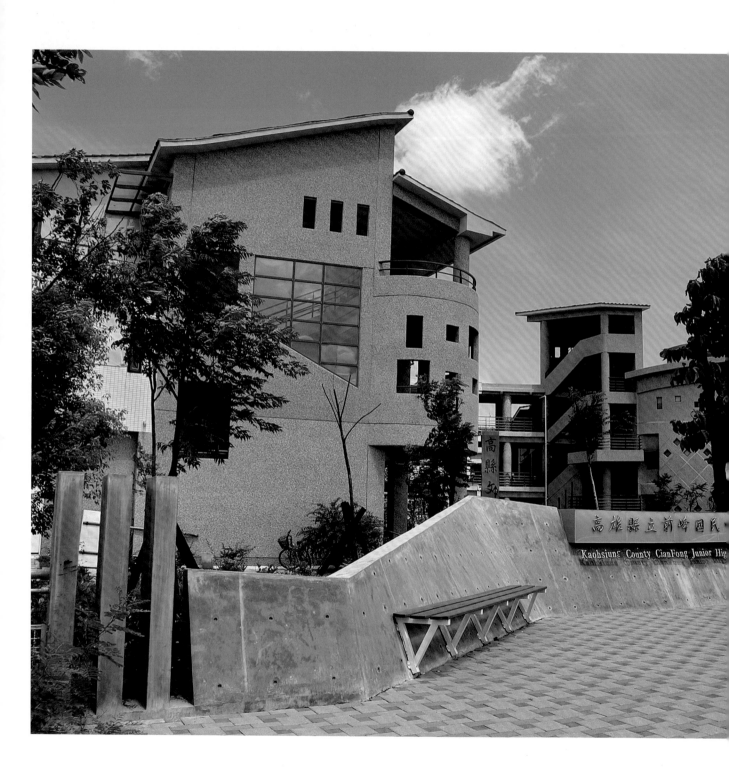

尋找在地 的 價值
——高雄市岡山區前峰國中

將地方歷史與風土民俗寫入校園中
有如校園中暗藏密碼　置入基因　等待學生去發掘
相信只要埋下種子　有一天會萌芽
當學校成了一個有故事有場景的場所
久而久之　就會成為一部豐富的地方史

　　規畫設計一所學校，我習慣搜集當地文史資料，了解一個地方的起源與發展過程，將之記錄在校園場景中。學校應是這麼一個場所，孩子在這裡受教育，村民在這活動，記錄著這地區人物的過去、現在與未來，學校就成為當地一部活的歷史教材。

學生課後在校內小阿公店溪觀察水中生態

岡山舊稱阿公店

　　古早的岡山原是一片荒野，漫無人煙，茅草竿蓁仔叢生，古稱「竿蓁林」，是府城到鳳山縣城之間的中點站。三百多年前，當時一位老翁築茅屋於路旁，擺攤供應茶水賣雜物，提供路過商旅休憩場所，後來就以「阿公店」為地名，漸漸遠來定居者眾，終發展成為一個聚落。到了日治時代，才以附近地標大岡山為地名改稱「岡山」。流經岡山的溪流就稱阿公店溪，新校區中庭也規畫了一條小阿公店溪，是學生們休憩交流的場所。

遷校至鎮區

　　前峰國中舊校區因周遭環境改變，逐漸被本洲工業區包圍，就學人口減少，最後萎縮至7班，因此計畫遷校到岡山鎮區，以舒解岡山國中就學人數太多之困擾。遷校後，因環境優美，吸引許多學生就讀，一度擴充至53班，而需總量管制。由此可見，許多家長將小孩送往良好學區，給孩子一個好的學習環境，可見孟母三遷，望子成龍，望女成鳳的家長想法。

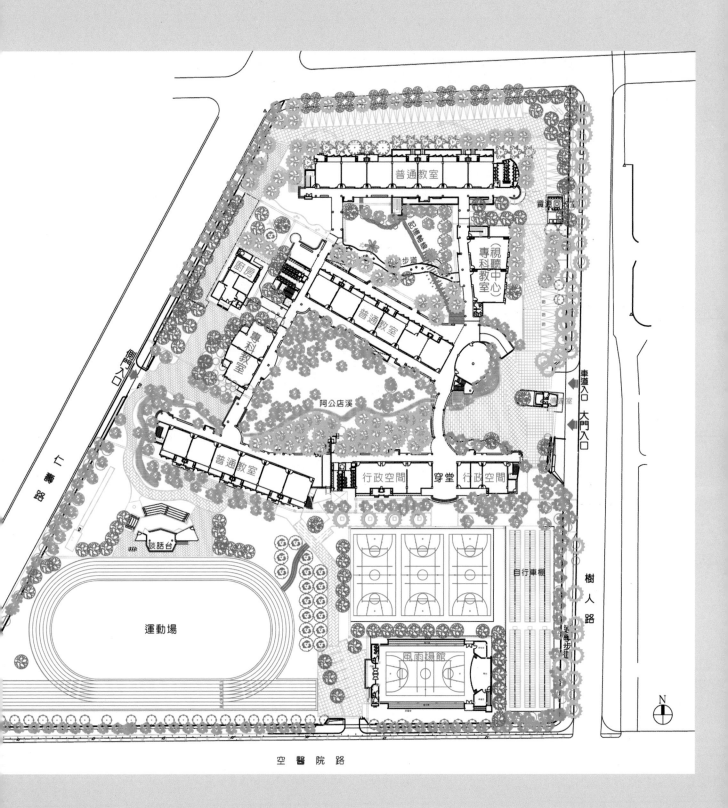

普通教室

（視聽中心）
專科教室

步道

廚房

專科教室

普通教室

阿公店溪

普通教室

行政空間　穿堂　行政空間

談話台

運動場

自行車棚

風雨場館

樹人路

空醫院路

N

137

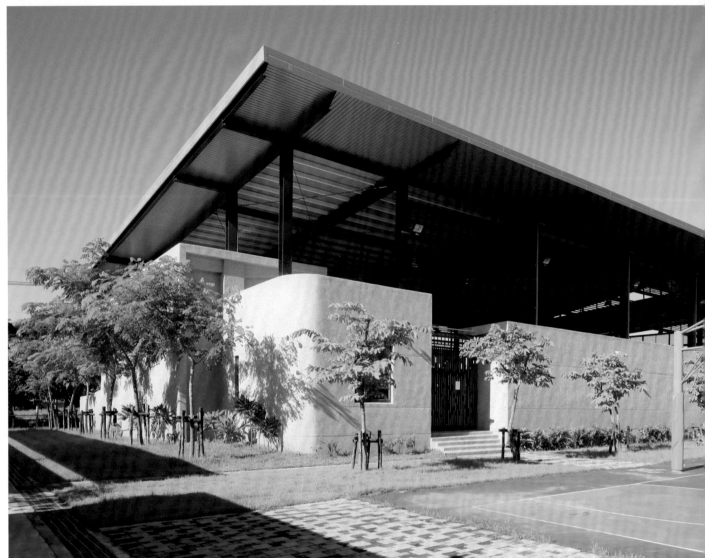

1		
2	3	4

1.風雨場館為半開放式空間

2.風雨場館的入口

3.自行車棚不再是簡陋的鐵皮屋，可以是美麗的懸吊弧形鋼板

4.旋轉梯通往鐘樓

險中求勝的競圖

　　回想競圖簡報那天,我和祕書邱美玉開車走高速公路,途經岡山交流道時塞車嚴重,時間一分一秒流逝,擔心會遲到,於是下交流道改走平面道路,抵達鳳山縣府時,已錯過抽籤,第一家已進場簡報,幸虧主席代我抽中第2號籤才趕得上簡報,否則辛苦近一個月的心血就要白費。

　　我當天原本就因小感冒,喉嚨有些發炎不太舒服,更因塞車趕時間心急,在車上就斷斷續續失聲,猶如《遊園驚夢》錢夫人倒嗓現象。在車上就與邱美玉祕書商討,請她代為簡報前半段,由我答詢主要設計,剛開始她表達不可能,但見我失聲模樣,也只好廖化當先鋒。邱祕書雖不是學建築相關科系,但包辦事務所全部報告書的整合與簡報檔的製作,更常陪我征戰大小競圖當助手,這次更發揮了緊急救援功效,讓我有緩衝時間調整潤喉以答詢,最終險勝贏得設計權。事後校長告訴我,校方心中原本已有屬意人選,但因我的設計打動評審委員,終於贏得設計權。

配置計畫

　　在規畫設計上,以基地線與南北氣候參考線,將校舍圍塑成二個有趣的中庭,再運用輻射線的手法形塑入口意象。因西側為主要交通幹道,南側對面曾是岡山空軍醫院的殯葬區,為避開車潮與地方風俗因素,將主入口設置於東側15M路,入口處採人車分道方式,以利安全與管理。

　　大部分教室群採南北向配置,東西短向配置專科教室,將圖書視聽中心置於入口視覺焦點位置,半開放式的體育館置於校區南側,與運動場、球場形成動態教學區,以利學生與社區民眾使用。

校園四周設計成穿透性綠籬，在圍籬周邊種植喬木、灌木和草花，連成一個生物交流的生態綠網。學校大量綠化，使吹過校舍的微風因綠化而降溫，經走廊、陽台再吹進教室，形成舒適的涼風。

螺絲與籠筐會

我們常鼓勵學生要當一顆小小螺絲釘，岡山的螺絲、螺帽產量就佔全台灣七成以上，並曾經佔全球15%的市佔率，這是一項了不起的成就。岡山有豐富的自然與文化資源，我們嘗試在校園門口迴廊處的設計中，導入在地文化元素，將岡山盛產的螺絲、山羊、蜂蜜等，以陶磚鑲嵌於洗石子柱廊上。

岡山籠筐會已經有兩百多年的歷史，每年舉辦三次，分別是在農曆3月23日（媽祖生日）、8月14日（中秋節前夕）及9月15日（義民爺生日）。早期籠筐會為山區與平地民眾挑籠筐，將各地產物在此交易進行買賣，現已成為各種產品的展覽場。圖書館以籠筐的編織為立面表情，並於側門牆面以農民趕集赴籠筐會的景象，呈現地方特色於校園中。

將地方歷史與風土民俗寫入校園中，有如校園中暗藏密碼，置入基因，等待學生去發掘。相信只要埋下種子，有一天會萌芽，當學校成了一個有故事有場景的場所，久而久之，就會成為一部豐富的地方史。

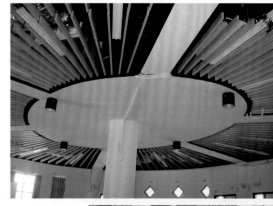

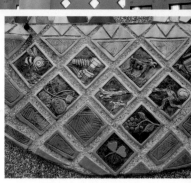

1.橢圓形圖書館的天花板
2.陳信朗創作的農民趕集籠筐會
3.圖書館外觀呈現籠筐的編織紋理
4.側門入口意象
5.山羊、蜜蜂與螺絲等地方元素

一個可以發洩的場所

在規畫設計過程中，楊雄寶校長問我們能否規畫一個地方？讓學生發洩情緒的場所。楊校長本身學體育，一路從生教組長、訓導主任到校長，經常得面對所謂問題學生，深知國中生常將髒話掛嘴邊，他們對髒話和口頭禪有時是分不清的，髒話也許只是發洩情緒的工具而已。楊校長以多年教育經驗，告訴我孩子的情緒需要健康地發洩出來，以免強制壓抑情緒和控制脾氣，集中一次爆發時的可怕，既影響了自己和同學間的情誼，更破壞了和師長間的關係。

在環境心理學上，場所經營可以影響人在空間環境中的心情，

校方與我們選擇在司令台的後端凸出一個小角落，面對後方的開放式戶外劇場，讓想發洩情緒的學生站在這裡，盡情地叫喊，宣洩抒發他不滿的情緒。

司令台改稱談話台

司令台和操場是日治時代留下的體制，在威權時代扮演發號司令與操練學生的場所，學生對它的印象就是八股訓話和讓學生罰站曬太陽的地方。我們刻意降低司令台的高度和威嚴，活潑它的造型，打破一般傳統外觀的對稱性，使大家感受它的親切性，並改稱司令台為「談話台」，操場為「運動場」。

談話台最好配置在運動場的北端，因為台灣位於北半球，冬天陽光偏南，讓學生集合時面對北方，如此一來不論春夏秋冬的晨昏或中午，學生與老師的眼睛都不必面對可怕的陽光直射。

戶外梯連接運動場，並可通達頂層鐘樓

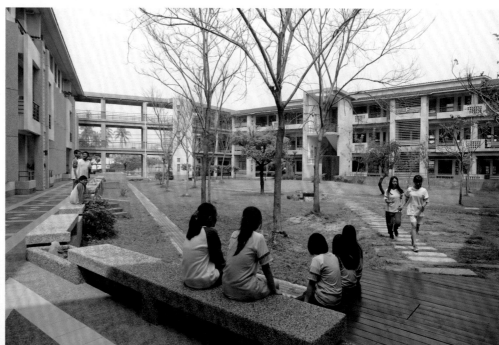

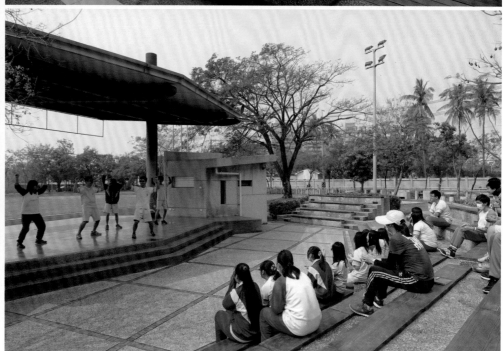

談話台前後通透，一邊面向運動場，另一邊面向戶外劇場，成為表演台

平價的鑽石級綠建築

學校另一項成就是榮獲鑽石級綠建築標章，校園的生態相當豐富，統計有一百多種植栽，完成後校方結合課程，讓學生認識校園多樣化的生物。全校除圖書中心、電腦教室及校長室外，所有教室、辦公室及會議室均不裝冷氣，有效減低能源消耗，是一所力行節能省電的環保學校。

建築物的筏基內，回收雨水及RO廢水，形成一座超大型水撲滿，經簡易處理系統過濾後，再利用於校園澆花和馬桶之沖洗。所有校舍之衛生器具、水龍頭皆採用省水標章，以達節水之功能。

很多人都以為綠建築比較貴，問我們多花了多少錢？但公共工程的總經費是固定的，只是經費的分配與編列不同。學校第一期工程每坪造價55,000元，第二期每坪63,500元，施工期間正值物價飛漲，然而平均單價並沒比一般學校貴，關鍵在於設計階段不可把硬體建設經費用盡，須留設一些編列景觀預算。通常我們會預留校園空地每坪1200元的景觀預算，因為政府在編列學校建築經費時，通常只有硬體教室編列，沒有景觀預算。但好的景觀設計會給學校帶來畫龍點睛的效果，更是校園環境教育的一環，也是社區民眾最喜歡休憩散步的場所。

穿透式生態綠網，形成美麗的通學步道

工作好夥伴

　　建築師這行業除了設計、畫圖、作模型等，做出自己想要的空間外，也要考慮業主想要的需求與空間。還要勤跑工地，解決技術上的問題，使圖面上的設計與細節能夠落實。因此這個行業相當忙碌，必須透過團隊的合作，才能使所有的構想，透過設計、施工與監造，化為一棟棟美麗的建築。

　　當我忙著競圖設計、各種簡報、開會討論時，每個案子需要一個專案人員，尤其像前峰國中這樣一所新學校的設計與繪圖工作份量很重。當時事務所每位同仁正忙著自己的專案，江佳香設計師一手挑起重擔，設計施工圖有數百張，還要與結構、機電、景觀等顧問團隊討論整合。除了繁重工作外，還有當時縣府土木工程科嚴謹的設計施工圖說要求與時程壓力，她都一一面對與克服。我笑說她有如楊門女將，驍勇善戰擋住所有外患，順利完成任務。在後來的新南國小與金城國中細部設計階段，她再度發揮這種敬業專案精神，真是事務所得力好伙伴。

入口廣場充滿生態綠意

海角社區的樂園
——高雄市鳳林國中

學校設計過程有如下圍棋
如果實體校舍配置是棋子
那麼開放空間就像所圍塑的地盤

相對於幼稚園的活潑，小學的自在，大學的多彩多姿生活，台灣的中學六年彷彿是讀書的機器，尤其國中三年，更是慘白歲月。難道國中生不須有校園生活？青春就這麼三年如一日！除了考試還是考試，沒有任何生活上快樂的記憶。

鳳林國中位於高雄市偏遠的海濱西南角，地方因被大片工業區隔絕，在教育與文化資源上相對弱勢，趁此遷校機會，給地方帶來一些契機，讓學校不只扮演教育場所，也是社區的文化中心與休閒運動的地方。

工業沙漠中的綠洲

從校園可以遠眺中油煉油廠

　　每回要去學校討論，都要經過大片工廠，學校所在的大林蒲與鳳林社區，早期大林蒲文風鼎盛，後來因高雄港的工業發展，社區被中鋼、中油、臨海工業區包圍，幾乎與外界隔離，只剩西側臨海，聚落有如工業沙漠中的一片綠州，整個社區相當缺乏文教等公共設施。

　　隨著紅毛港高雄第二港口擴建的開發，新闢80米外海路經過舊校區而須遷校。原本校區就是一般常見的排排站平行校舍，所圍繞的空間相當封閉僵化，校園景觀也毫無層次，是一所在台灣很常見的國中空間模樣。

有機建築配置

　　新校區就位在海邊，隔著外海路對面正是近年大量填海造陸的南星計畫，站在基地上就可眺望台灣海峽。四方形基地方位與正北向成45度角，規畫若依南北座向配置，將留下許多三角形畸零地，若平行基地配置善盡土地利用，教室會有東西曬問題。

　　因此，我們採用順應地形，並考慮氣候方位的有機建築配置方式，將三條橫向校舍主軸平行基地線，因著行政、普通、特殊、專科教室大小不一的面積，形成有趣的水波浪擺動。所有動線都是曲折有趣的路徑，教室單元因微轉而成較佳的南北向方位，因而在走廊上出現學生休憩交流轉折的小空間。

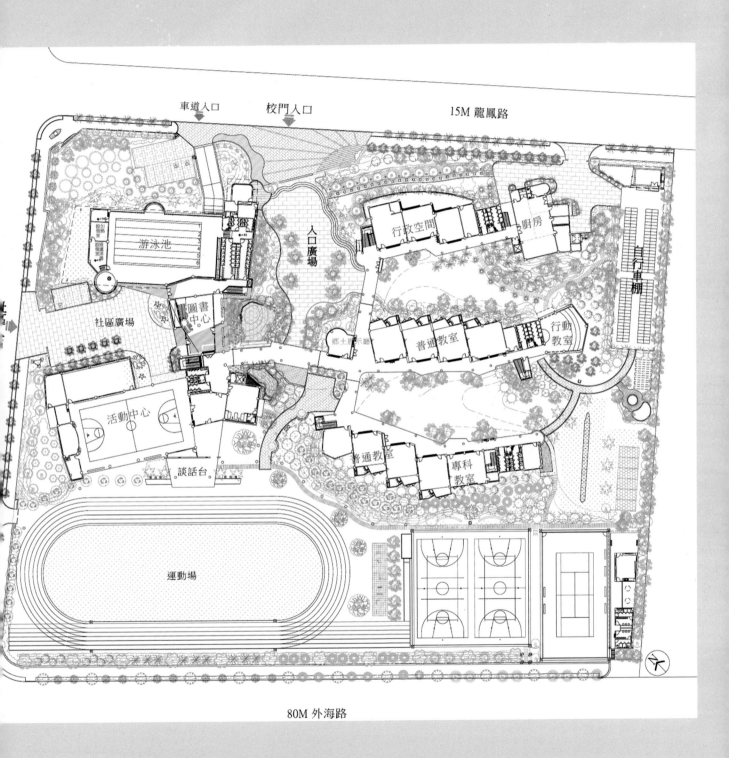

車道入口　　校門入口　　15M 龍鳳路

游泳池

行政空間

廚房

自行車棚

社區廣場

入口廣場

圖書中心

鄉土教示範

普通教室

行動教室

活動中心

普通教室

專科教室

談話台

運動場

80M 外海路

149

校園設計有若下棋，由建築圍塑出的開放空間是學生活動的場地

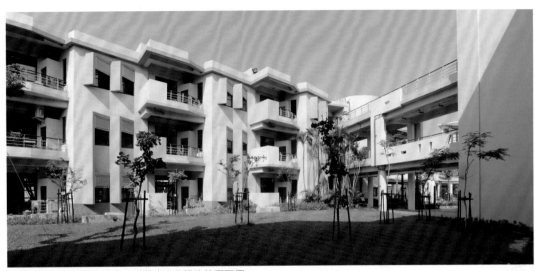

順應基地座向與鄰海環境，形塑波浪有機的校園配置

權力傲慢的委員

細部設計審查過程中，一位在科技大學任教的委員提出所謂「軟建築」概念，在審議會中要求修改基本設計已通過的設計與材料裝修，並表示如此才會得園冶獎，因他當過好幾屆委員，並以此指導校方要我一定修改。

我委婉地說明設計的想法，若在基本設計階段，基於尊重委員我們可以改；但進入了細部設計階段，時程已相當緊迫，實在無法依他的意思改。何況他完全沒有學校實務設計經驗，年紀輕輕的剛回國任教講師，口氣卻這麼大。雙方一來一往，校長一直對我使眼色，暗示虛與尾蛇就好。

我直言：「不必修改，照樣可以得獎，園冶獎我已經得過五次了。」我表明若要改他人設計，就應該自己參加競圖取得設計權，而非憑著委員身分，叫我的手來執行他的設計意志，卻由我簽證負設計的責任。最後，我們並沒有屈服，完工仍榮獲「園冶獎」與「學校建築之光獎」的肯定。

由泳池與圖資中心構成社區入口意象

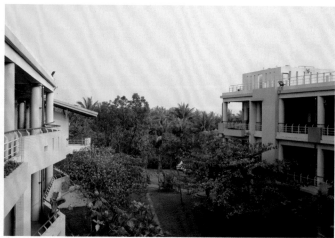
從遊廊看向中庭眺望椰林

開放空間的圍棋佈局

學校設計過程有如下圍棋，如果實體校舍配置是棋子，那麼開放空間就像所圍塑的地盤。實體的建築空間反應在外觀與造型，虛體的開放空間因有機配置圍塑得更活潑，並創造出各式不規則的庭園，因而提高了每個場所的空間自明性與地景豐富性。

鳳林國中的開放空間充滿層次變化，校舍圍塑出兩個廣場和兩個中庭，虛空間形成多處誘導式的通風場所，提供亞熱帶南台灣的校園，更多涼快的活動空間。

從校園入口可看到兩旁羅列高大的鳳凰樹與生態豐富的植栽，向左看去是曲折有趣的庭園，遠眺就是一片椰林，向右是造型豐富的游泳池與圖書館，學校正前方為入口廣場連接操場面向大海，形成學校主要開放空間軸線，從迴廊可透視遠方的海洋。可惜校方聽了相士之言，擔心太開放的校園有如一箭穿心，就在正面穿堂處築了一道造型牆，擋住了更開放的海洋視野。

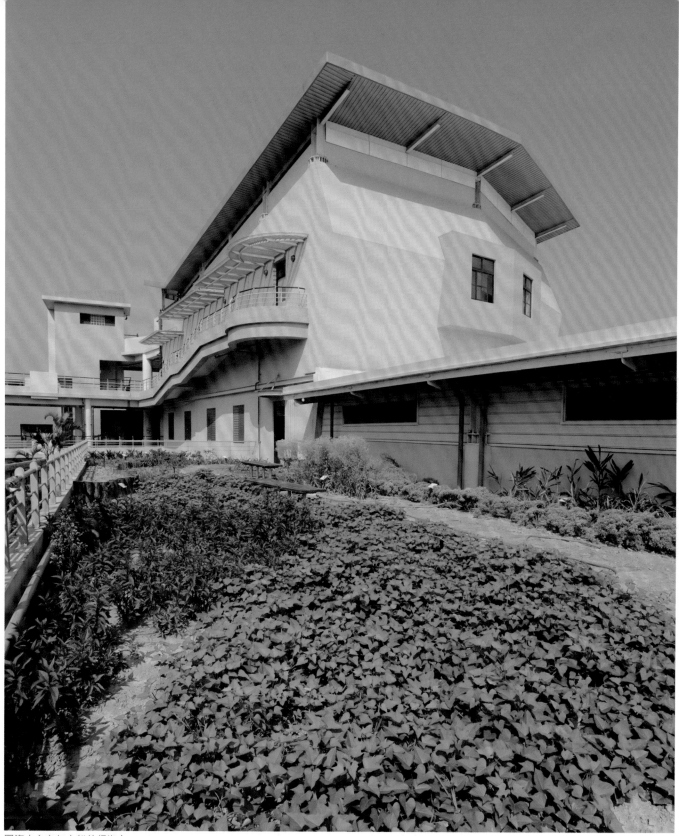

圖資中心有如大船航行海上

鐵血校長與組長

學校興建過程中，我發現工地相當整潔乾淨，因為王文霖校長對營造廠非常嚴格，每天督導工地，從工地廁所的清潔度要求起，不乾淨就嚴厲指責，使工人服從紀律的要求，垃圾必定分類，不隨便亂丟，也不造成工地的污染，工程品質亦隨之提升。校長每天巡視工地，每週主持工地會議，時常對工程人員大小聲，私下大家稱他為鐵血校長。但，品質是要求出來的，鳳林國中的施工品質大家有目共睹。

庶務組長黃燕花對文書作業要求更是龜毛，每週對施工品質與進度發公文，繁複的文書工作令施工與監造單位受不了。但，久而久之也習慣其作業模式，更不得不佩服這樣一位盡心盡力的公務員，是學校的福氣。當工程快完工時，她被調到其他單位，她相當不捨地謝謝工作團隊的努力，表達雖然她不能使用這所美侖美奐的新校園，但由衷地祝福學生們有個美麗的校園。

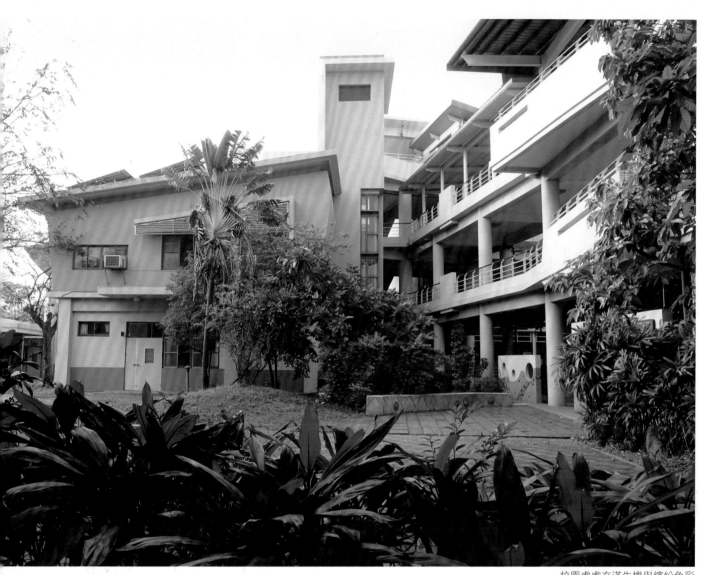

校園處處充滿生機與繽紛色彩

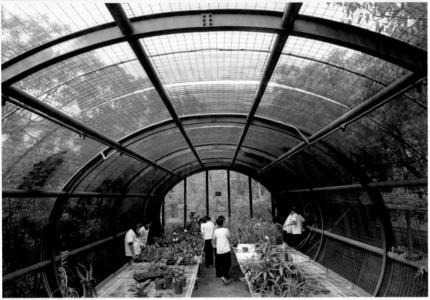

培育熱帶植物的溫室

與社區共享資源

　　大林蒲與鳳林社區只有兩所國小和一所國中，鳳林國中是地區最高學府，因與花蓮鳳林鄉的鳳林國中同名，郵差常送錯信，外界也常搞錯。社區臨海卻沒有游泳池可供小孩安全地練習游泳，這次遷校規畫了游泳池、圖書館與活動中心，提供給學校與社區共同使用。

　　學校主入口設於社區道路龍鳳路，以避開50M鳳華路與80M外海路等重大交通衝擊。基地東北側為主要教學區，遠離兩條主要幹道之噪音，營造成一個寧靜的教學區域。西側則提供為社區入口，由圖書館、活動中心與游泳池等公共設施圍塑成一個社區文化共享區，以彌補地方文化運動設施之不足。

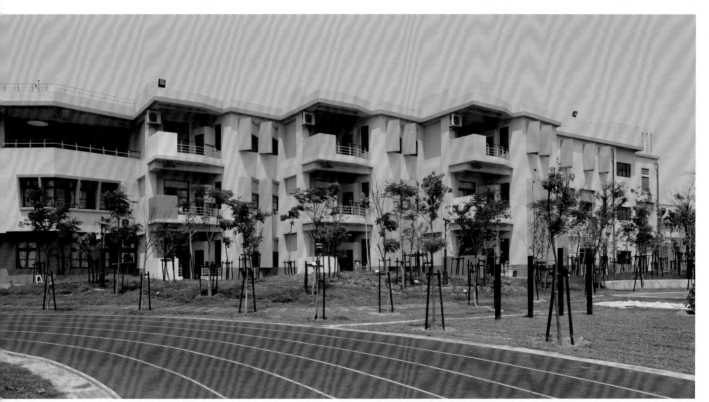

教室微轉而成南北向較佳採光方位，左側三樓開放空間為眺望海洋的位置

看海的日子

　　校園東側有一大片椰子林，海風吹來椰影搖曳，相當有南洋海濱的休閒風，景觀設計的重點，就是善用借景，以「物附於景，景生於地」的手法，使校園的中庭連著椰林一片綠意，從走廊看向中庭可將視覺延伸到椰子林，這片綠海美景盡收眼底。

　　校內提供多樣化的活動空間，有生態中庭、熱帶植物園、戶外劇場、籃排羽球場，讓喜愛動態與靜態的男女學生各得其所。每天隨著心情不同而有各式場域去調適，可以激烈運動或漫步閒聊，讓校園生活充滿生機與自在，使國中生涯成為一段的青春歲月。

　　面對西南側的教室，在二樓右側留下一處屋頂花園，三樓左側設計一處半戶外劇場，均可看向台灣海峽。希望師生們可以在此上課交流或下課聊天，享受看海的日子，來一段「少年不識愁滋味，愛上層樓，為賦新詞強說愁」的意境。

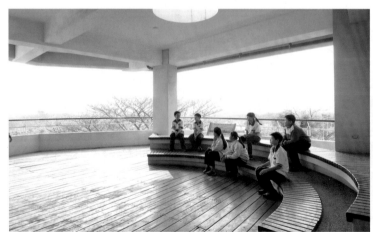

三樓半開放空間成為另一種教學場所

校園到處有停留空間

兩人談心

師生交流

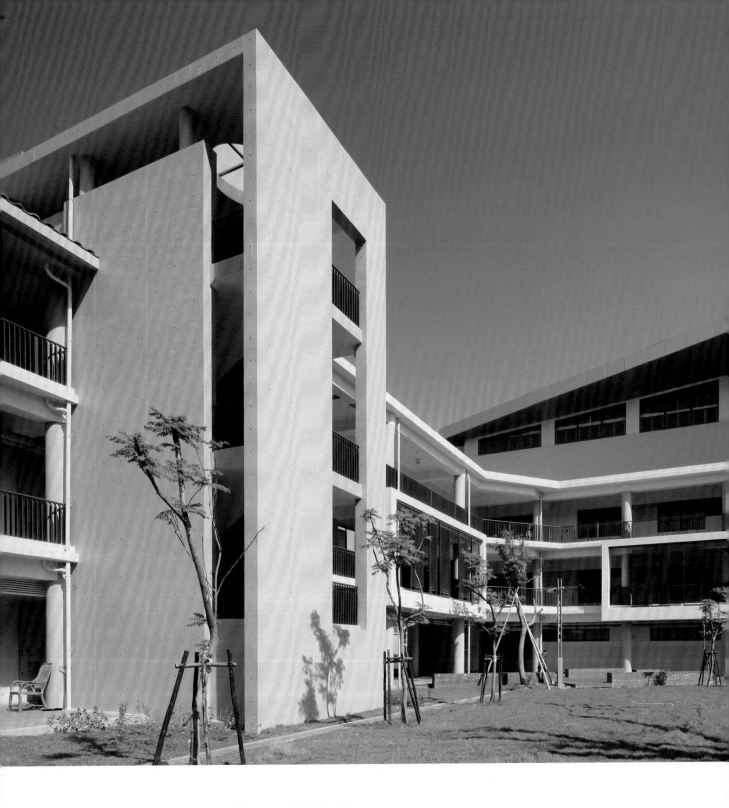

營造一個有故事、可閱讀、可以傳唱的校園

讓學生編織希望與想像力的基地

可傳唱^的校園
——台南市金城國中

緣分

　　早期我因設計億載國小而成名，在一些場合常有人這樣介紹我：「他就是那位蓋億載金城的建築師。」我忙回答：「蓋億載金城的人已經作古了，他叫沈葆楨；我只是規畫設計億載國小的建築師，而不是蓋億載金城的營造者。」

　　後來，我果然真的又設計了金城國中，真印證了「億載·金城」都是我設計的學校。

　　一般民眾常把從事規畫設計的建築師和搞建築的建設公司、營造商混淆了，任何一棟建築必須先有設計才能興建，公共建築由政府機關透過比圖委託建築師，只有獲得競圖首獎者才能贏得設計權。私人或建設公司要蓋房子，也要委託建築師設計才能申請建築執造，有了建築執照才能委託營造廠施工營建。

　　十年前我參加億載國小的競圖，從12家建築師事務所激烈競爭中脫穎而出；十年後再參加金城國中的比圖，從6家競爭者再次贏得設計權，我更加珍惜億載金城與我的緣分。

沙卡里巴的抗爭

說起府城著名小吃棺材板和鱔魚意麵，其發跡地就在沙卡里巴。而沙卡里巴的日文發音即為「sakariba」，係指市集、市場中心之意。沙卡里巴曾經繁華一時，但因街市狹小，1990年的大火導致許多攤販付之一炬。攤商被迫遷移

沙卡里巴攤商抗爭

至他處重新開業，主要集中在五期重劃區的公共設施學校用地。

當學校設計完成順利發包，開工時卻面臨部分攤商不願搬遷，雖然商場生意已大不如昔，只剩零星攤商在營業，因賠償與市府談不攏，掛起布條準備長期抗爭。市府這方由市長領軍，教育局與金城國中站在第一線，以教育為百年大計為柔性訴求，社會局為老弱居民安排居處，歷經四個多月的協調及溝通，終獲得商場委員會同意自行拆除。

兩校共享資源

金城國中與新南國小兩校，原位於運河邊的巷子，為配合府城「運河星鑽計畫」開發，並解決兩校因社區老化、學齡兒童流失之困境，乃計畫將兩校遷移至台南市政府旁（原沙卡里巴攤販區）的文教用地。

兩校原本在運河邊就是鄰居，現在搬遷到安平重劃區，亦僅隔八米的永華三街當鄰居。為有效運用資源與節省經費，一些教學設施與空間均可以共用。因此，將廚房配置在國小靠國中的路邊，以提供兩校營養午餐的運送；因金城校地較大且為台南體育重點學校，將體育館規畫在國中靠近新南國小的東側，方便小學就近使用。

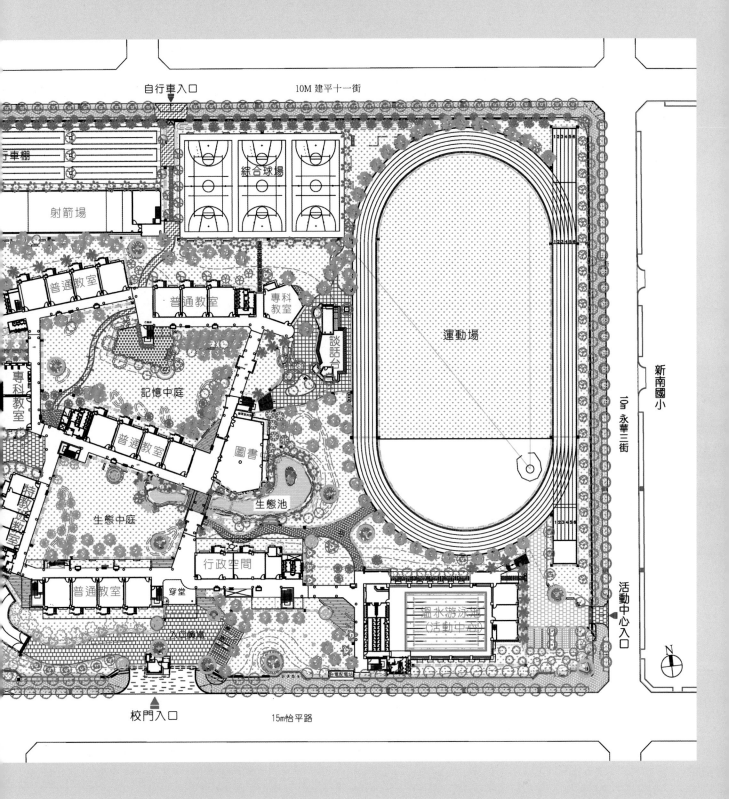

自行車入口　　　　10M 建平十一街

車棚

射箭場

綜合球場

運動場

普通教室

普通教室

專科教室

專科教室

談話角

記憶中庭

普通教室

圖書

生態池

生態中庭

行政空間

穿堂

普通教室

校門入口　　　　15m怡平路

溫水游泳池（活動中心）

10m 永華三街

新南國小

活動中心入口

N

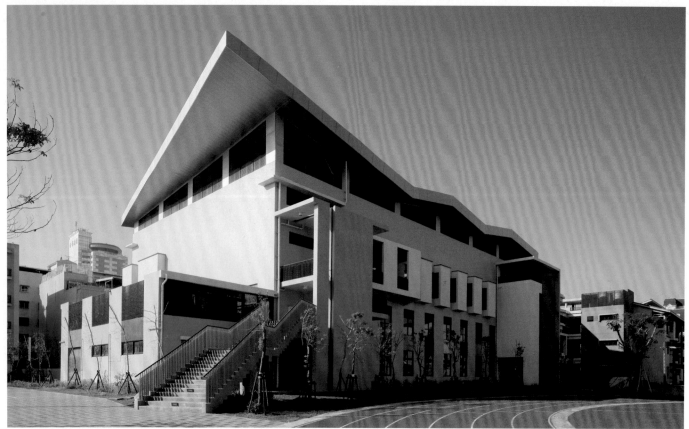
浮力通風的體育館

會呼吸的建築

　　台灣位於亞熱帶，教室的頂層常要面對嚴苛的熱考
驗，我們運用誘導式通風「汽車天窗散熱」的方式，將
教室屋頂層設計成通氣塔，教室開大窗引進涼風，屋頂
與天花板間形成空氣層，熱氣上昇原理再由側邊天窗排
出；體育館屋頂則以連續折板方式，將誘導式通風的理
念，轉化成為外觀造型的一部分，既節能減碳也塑造了
校園天際線。

　　體育館一樓為游泳池，三樓為活動中心，均屬大
型空間。常見體育館內部陰暗，為達到明亮而均勻的

明亮而均勻採光的游泳池

高窗深遮簷讓光線漫射室內活動中心

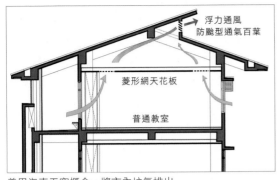
善用汽車天窗概念，將市內垃氣排出

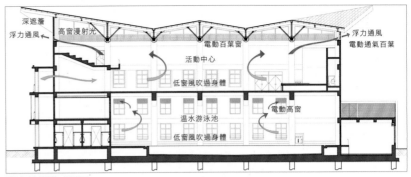
體育館誘導式通風

頂層教室的氣窗成為造型

採光，在挑高空間的下半部開窗；仰角處不開窗以避免直射光照耀打球視線，再採開高窗深遮簷，讓光線均勻而漫射到整個室內，白天打球不開燈，有效節約能源。

在自然通風考慮上，在一、三樓層設大量開口，以引進大量自然風吹過身體，高窗採電動推射窗以方便開啟，並達到熱氣上昇的誘導式通風效果。在造型上採折板屋頂方式，將大屋頂碎化成輕巧的量體，呈現飛揚輕快的造型；外觀點綴鮮豔色彩，展現活力四射的運動氛圍。

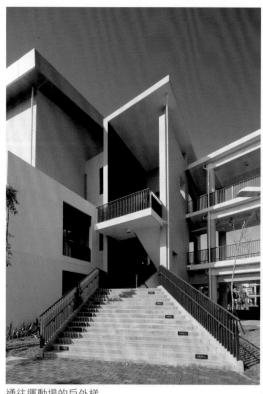

通往運動場的戶外梯

公共藝術

城堡配置

　　金城國中的校園配置以圖書中心為校園核心，採用五角形為平面，配合水域空間塑造出城堡意象。所有教室群圍繞著核心有如聚落，大部分教室為南北向，但將視聽中心及專科教室置於東西向，以形塑城中城概念，並圍塑出二個不同層次的合院中庭。

　　第一個中庭以金湯湖（沿用舊校水池名稱）為景點，延伸到運動場；第二個中庭以戶外梯為視覺焦點，梯的基座設計成磚造城堡，城堡成為休憩廣場的座椅，紅磚配合綠色草原形成一個主要開放空間。

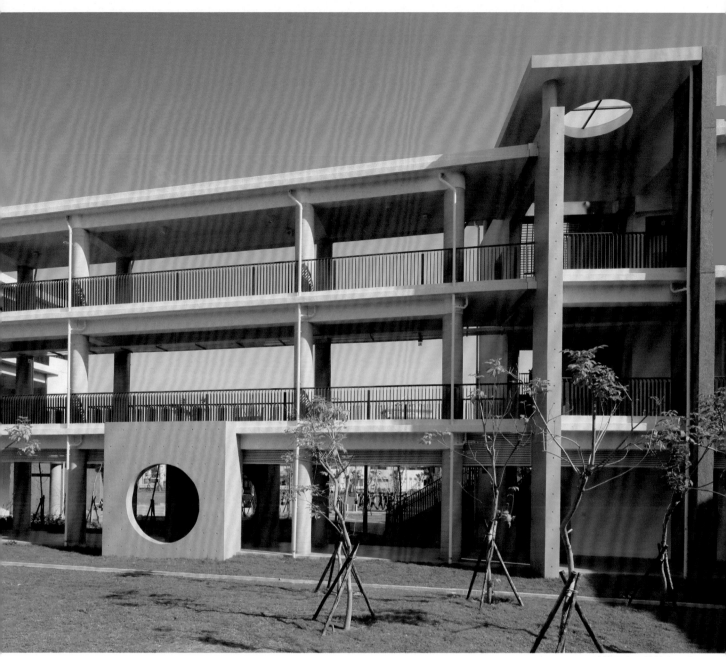

連接通廊是條故事長廊

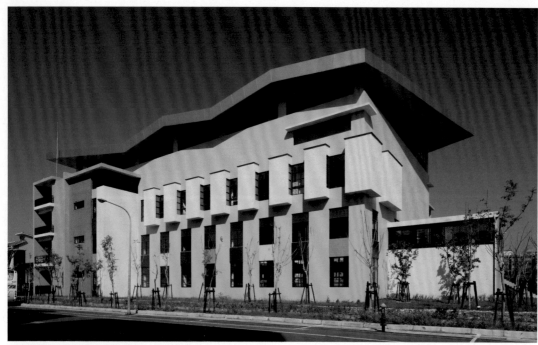

明亮鮮豔色彩呈現活潑氣息

豐富的色彩

設計金城國中時，時常在想：「金城國中──什麼才像金色的城？」

因校舍主要量體為三層樓，這樣的高度，適合採用斜屋頂樣式，有利排水隔熱與城堡風格的塑造。為了與新南國小灰黑色文化瓦的區隔，於是選擇了色彩豐富的歐洲瓦，從磚紅、咖啡、暗棕到金黃，依不同比例調出閃閃發光的屋頂。

以往台灣的校舍和民間建築，因磁磚易於清潔、維護和耐久性，均被大量採用當外觀。但，磁磚可選擇的顏色有限，分隔縫使外觀無法呈現整體感，地震時又有掉落的危險。石頭漆雖可改善磁磚的缺點，然而因熱脹冷縮變化，容易造成膨脹剝落而須常修護的困擾。

我仔細觀察歐洲小鎮外觀的材料，大都選用類似石頭漆的耐候性塗料，材料與建築結構體經過多次塗佈而緊密結合，不怕風吹日曬雨打，質感與顏色可有多樣的選擇，讓建築外觀可以整體塑造風格。

外觀的材料以耐候性塗料為主，選擇低彩度灰白當基調，在突出陽台處點綴高彩度的磁磚，再以相關色彩呈現出黃中帶金、藍中帶紫，遠看近觀各有不同風貌。

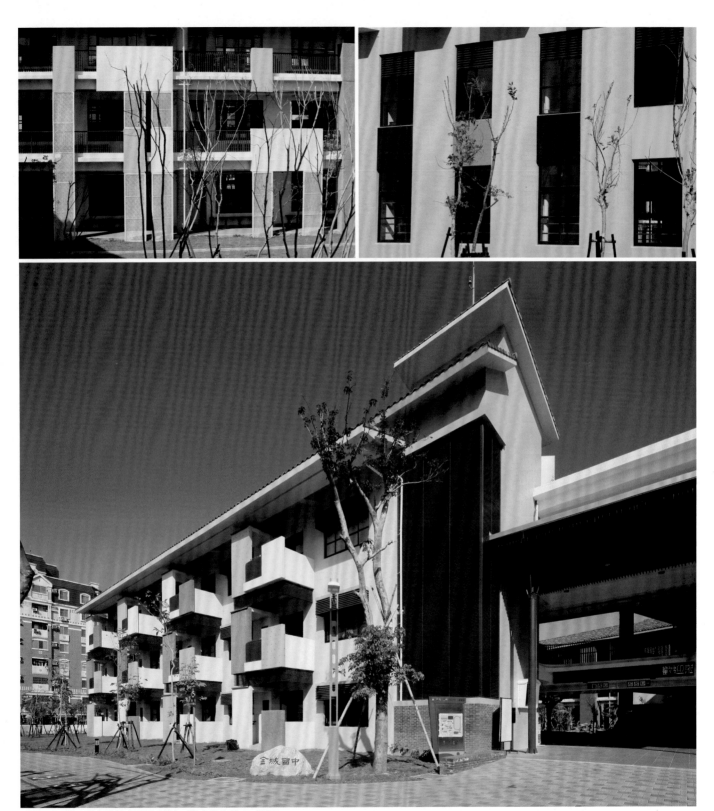

金屬、紅磚、清水牆等多樣的材料，豐富學生的五感體驗

老樹與石頭

　　金城國中1960年於運河邊設校，舊校園裡有一些值得記憶的老樹與景石，康晉源校長帶我們探查散落在校園的13顆大景石，並選了阿勃勒、大葉欖仁、鳳凰木、鐵刀木、羅望子、雨豆樹、台灣海棗、水黃皮等16棵老樹。遷校規畫過程中，希望傳承校史，營造一個有故事、可閱讀、可傳唱的校園，讓學校成為學生編織夢想與想像力的基地。

　　景石是金城重要的記憶，經與校方討論，一顆放在校門入口穿堂邊與雨豆老樹下，一顆放在金湯湖邊，還有散落在校樹下、操場邊，每一顆石頭都有它的姿態，提供人們觀賞、休憩與冥想，也傳遞了許多人共同的記憶。

　　從設計階段康校長就很好溝通，充分信任我們設計想法，施工期間每天到工地，了解施工進度與品質，到後期更為了達成如期搬遷任務，每天主持午餐會報，追蹤營造廠每天出工數，每週六、日也不休假不放鬆，照常到工地督導視察。

　　相對地，督察主管視察工地時，看到工地因生態池、視聽中心天花板還沒完工，竟責怪建築師設計太用力，以致不好施工，一度要求將生態池填平成綠地，造型天花板改為平屋頂，一切工程只求快，不管未來的使用品質，還好只是虛驚一場。

學生坐在舊校園移來的大景石上聊天

迴廊與眺望台

從舊校園移來的老樹與景石

樹影投在清水磚牆

清水牆上看到樹的姿態

上／師生從舊校園出發
中／途經新南國小，市長與國小校長加入遷校行列
下／市長、校長與學生擊掌，歡喜進入新校園

時空膠囊

校長講述時空膠囊的由來

　　校園落成時，由康晉源校長偕同家長會、校友會及退休教師們，帶領全體師生從舊校園出發，一行浩浩蕩蕩徒步行進前往新校區。途經市政府前，賴清德市長加入了師生行進的行列，經新南國小時，劉明道校長帶領師生列隊歡迎，最後抵達金城校門口。師生進入新校門時，與市長、校長等貴賓擊掌，所有師生都相當興奮，共同參與見證金城遷校的歷史紀錄。

　　卅年前舊校園興建體育館時，在前庭埋了時空膠囊，記錄當時師生的心情。為了延續歷史，在記憶中庭的城堞底部設計了一個圓坑洞，學校落成典禮當天，打開過去的時空膠囊，解讀歷史的心情，全校師生與來賓將心願寫在一張小紙片上，以每班為單位集中裝在一只玻璃瓶，連同舊校園挖出來的玻璃瓶膠囊，一併裝入新的地下圓坑洞裡，期許卅年後，大家再來打開這共同的記憶。

歷史從來不會停止，謝謝母校愈來愈好，榮耀歷史榮耀城市；唸書的時候，金城國中在水中央，要走過長長彎道，越過好幾方魚塭，才會進到校門，那時我們都嘲笑自己要逃學也無牆可翻，一牆之外就是大海中央；風大的日子，女生裙子會飛起來，男生大盤帽會吹到水中，沒錯，上學途中經常有人在水邊撈著帽子。滄海桑田，以前以為的大海早不見了，新校區多彩的教室，遼闊的泳池，歇息的長廊，閃閃發亮的屋瓦，好幸福的一代啊！我們的記憶來不及埋入時空膠囊，它藏在金湯湖水草間，悠悠繞著，穿過校園，沒有停息。

　　　　　　　　　　　　　　　　——楊淑芬（金城國中第五屆畢業生）

鑽石級的綠色校園
——南科實驗中學

鑽石在地上　在樹梢
在校園的每個角落
你看　風這麼透　地這麼綠
影這麼深　天這麼闊
鑽石就在每個角落

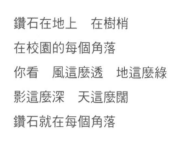

　　第一次來到基地踏勘時，看到校區的西側為科技廠房林立的景象，而校區東側為綠油油的農田，我想該以何種姿態？讓建築輕輕地落在這片大地，銜接科技與農田，未來與過去，讓校園成為一個生機盎然和教育學習的場所。

圖書館與演藝廳結合為一主要量體

五部共和的大學校

　　南科實中包含了國小、國中與高中，還有幼稚園與雙語部，堪稱五部共合，儼若一個大型校園。但，在原本園區細部計畫中分為三個獨立的學校，卻在高中成立時決定融為一個12年級制的實驗中學。新增的4公頃高中校地，除了提供作為高中部的教學大樓、圖資中心、宿舍外，還有一個供全校使用的體育館和400公尺的大操場。在有限的校地，根本容納不下，透過不斷地溝通與提出不同規畫圖，終於說服校方與科學園區，同意只設300公尺的操場。

有機的生態配置

　　南科實中全校區為梯形基地，與正北約成22度角，新建高中部校舍位於國中部校區東側，為配合原有國中、小校園配置脈絡與避免教室東西曬問題，以有機建築配置方式，讓大部分校舍成南北向蜿蜒平行於北側基地線，並讓東側農田的綠意與校園開放空間相連結，使北側滯洪池與農田的生態

落葉堆肥場

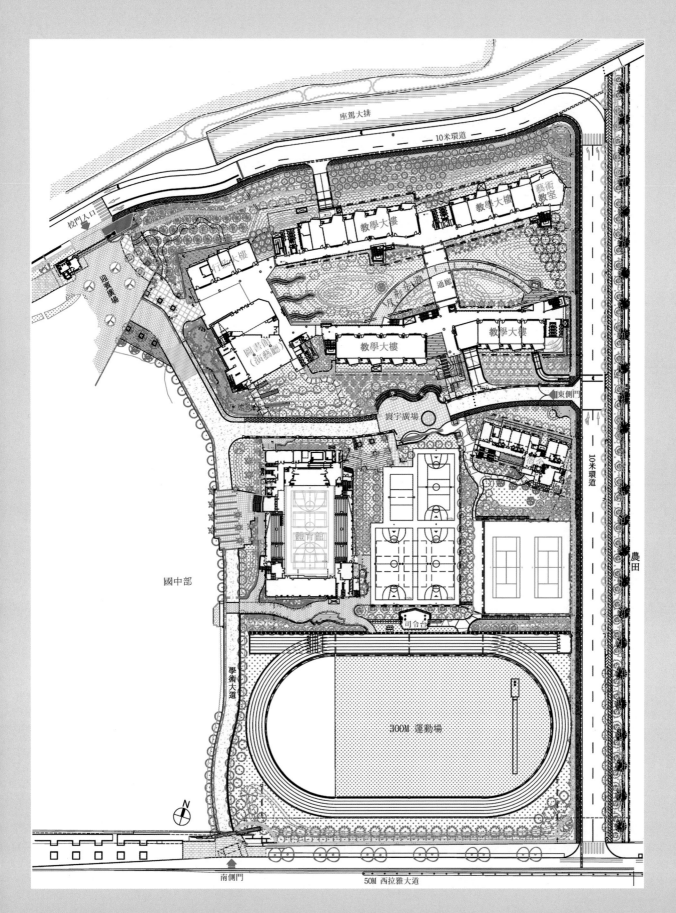

座駕大揆

10米環道

校門入口

行政大樓

教學大樓

教學大樓

藝術教室

圖書館
（演藝廳）

月光五色

通廊

教學大樓

教學大樓

生態池

寶宇廣場

東側門

10米環道

農田

國中部

體育館

司令台

學術大道

N

300M 運動場

南側門

50M 西拉雅大道

滲透進校園。但為避免全部量體南北向之單調,將圖書館、體育館、演藝廳置於東西向,形成校園的量體核心與視覺焦點。開放空間因有機量體的圍塑,而創造出各式不規則的開放空間,提高每個場所的空間自明性與地景豐富性。

　　基地北邊有滯洪池,南邊為西拉雅林蔭大道,全校規畫以學術大道串連南北地景,並作為高中校區與國中校區的界定,校園主入口廣場結合圖書館和景觀生態池,成為視覺景觀的焦點。入口穿堂地板可以從玻璃地板觀察到筏式基礎內的雨水回收池,作為生態環保現場教育。東西向服務性道路作為教學區與運動區之區隔,並形塑一處學生廣場作為戶外表演場所。行政教學校舍所圍成的兩個開放式庭園,以草坡、樹蔭下活動為景觀設計主要手法,提供學生課後交流之場所。校園四周以複層綠化、多樣性植栽,孕育一個生態性的永續校園。

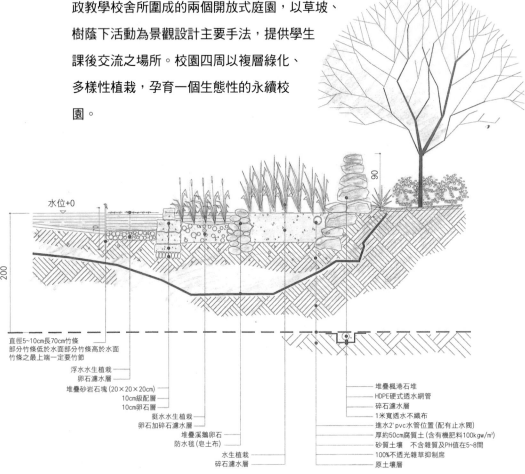

水位+0

90

200

直徑5~10cm長70cm竹條
部分竹條低於水面部分竹條高於水面
竹條之最上端一定要竹節

浮水水生植栽
卵石濾水層
堆疊砂岩石塊(20×20×20cm)
10cm級配層
10cm卵石層
挺水水生植栽
卵石加碎石濾水層
堆疊溪鵝卵石
防水毯(皂土布)
水生植栽
碎石濾水層

堆疊楓港石堆
HDPE硬式透水網管
碎石濾水層
1米寬透水不織布
進水2' pvc水管位置(配有止水閥)
厚約50cm腐質土(含有機肥料100kgw/m³)
砂質土壤　不含雜質及PH值在5~8間
100%不透光雜草抑制席
原土壤層

生態池剖面圖

校園的空間架構

圖書館邊生態池疊石成落瀑，增加水體曝氣量

　　新設高中部校園機能區分為行政教學區與生活運動區，並以景觀學術大道和國中區隔，形成一完整之生態學園。將行政、教學和圖書資訊館配置北側校園，建構高中和雙語部校園。而體育館、宿舍群及運動場等活動區場所配置於南側，使體育館、球場等成為校園與園區之共享空間。因科學園區的都市計畫中西拉雅大道不得設置出入口，校門設於基地北側，在大校區中，高中部以教學大樓與圖書大樓形塑入口意象。視覺上，從入口穿堂經過中庭，穿越至半開放庭園，再延伸至東側大片農田，形成一極佳之田園風光景緻。而南側之運動場，除可供園區民眾活動外，亦可減低西拉雅大道車流噪音對教學校舍之影響。

月形步道穿越通廊，連接兩個戶外中庭，使室內外連成一氣

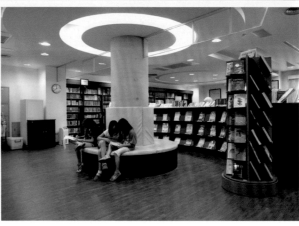

1.月形步道穿過通廊
2.圖書館挑高大廳成為展示
　場所
3.圖書館外的座椅
4.圖書館內部
5.高中部挑高的入口穿堂
6.遮陽成為外觀造型語彙
7.國際會議廳

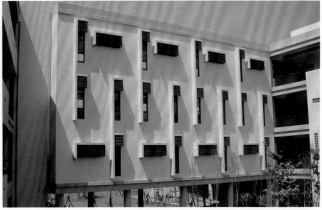

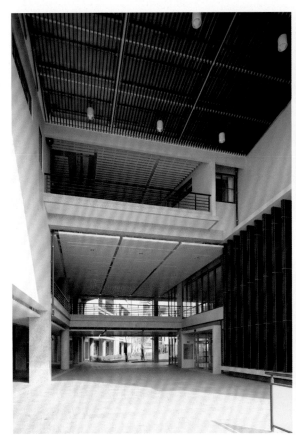

會呼吸的教室

　　兩棟教學大樓順應基地線與氣候線，微轉軸朝南北配置並形成有趣的中庭空間，兩棟間連接中廊則作為跑班的班級基地，以符合設校之初，校方希望採跑班制的教育空間。

　　教室的頂層是校舍建築中最熱的地方，為解決熱的問題，除了雙向通風採光外，在每間教室屋頂設計了通氣塔，運用熱氣上昇排放原理，將熱氣經由格柵天花板排向通氣塔。並為防颱風雨水倒灌進教室，在通氣塔採用防颱型百葉窗。為驗證其效果，並特地在大熱天實地了解，跑上去看看教室熱不熱，結果連關閉的教室仍能維持不悶熱的感覺，若打開窗戶並配合吊扇，其自然通風效果更為顯著。

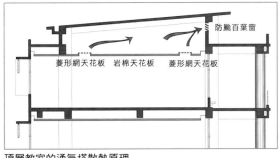

頂層教室的通氣塔散熱原理

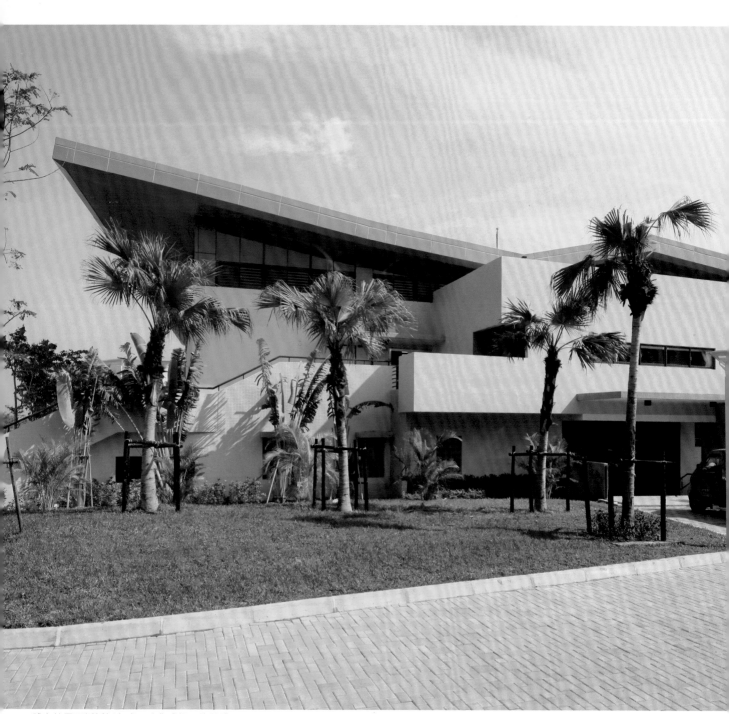

體育館屋頂採折板方式，碎化成輕巧的量體

浮力通風的體育館

體育館須設在全校區中心，以利國中部與高中部的同學運動使用。基地原為農田，比鄰近道路低窪約1.5公尺，為免回填大量土方，將體育館一樓地板置於地下半層，並有效降低龐大量體，與大地環境呈現較親切的尺度。在外觀造型上，採折板屋頂方式，將大屋頂碎化成輕巧的量體，呈現活潑雕塑的造型。

體育館屬大型空間，常見體育館內部陰暗，為達到明亮而均勻的採光，並避免直射光照耀打球視線，採開高窗深遮簷，讓光線均勻而漫射到整個室內，白天打球不開燈，有效節約能源。在自然通風考慮上，在地面層與看台區設落地開口引進大量自然風，高窗採電動推射窗以方便開啟，並達到熱氣上昇的自然浮力通風效果。

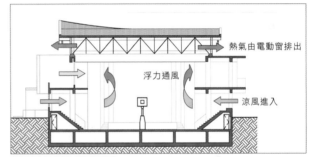

體育館的浮力通風原理

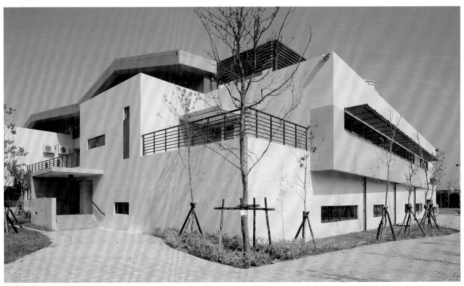

體育館呈現活潑雕塑的造型

宿舍的私密性

宿舍與教學區應有所區隔,讓回家的路呈現心情的轉換,宿舍應靠近體育運動區,方便學生休閒運動與社團活動。在有限的校區,要放兩棟男女宿舍談何容易?縱使合成一棟要擺哪兒都不對,最後選在教學區與運動區間靠東側的邊緣上。一棟宿舍要符合學校需求,既容納男生與女生,又要動線分離並且易於管理與安全保障。於是,利用戶外樓梯作為動線區隔,並以高低金屬籬笆和竹林,圍塑宿舍成一獨立區塊,以保障學生私密性與安全,但又不失與校園合而為一的親切性。

公共藝術〈巨人的花粉〉

藝術家曾英棟選擇〈巨人的花粉〉作為題材,將雕塑散播於校園之中。期許學子「見人之所不能見」,對事物能「觀微知著」,猶如學術上的「巨人」。

來到穿堂可看到大理石雕的〈百合花粉〉,位於水聲潺潺不絕的生態池邊,百合為自由之花,表達自由的校風。〈鳳凰花粉〉飄落於第一個中庭,鳳凰樹下有個剖開的巨大花粉,以不鏽鋼複合媒材,一瓣西拉雅歷史文化,另一瓣以積體電路描述科技文明,花粉兩瓣共生並存,表達了南科園區的前世今生,豐厚的歷史紋理。

到了第二個中庭可看到大片農田,〈銀葉樹花粉〉座落在草坡上,銀葉樹是環保之樹,富有可耐惡劣環境之特質,象徵生態、環保等時代意識。

走在學術大道上,熱力四射的體育館旁種了幾棵莿桐,莿桐是平埔族聖樹,也是台灣原生樹種,藝術家將

公共藝術〈百合花粉〉以大理石雕塑

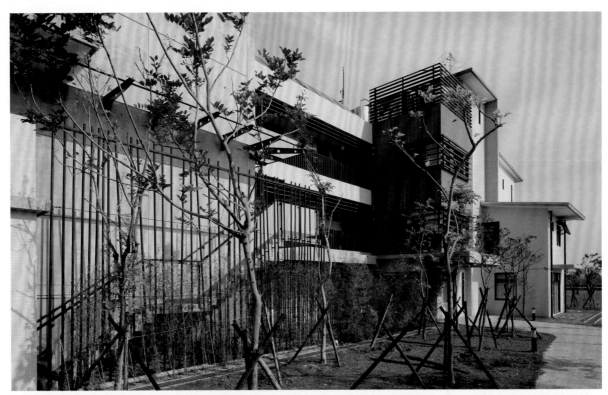

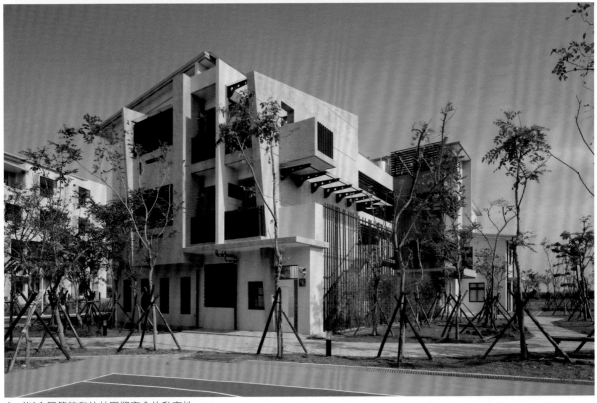

上／以金屬籬笆和竹林圍塑宿舍的私密性
下／獨立的學生宿舍棟

六顆〈莿桐花粉〉散置於莿桐樹下的草地上，提供學子樹下休憩、沉思，表徵文化的傳承。

　　花粉看似微小，卻對環境很重要。它是傳播生命的因子，在植物中是生命能量的載體。在校園中，它象徵基因密碼與知識體系的寶庫，用藝術的手法，結合歷史文化、創新科技、生態多樣性等概念。

公共藝術〈莿桐花粉〉座落在體育館前

公共藝術〈鳳凰花粉〉雕塑

班級基地下方通廊銜接兩個中庭，公共藝術〈銀葉樹花粉〉散佈其中

鑽石在哪？樹叢找蟲去

　　南科實中落成，拿到鑽石級綠建築標章，得到內政部綠建築設計獎的肯定，並成為綠建築示範基地，一些媒體也多所報導。我的孩子也好奇地催著我帶他們到學校找找看看。

　　一到校園，小乖忙問：「巴比！鑽石在哪？」

　　賢：「不急，慢慢看！慢慢找！」

　　小乖：「再慢，鑽石都被別人發現帶走了！」

　　賢：「鑽石在地上，在樹梢，在校園的每個角落。你看！風這麼透，地這麼綠，影這麼深，天這麼闊！鑽石就在每個角落。……」

　　小寶：「爸又在吹牛，故弄玄虛。弟！不理他！咱們樹叢找蟲去！」

【校長的意見】

理想的規畫過程，應有校方行政與教師的參與，甚至學生、家長與社區意見的表達，還會聘請專家學者參與討論。「新校園運動」以來，這已是一種地方設校的慣例。但，南科實中規畫過程中，學校只有創校校長的參與，在南科管理局主持的規畫設計會議中，因缺乏建築學者專家與會，以致當校方提出不合理的要求，沒有人平衡他的意見。比如校地才4公頃，他卻要設400公尺的操場，意謂運動場將占3/4的校地；當時正流行漆彈射擊，他也想要設一個漆彈場。我表達校地有限，若因一時流行而設置，將來維護是個問題，將有違永續校園經營的理念。

但席間均無人呼應我的想法，因與會官員有許多子弟就讀中小學，大家不想得罪校方。雖有工程顧問公司擔任PCM專案管理，但只協助進度管控，因無建築專業人員，對規畫的品質幫助並不大。若有學者專家在場，必可提供一些不同看法，降低我們得罪校方的壓力。幸虧，主席吳盟分副局長理解我的專業看法，委婉地暫不決議，請建築師與校方再溝通，以時間換取空間，歷經多次的討論，終於尊重設計單位的想法。

二期工程快完工時，還好新校長林坤燦就任，善於溝通又信任專業，許多一期工程懸而未決事項都獲得解決。後來，在北部一所新建工程中，規畫階段的校長充分溝通又信任我們的設計；施工階段換了校長，不易信任專業又不願直接溝通，成果也就打了折扣。看來，校長對建築師的信任感，是非常重要的一件事。

【官大學問大？】

配色是業主最喜歡參與的事，南科實中的配色請來南科管理局局長主持並決定。我們在工地現場以實際材料、樣板配色，提供了三種方案，由建築師對照現場說

明色彩計畫，與會人員包含局長、科長、科員、校長、主任與家長會長，通常只有最高首長有看法有意見，其他人員皆揣摩上意，不會也不敢有意見，呈現「官大學問大」的官場文化。

外觀配色的邏輯應考慮周遭環境，在亞熱帶地區不會選高彩度以免色溫太高，大都以淺灰、米白為基調，在局部地區點綴色彩，特別是陽台退縮空間，配合陰影變化，最能呈現色彩美感。

但局長不太尊重專業，原本配米白色的地方他要上彩，上彩的地方他卻要留白，若照他的作法，會呈現一般市容般花枝招展，卻不適合校園建築。我盡量委婉地解說，他有些不悅，承辦人員也一再使眼色要我默認照做。於是，他堅持且不礙大事的就依他，會影響大局的我只還是指揮工地照專業的想法，反正蓋好只要漂亮就好，沒人會去認真核對首長當初離譜的配色。

【彩帶or巨蟒？】

台南科學園區相當重視園區生態，在公共藝術亦有許多佳作。南科實中施工進行中，每次從台南經高速路進入南科都會被一幅景像所迷惑。一座像混凝土預拌場，又像是兒童遊樂場的工程正施工中，心想怎會在科學園區蓋這些工程？完工後才知是公共藝術，嘗試以一條大地舞動的彩帶，有如故鄉繫條黃絲帶，從高鐵上看下來，希望迎接返鄉遊子的溫馨感受。但，不管怎麼看，都更像一條金黃色巨蟒舞動在大地，不論開車或坐在高鐵上，整個科學園區公共工程造價百億，公共藝術占1%約1億元，這昂貴的公共藝術令人咋舌，以堅硬的金屬鋼構來表達絲絨般柔軟的彩帶，顯然是達不到效果的。對照附近精美的梅花鹿與原住民小型公共藝術，令人慨嘆不已。真正好的藝術作品，在於創作者對環境的掌握，而非好大喜功與揣摩上意的大型作品。

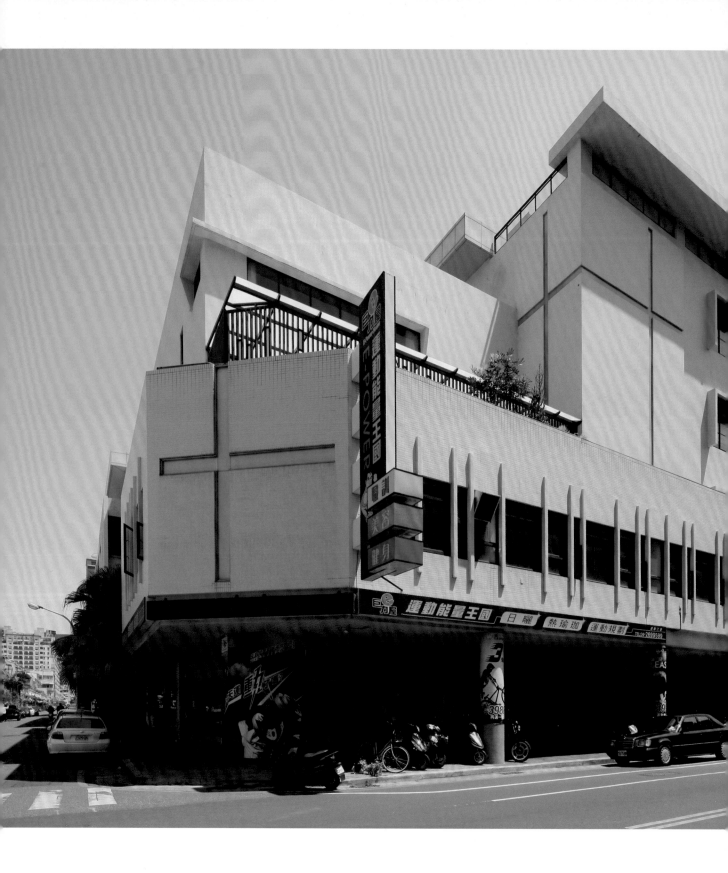

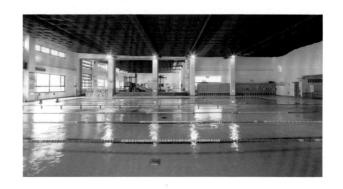

潔淨律動的巨石
——德光中學運動中心

以簡潔俐落的造型　呈現體育館的速度與韻律感
有如一座潔淨律動的巨石　悄然座落於街角

　　德光體育館座落於台南市崇德路街角，為
市容帶來簡潔的現代風格，使附近環境呈現活
潑快樂的氛圍，外觀相當亮眼，特別是十字架
造型點亮了教會學校的特色，替校園增添不少
風采，更提供學生與社區民眾一個游泳與運動
的場所，也成了都市一處重要的地標。

公開的競圖

　　早期公共建築常由政府首長指定設計的建築師，因此政商關係良好的建築師常常設計大量的機關學校。一般而言，年輕的建築師沒有什麼機會，直到政府實施採購法，經由公開招標，再由參與競圖的建築師透過簡報提出設計方案，並由學者專家組成的評選委員會，透過詢答評分，最後選出優先序位，由勝出者再與政府議價，取得最終設計權。

　　私立學校一般也是由董事會，依關係深淺或比最低價來委任建築師設計。德光中學早期均委任固定建築師設計，建築風格比較傳統保守，後來因孫碧芳校長觀察到近期學校建築相當有創意，給學生帶來活潑的情境教育，大膽建議董事會改採邀標競圖方式，校方廣聽各界建議邀了一些口碑不錯的建築師參與比圖，我們從中脫穎而出。

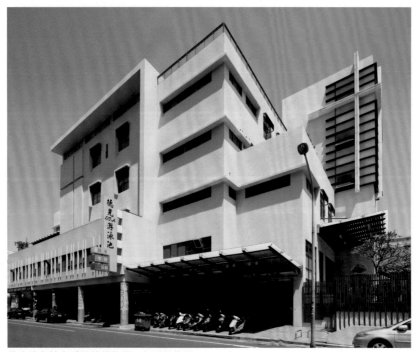

游泳池與健身房開放給社區一般民眾使用

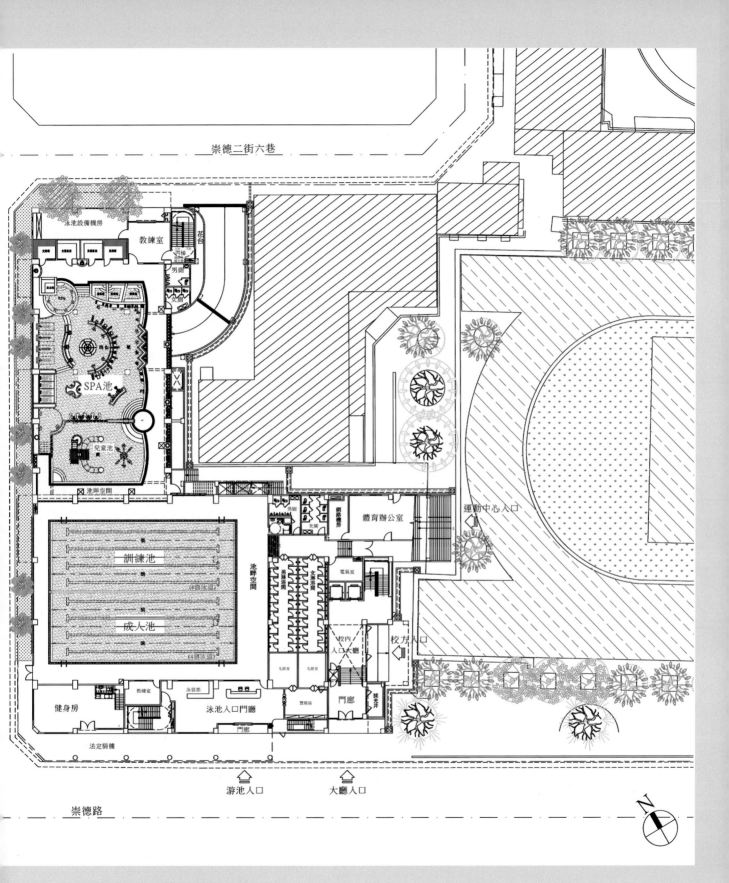

崇德二街六巷

泳池設備機房

教練室

男廁

SPA池

兒童池

池畔空間

訓練池

(4個泳道)

成大池

(4個泳道)

池畔空間

男廁

女廁

網架機房

體育辦公室

運動中心入口

男淋浴間

女淋浴間

電氣室

校方入口

校內
入口大廳

教練室

泳裝部

化妝室

化妝室

健身房

泳池入口門廳

置物部

門廊

採光井

門廊

法定騎樓

游池入口

大廳入口

崇德路

N

活力四射的校長

　　德光中學是天主教會學校，近年由孫碧芳校長帶領下，成為一所推動全人教育與國際教育相當具有特色的私立中學。學校增建體育館，想提供學生有個包含游泳池及各種球類的運動中心，還要有國際會議廳提供各式研討與表演場所。但學校經費有限，校長想結合國民運動中心的概念，委外經營提供一般民眾使用，可早日將體育館建設經費貸款還清。回首德光體育館自2008年元月開始設計，歷經三年才完工，其間歷經鋼筋價格飛漲，金融海嘯風波，仍能順利如期完成，要感謝校方的全力支持，隆大營造廠的敬業與本事務所團隊人員的全力投入，特別是董事會代表戴志成校長每週從台北南下開會視察工地，令人十分敬佩。

複合式場館

　　要將停車場、游泳池、籃、排、羽球場與國際會議廳融於一體，動線更要考慮學生與民眾的獨立出入卻共同使用，是一件浩大工程，也是設計整合的考驗。因為游泳池與綜合球場、國際會議廳，都需要大跨距與挑高的空間，要將大空間疊放，需要特殊結構設計，才能解決大空間無樑柱橫隔，因此結構技師採中空樓板設計解決上述的挑戰。

　　在機能上，將停車場設於地下室，游泳池因大量水體負荷載重大，須置於一樓，健身中心設於二樓夾層，三樓為籃、羽、排等綜合球場，四樓夾層為桌球室、飛輪教室，五樓為國際會議廳。

三樓球場的看台引進間接光

四樓夾層為桌球室、飛輪教室

SPA池
右頁／十字架鑲嵌在垂直樓梯無框玻璃上

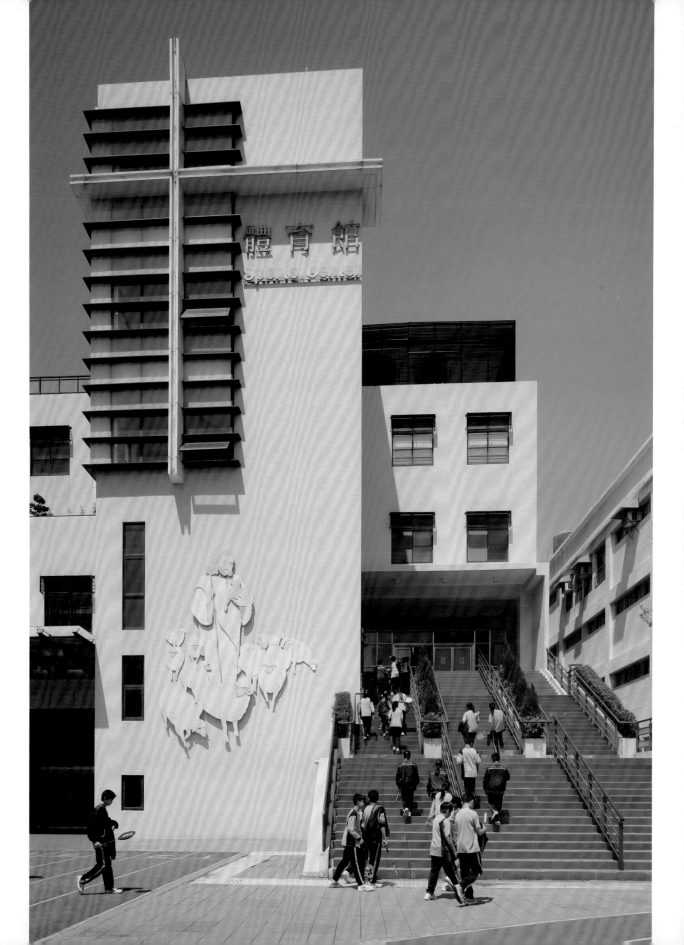

潔淨律動的巨石

在外觀上，以簡潔俐落的造型，呈現體育館的速度與韻律感，有如一座潔淨律動的巨石，悄然座落於街角。特別是十字架不再是傳統裝飾手法來表達，而是以大面積無框玻璃方式融入建築造型，呈現在樓梯轉角與街角。每當夜裡點亮時，從遠處即可看見潔白的量體映照著十字架的光芒，將天主精神呈現在街角和校園大綠地。也照亮了教會學校的特色，替校園增添不少風采，也成了府城一處重要的地標。

操場大看台

在動線上，游泳池與演藝會議廳皆可從校內外分別抵達，提供學校與社區使用，並以大階梯連接三樓的球場與戶外的操場，使大量的學生可快速地從操場直抵球場，大階梯除了是主要動線外，也提供作為表演、觀看體育競賽與拍畢業照的場所。

體育館的完成，給學生帶來一個活潑快樂的運動場所，也是一處學生表演的場所，更有一個樂活SPA游泳池，水聲、球聲、吶喊聲與鼓掌聲，聲聲都有年輕的氣息，也為中學生活留下美好的回憶。

體育館校內入口

體育館外觀以灰白色系，取得旁邊宿舍色彩的協調

197

【 私立學校的競圖 】

前些年，一所位於原台南縣升學率相當著名的私立中學，也透過建築師公會廣邀各界參與體育館暨教學大樓的競圖。我們準時交了圖和模型與賽，卻一直等不到評選消息，三個月後才被告知在參賽的10家事務所中，第一輪初選就被淘汰。進一步諮詢，才知張瑪龍、汪裕成等建築師事務所，均優先被淘汰。這些有學校建築作品登在《建築師》、《台灣建築》等期刊上的事務所，均在第一輪就被淘汰。反而進入第二階段的5家事務所，沒有一家有作品被期刊刊登過，不禁令人感到錯愕，難不成是反淘汰，還是背後有看不見的手在操作。

2014年底，高雄一所私立科技大學，廣邀全台11家以學校設計聞名的事務所參與民生學院大樓與宿舍的競圖，大家投入不少人力、物力與智慧，整整花了一個月時間，提出最佳方案參與比圖。隔了三個月才進行評選，簡報後一直沒有下文，明明委員會評選出我們的成績最優，但還須經新任校長選定批示後，再交給董事會做最後的決選。意味著校長與董事會，仍有最後裁量權，又隔了數個月，接獲通知首獎從缺，我們與第二名並列次獎。從缺的原因，表面上是沒有一家符合學校的需求，真正原因是學校擔心少子化後，招生不足的問題，以致決定暫不興建，所以首獎從缺。

一場5億元工程規模的競圖，各家事務所投入的人力物力，包括了設計繪圖、３Ｄ透視、模型製作等經費，平均各家約50萬，11家共550萬的智慧財產，學校卻是以這種心態舉辦競圖，扼殺多少英雄好漢，真令人感慨萬千。

經過幾次類似痛苦經驗後，我們暫時不敢參加私立學校的競圖，更感受到德光中學辦事的誠懇。競圖場合上，勝負乃兵家常事，不是輸不起。但，明顯不公平、不公開、不透明的比賽，對所有參賽者都是一種打擊與挫折。

【 私立天主教寶仁小學的委任 】

這是一所台南市知名度相當高的私立明星小學，計畫要在學校活動中心與第一教室間，興建行政與教學大樓。學校邀了三家建築師事務所競圖，我去現地勘察後發現基地條件不足，與兩棟校舍距離太近，興建的教室將是空間擁擠，採光不良且東西曬嚴重的空間。

我向校方分析原因，並馬上表達放棄參與競圖，因為不願意設計一棟明顯不合理，將來被使用者埋怨的校舍。我同時建議校方選擇校園另一處基地，以利校園整體發展及長期敷地計畫。時間截止交圖時，其他家事務所亦均表達放棄。

校方董事會因我的建議分析，決定委託本所先進行校園整體規畫評估，我們提出了教學空間架構、交通動線系統、開放空間生態綠地系統等概念。香港寶血女修會及學校董事會聽取簡報後，相信我們的建築專業及學校設計經驗，決定直接委託本所設計。

事實上，一般學校教育人員對空間的專業是不足的，競圖條件除了原已選定的基地外，最好保留彈性給建築師在校園中自由選定基地。

面對一所老學校，要如何使校園發揮最佳潛力？好的設計團隊不希望被侷限，一定會考慮校園整體發展，而提出最佳整體規畫方案。

光線透過樹林
溫和地投入教室空間
讓每一個學習場域呼吸到樹林間的氣息

知識與自然的對話
——台東大學師範暨理工學院

大學英文University的字根Universal有浩瀚宇宙的意思，在大學求知過程中，希望師生間透過不斷提問、對話、省思與自覺，於浩瀚學海中領悟知識的真理。

知識存在大自然

台東大學源自師範學院，學院的前身是台東師專，原位於台東市區，因升格大學而遷校至知本。知本校區佔地廣達40公頃，位於大山大水大自然間，抬頭可見中央山脈與太平洋，校園佔了絕佳地理位置。在此環境求學受教育是種福氣，規畫設計就在大自然間展開，讓師範暨理工學院的每一間教室，每一寸空間遊走於浩瀚知識與山水自然間。

風與樹林間的呼吸

　　基地常年以西北向山谷風為主，夏秋兩季有平行海岸線之東北風與西南風產生。天地給學校最佳的禮物，就是充沛的陽光與山風徐徐而來，規畫須善用大自然的禮讚，引進來自海洋的東北風與夏季西南風，讓主建物坐擁南北向，光線透過樹林，溫和地投入教室空間，讓每一個學習場域呼吸到樹林間的氣息。

校園空間架構

　　台東大學校園整體架構以中央大草原望向海洋為規畫主軸，全校可分為四個區域：行政區、教學區、生活住宿區與體育運動區，各區域以道路及景觀綠帶區隔。校區中央屬國土保安地，教學區在此以一處南北斜向之帶狀草原，串聯所有開放空間。師範學院與理工學院分置於大草原二側，大草原北端為未來發展區，目前為一片樹林，南端為大學湖，形成貫穿南北校園的主要開放空間。

上／走廊端點可眺望山景
中／生態水道成為學生交流場所
下／穿過水道走回宿舍

滯洪池

落葉堆肥區

眺望□□山脈

生態水道

落葉堆肥區

生態池

生態池

國土保安地

看向都蘭山

看向都蘭山

師範學院

階梯劇場

合院

合院

學院

環校道路

眺望中央山脈

中庭

戶外劇場

理工學院

中庭

學院入口

生態池

山脈

環校道路

眺望中央山脈

步道

生態水道

中央大草原

生態池

N

師範雙合院配置

　　師範學院由教育系、體育系、特教系、幼教系與社教系組成，完工後社教系改為文化創意與休閒產業系，又增設數位媒體系。為了系所空間可以彈性調整，配置採用兩個四合院圍繞而成，其中一個合院因保育地不能建築而留了開口，開口處留設劇場作為戶外表演場所，也因開口讓視覺延伸至遠方的山脈。

　　雙合院在南北向配置了大部分教室，東西向配置研究室及少開口的演講廳，並在其外側開高窗加垂直遮陽板，以減少建物熱負荷的影響。兩合院以各式通廊相連接，提供師生間的互動與遊走迴廊間的省思，通廊端邊提供眺望平台作為交流空間，往西可以眺望中央山脈的景色，往東可以看到大片農田與台東原住民聖山都蘭山。

師院外觀呼應高低山勢

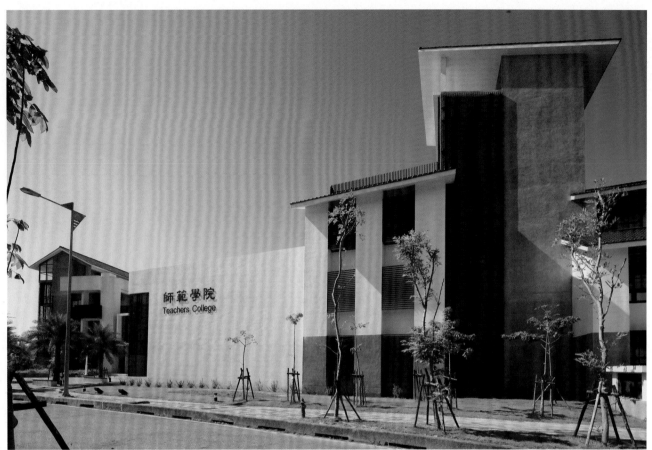

1.斜屋頂外觀有若建築戴上學士帽
2.水岸劇場表演台成為練舞場所
3.水岸劇場成談心場所

師院中庭入口，可看到遠山青色山脈

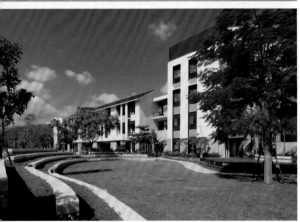

上／師院入口意象　下／師院的水岸劇場

開門見遠山

　　踏進師院入口，抬頭就可看到綿延不絕的青青山脈，遠方起伏山勢與高低變化的校舍，成了大地間自然環境的融合。院方將師專時代就有的老樹與孔子雕像，移至學院的中庭，是種記憶也象徵傳承。第二個院落植栽，四季可以見到不同花色，從圓形洞牆可以看到院落和大草原的框景。院落與草原間有個大穿堂作為學院藝文廣場，提供學生跳舞、義賣活動、系學會、社團招生辦活動的開放空間，將來亦可經營學院咖啡廳，提供一個休閒交流的場所。

　　兩個院落相連處有個水岸劇場，恰位於院落開口與生態溪流邊，弧形階梯可以見到溪水與活動表演，是學生晚會活動的好場所。體育系會利用這片劇場綠地當戶外教室，進行滑雪、風帆船、衝浪等分組練習，先在綠地上學好基本動作，再到泳池、靜心湖進行演練，最後到海上進行實際水上活動。

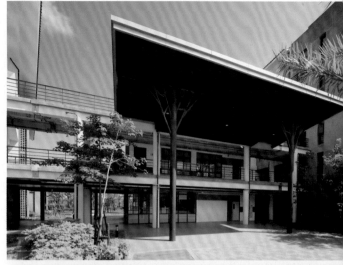

理工開放式配置

　　理工學院以數學、資訊與科學為三個學群，校舍配置以三個軸呼應之，細分為資訊管理、資訊工程、數學、應用科學、生命科學等五個學系。軸的起點為大型重要空間可以形塑視覺意象，端點分為兩個次要空間，兩端之間為一般教室和研究室。

　　三軸因應地形微轉而成奔放之開放式配置，面對中央大草原的國土保安自然生態環境。每軸兩端都有屋頂花園提供師生沉思、對話與交流，研究實驗做累了可以出來看山、看海和看星。三軸夾出兩個中庭開放空間，兩個庭院連向更開闊的大草原和生態溪，使理工與師範學院遙相呼應。兩院間已走出數條踏過溪水的林間小徑，看見學生三三兩兩拎著書本走過幽徑，讓我想起大學時代的情景，生態溪分隔了兩學院，卻也搭起了兩學院間——理性與感性的對話。

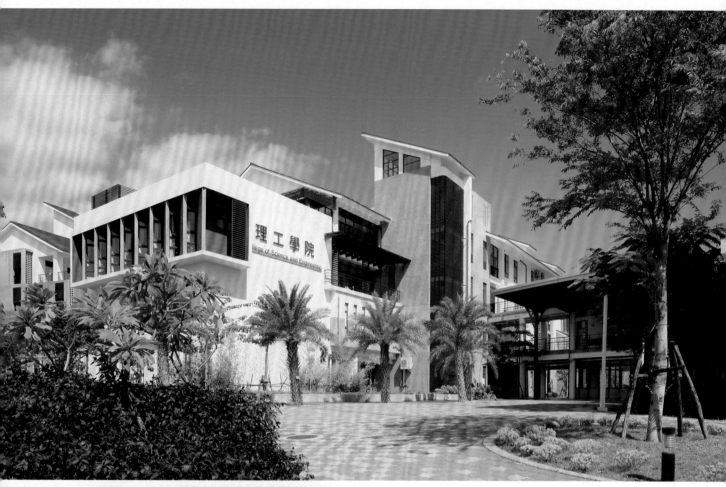

1.理工學院入口穿堂
2.南向階梯教室遮陽處理
3.視聽中心成為理工學院入口意象
4.理工學院廊下交流空間

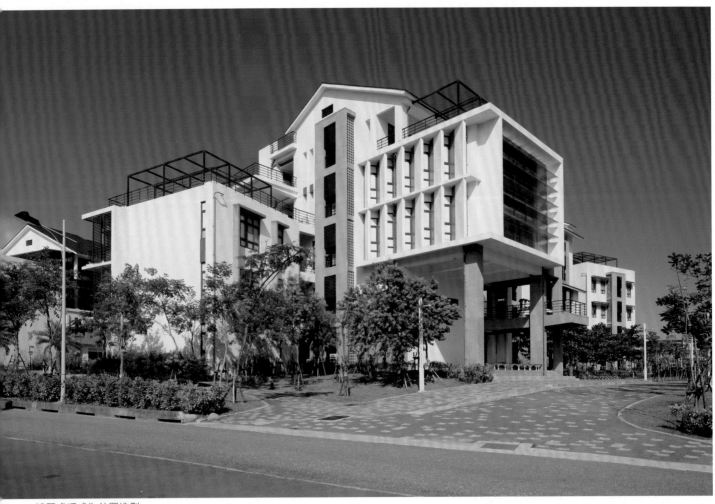

遮陽處理成為外觀造型

西向遮陽處理引進了南向光

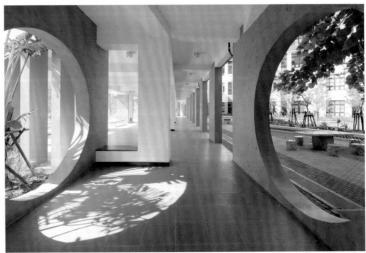

連接通廊的框景

引中水成生態溪

兩學院之間為國土保安地，地形由北而南緩降，坡度約1.5%，前後相差4公尺。基地西北方有個滯洪池集收山林間的流水，校園南方最低處設有污水處理場，全校中水均經處理後集收到靜心湖。

一所大學每天的用水量相當可觀，兩個學院均設有雨水回收池與中水集收池，作為澆灌與沖廁使用。此外，我們觀察到沿著環校道路旁的邊溝水流亦相當豐富，於是我們建議校方在國土保安地上規畫水道，將上游滯洪池與經共同管溝的中水，引進大草原成為生態水道，再流向下游的大學池，讓中水不再只是隱藏在道路共同管溝下，讓它流經國土保安地復育這塊貧瘠的礫石地，給校園帶來另一片豐富的自然生態與景緻。

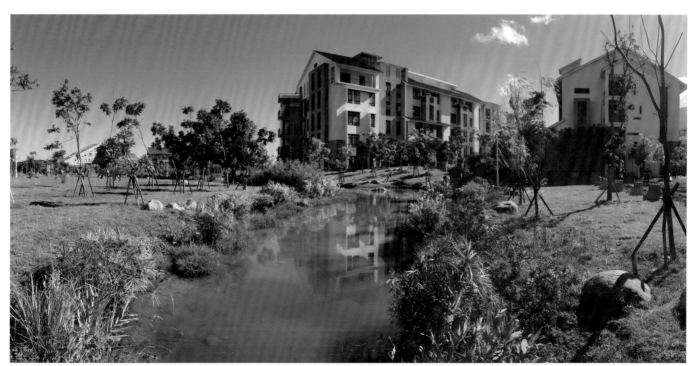

從生態水道看理工學院

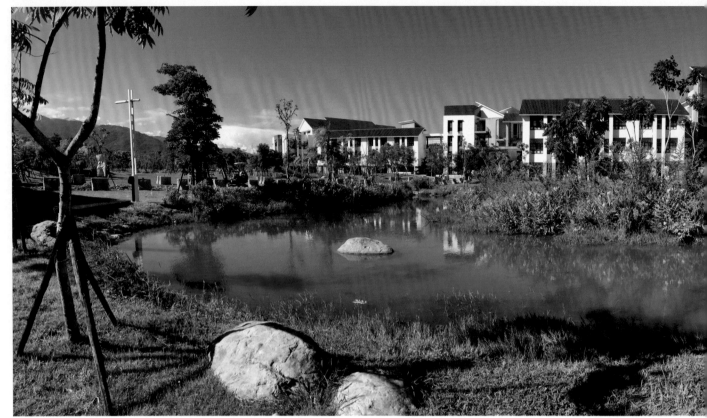
生態水道旁的卵石就地取材

就地取材

　　引中水而成的水道，兩岸以生態工法疊砌卵石而成，卵石來自基地整地開挖的石頭，溪底以黏土分層夯實，再鋪設沃土植栽蘆葦、輪傘草、鴨跖草、水蠟燭等濕地植栽。水道在上、中、下游形成三個較寬水域，分別位在師範學院水岸劇場邊和理工學院中庭旁，最下游的生態池則成為大草原的主景。

　　長達400公尺的生態水道，每天水的蒸發量將相當可觀，我們擔心水源不足成了乾枯水道，也擔心中水過度營養，出現優養化的問題，更擔心礫石層的土質溪底容易滲漏。完工後所有擔心的問題一一出現，上游雖有濕地植栽過濾水源，但中水仍過度營養，水質出現優養化現象；滯洪池的水源則過於汙濁，很快會把上游水道添滿，卻也將溪底填縫補漏；還好學校有申請合法使用的地下水，三種水源可供調節，總算有穩定優良的水質。

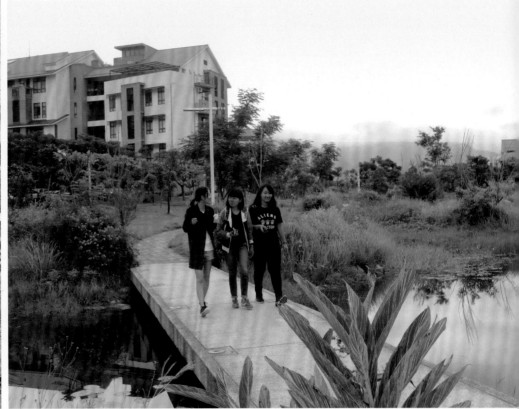

從學院走回宿舍的途中

大自然的法則

　　自然界有一套生存法則，優勝劣敗適者生存。這片廣大礫石校地，短期間要形成它的生態環境與體系，本就有不可控制的因素。有關景觀植栽設計，我們挑選了一百多種植物，包含本土原生、外來開花、誘鳥誘蟲、闊葉、疏葉、棕櫚類喬木、灌木及各種水生植栽，依環境與空間特性而配置，讓大地呈現自然界的多樣性，在未知的環境中讓物種自然成長、適應、消失或死亡。

　　有關敷地計畫的思考邏輯，我們只是在這片大地鋪陳最初的環境與物種，雖然以人工方法縮短了演化的時程，仍舊需要依循自然的生存法則，導出最適合環境的物種。所以，溪底漏水除了補填黏土外，長期就要靠淤泥來填塞；花不開，除了施肥外，就等待時間讓物種茁壯。

校園未央歌

　　生態溪完成不到一年，兩岸的植栽生態已不斷演替，水道中已見到蝦虎、大肚魚，水岸有花嘴鴨、紅冠水雞、白腹秧雞、黑眶蟾蜍，還有各種蜻蜓、翠鳥、文鳥飛翔其間，引來不少過境候鳥的停留。生物科技系彭仁君教授帶著研究生進行田野研究，在水中放置箱子，進行生物多樣性與水域環境觀測，發現為數不少的蜻蜓幼蟲水薑在水中，這些捕食性昆蟲可以吃搖蚊，是水質輕度污染的生物指標。在水岸草地上有不少小雨蛙，數量穩定地成長，這是一種生態豐富的重要指標。教育系、文化創意與休閒產業系，利用此地進行生態導覽解說與環境教育。

　　師範學院章勝傑院長以文人的心情，長期觀察校園風情，關心喬木為何長得不好？一整排黃花風鈴木為何一直不開花？四月阿勃勒黃金雨一直沒有下？六月鳳凰為何只開兩個巴掌大？只有大花紫薇、艷紫荊和杜鵑點綴性地開著。大樹很神祕，很多人也都不解，為什麼不如預期開花，不過有時候植物有他們的天命，921之後，很多樹都亂開花，因為他們感受危機逼近，趕快開花繁衍，通常花開得特別鮮豔是天氣太乾燥，或是樹的病情嚴重了；不開花則可能是棲地條件不好或土地太貧瘠，只有礫石沒有土壤，也可能植栽不良或澆太多水，很多時候則是他們還沒準備好，給一些時日讓他們適應這個新家。

　　院長就像一個祕密花園的主人，期待如同當初設計構想，每一季都有花色綻放妝點校園，繁花盛開有如遊園驚夢，給畢業生和家長留下美好的身影與記憶。院長告訴我，水岸邊生態特別豐富，一對紅面秧雞去年已在此生了五隻小寶貝，小秧雞長大飛往他處，這對秧雞今年又生了一窩七隻，一家九口在水道中覓食，有如一條長龍航行，成為校園生動的水岸風光。

　　隨著全校師生搬遷完成，更多的學生往來其間，兩個學院間已走出數條穿越溪岸踏石的路徑，校園不只自然生態更加豐富，人文活動也更加活躍，一個結合自然與人文的聚落正在形成中，隨著歲月流轉，必將成為一個有故事和精神向度的場域。

生態溪引自滯洪池，留經兩個學院間的國土保安地

台東的天空特別乾淨
尤其高低起伏的山勢
構成極其美麗的天際線
宿舍建築的外觀以高低斜屋頂與山勢相呼應

田園交響詩
——台東大學知本學苑

山與海的對話

　　台東大學位於大山大水之間，校園地處知本中央山脈的尾端，北眺都蘭山，南望太平洋，先天條件絕佳，第二宿舍知本學苑基地，就位在一片大葉欖仁樹林邊，樹林連著森林，一片綠油油地漫向南大武山，青山綿延不絕成中央山脈。平時住在西部不覺山的存在，來到台東，山就在身邊，日夜晨昏不同山色，一年四季各有擅長。施工期間常跑知本，夏天來時晴空萬里，過了午後烏雲密佈，離開時已飄起了濛濛細雨，秋冬的黃昏山色更是迷人，恰如我見青山多嫵媚，料青山見我應如是。

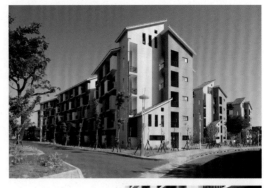

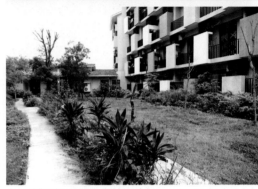

上／外觀以天際線與山勢相呼應
下／宿舍間的中庭步道

宿舍是大學時代的家

大學是人生的黃金歲月，大部分人第一次長遠地離開家，離開了父母的保護與管制，離開了熟悉的故鄉與人、事、物，展開一段獨立自我生活的開始。沒有了永無止境的考試壓力，也少了父母的嘮叨與干涉，開始接觸許多新鮮的事務，呼吸自由的空氣，獨立自主處理許多生活課業上的事。大學生活多彩多姿，宿舍是來自各地同學的住處，堪稱是大學時代的家。這個家該是什麼？應該多一些交流的空間，包括室內的、戶外的等待與停留的場所，提供學生交換彼此的思想與生活的經驗，同時完成獨立的自我成長。

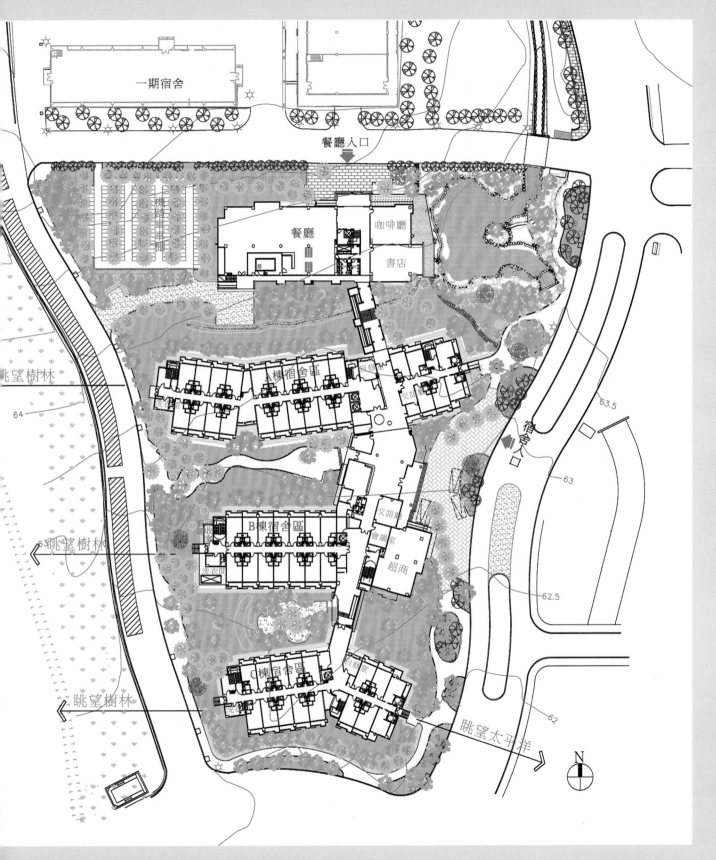

一期宿舍

餐廳入口

機踏車棚

餐廳

咖啡廳

書店

眺望樹林

64

A棟宿舍區

洗衣間

63.5

眺望樹林

63

B棟宿舍區

交誼廳

會議室

超商

洗衣間

62.5

C棟宿舍區

宿舍入口

眺望樹林

眺望太平洋

62

N

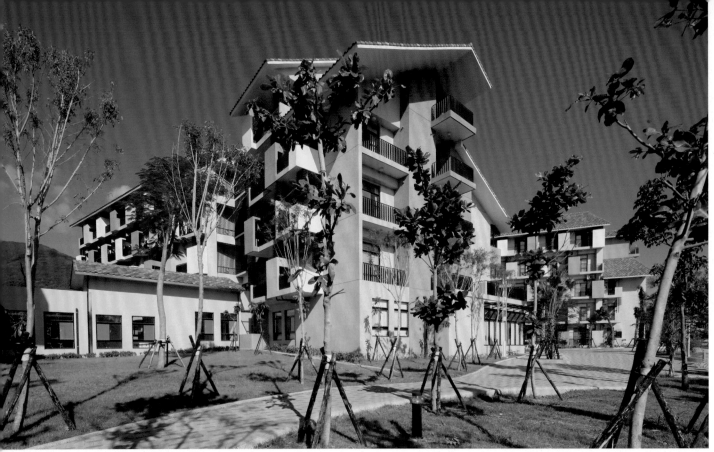

學生宿舍有若渡假村，頗受學生的歡迎

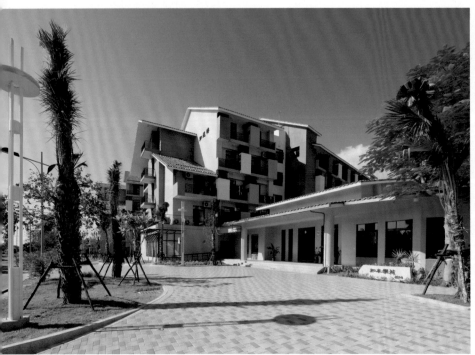

宿舍是大學時代學生的家

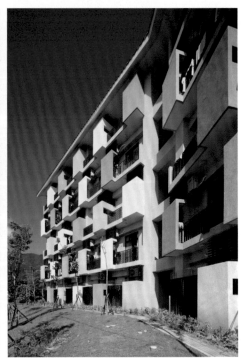

陽台以不同色系洗石子呈現跳躍韻律的美感

看見山色看見海

宿舍的設計主軸應提供一處可看山看海，綠意盎然的讀書及生活環境。

四人一間的單元宿舍共300間，總共要住1200人，這是一個小型社會。避免上千人的學生混成一團，分成三棟南北配置，再以中央通廊貫穿各棟連成一氣，在大廳設置服務人員，以利人力管理的精簡與門禁安全的管控。各棟有獨立電梯、交誼室、廚房與洗衣間，每棟走廊的端點設置眺望平台，提供交流的機會，西端可以看到中央山脈的森林，東端可以看到太平洋的海色。

學苑位在樹林邊，無論晴雨均可看到午後山嵐的變化，山雨欲來風滿樓的壯闊氣勢，或是風和日麗海天一色均盡收眼底。

渡假村般的宿舍

台東的天空特別乾淨，尤其高低起伏的山勢，構成極其美麗的天際線。宿舍建築的外觀以高低不對稱斜屋頂與山勢相呼應，顏色選擇紅棕、金黃混搭的西洋瓦，呈現居家的溫暖色調。屋身以生活陽台為主要設計元素，提供曬衣場所和分離式冷氣機的陽台，既要遮掩雜亂又要使衣服晾曬通風，成為設計重要課題。我們採用了牆板和格柵作為適度的遮擋，並以不同的高低錯置其間，再以不同顏色的洗石和耐候性塗料，形成一種跳躍韻律的美感。當學校開學時，許多家長陪同孩子來到學校報到時，都驚訝這棟宿舍有如渡假村的美妙，也很高興孩子大學時代有個美麗的家！

上／陽台以不同色系洗石子呈現跳躍韻律的
　　美感
中／學生悠閒徜徉校舍間
下／餐飲中心提供便利的生活

遠地監造的考驗

　　台東大學是我們事務所第一次跨過中央山脈到遠地的工作，感謝設計過程中劉啟明、李俊明和吳照男長途跋涉往返討論，尤其劉啟明更成為後來事務所的設計大將，使本所在許多競圖中脫穎而出。施工階段更感謝林坤龍、陳泰龍、許榮信、翁銘宏遠離自己的家，為許多的年輕人營造一個理想的學習環境和大學時代的家而努力，尤其林坤龍經理前後四年的歲月在這片好山好水好無聊的地方度過，大家嘲笑他有如再讀一次大學、再當一次兵。遠地監造對事務所是個人力與設計品質落實的大考驗，所幸同仁們的努力仍達到應有的施工品質與水準，還有台東在地賴平福同仁的支援，讓同事們在假日時可以輪流返鄉。施工過程中又面臨台東有史以來最大的工程量在進行，將近20億的工程同時在施工，以致嚴重缺工現象，幸虧鈺通營造實力堅強，使本案成為唯一如期完工的工程，讓學校鬆了一口氣，學生們能夠在開學前安心地進駐使用。

> 我覺得宿舍很像五星級的套房，設備齊全，陽台很舒適，視野非常遼闊，櫃子很多，空間大，不用太擔心東西沒有地方放，住起來很舒服；其實我對於設計沒有甚麼概念，整體來說簡約的風格和顏色的運用，給人輕鬆沒有壓力的感覺，斜頂屋略有設計感，棟與棟之間一望過去滿有秩序；校園四周群山環抱，宿舍望出去就是山，給人心曠神怡的感覺。
>
> ——談善易（台東大學大一新生）

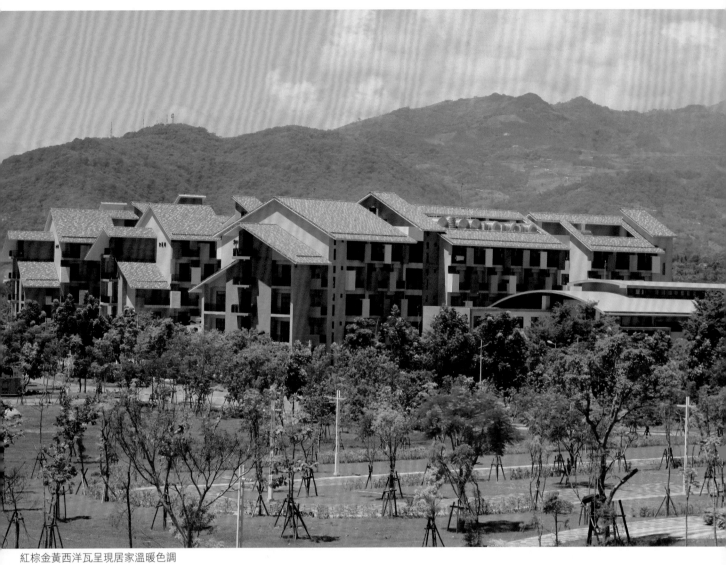

紅棕金黃西洋瓦呈現居家溫暖色調

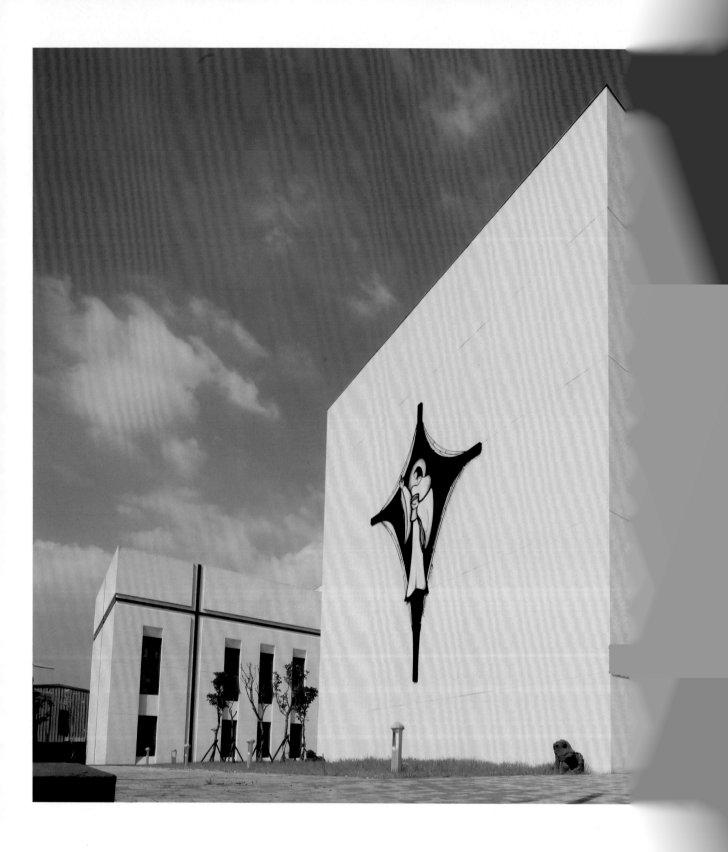

神與人 的 對話
——台灣天主教 總修道院

進到聖堂　兩側各七道光芒透過彩繪玻璃
照進挑高的神聖空間
營造一處充滿神性的靈修場所
聖堂四周以水域襯出空間的神聖性

　　修道院起源於歐洲動盪的黑暗時代，少數堅定獻身宗教的信徒，離開社會到荒涼邊緣地區過著簡樸靜默、隱修苦行僧的生活，修道院遂成了中世紀重要知識的教育機構。有些修道院為躲避宗教迫害而蓋在岩洞中，如土耳其卡帕多其亞洞窟；有些則蓋在巨大的岩石懸崖上，如希臘Meteoron仿若離上帝最近的「天空之城」。記憶最深的應是柯比意的La Tourette修道院，光的神性在此表露無遺。

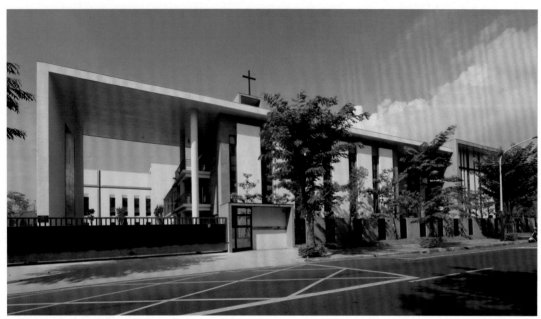

面對繁忙道路，聖堂隱於穿堂後

緣起

　　修道院對我而言，有點陌生又有一些熟悉，最早的經驗來自大學時，偶而會從學校到淡水另一座山頭聖本篤修道院，看到勞動生產的農場和隱士們的修行空間。大體而言，我是一個無神論者，但對各種宗教場所，無論寺院、道觀、教堂、修道院、清真寺均會因好奇而進入，因空間的神聖而雙手合十祈禱。我雖不是教徒，但因設計了台南天主教德光中學體育館，進而獲推薦參與總修院的比圖，並得到設計的機會。謝謝徐岩奇建築師和同事吳照男設計師幫忙參與規畫設計，他們都是虔誠的基督徒，還有院長林吉城神父對修院的投入，都讓我更接近宗教的真義。規畫之初，亦特地參訪賀陳詞設計的台南碧岳修道院，寧靜的迴廊帶有東方寺院的禪思。

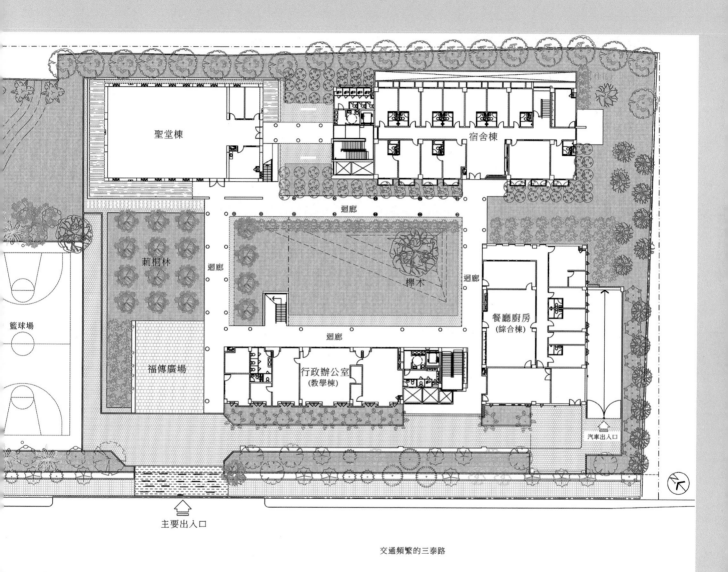

聖堂棟

宿舍棟

迴廊

迴廊

刺桐林

櫸木

迴廊

籃球場

迴廊

餐廳廚房
(綜合棟)

福傳廣場

行政辦公室
(教學棟)

汽車出入口

主要出入口

交通頻繁的三泰路

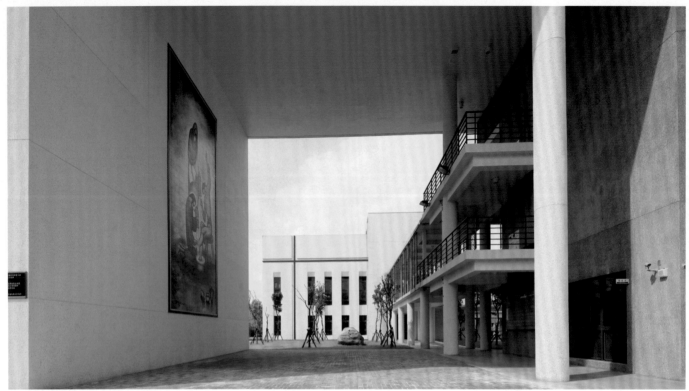

挑高的入口穿堂，可看見莿桐樹後的聖堂

迴字型配置

原台灣天主教總修院位於新莊市與泰山鄉交界之貴子路上，原為靜僻之處，但隨著新莊開發而車水馬龍。因輔大醫院欲擴建，且修道院之房屋老舊及相關靈修空間不足，乃答應與輔大玫瑰學苑交換土地，重新規畫台灣總修院作為修士及神父之培育與修習的場所。

基地方正，西鄰輔大運動場，東臨15M尚未開闢的計畫道路，北接公七公園預定地，南臨交通繁忙的三泰路，故採內斂的迴字型配置方式，以避開交通噪音的干擾。將教學行政樓置於最外側，以利對外接觸並隔絕噪音干擾，與綜合樓、宿舍與聖堂等四棟主要建築圍成寧靜的內庭。從綜合樓走向宿舍的通廊，可遠眺尖凍山及觀音山，宿舍位於內側寧靜區，以一片桂竹與教學區界定，並以玫瑰園作為通達聖堂的前景。將最重要的聖堂配置於穿堂框景處，既可遠離三泰路噪音之干擾，亦作為視覺之焦點。

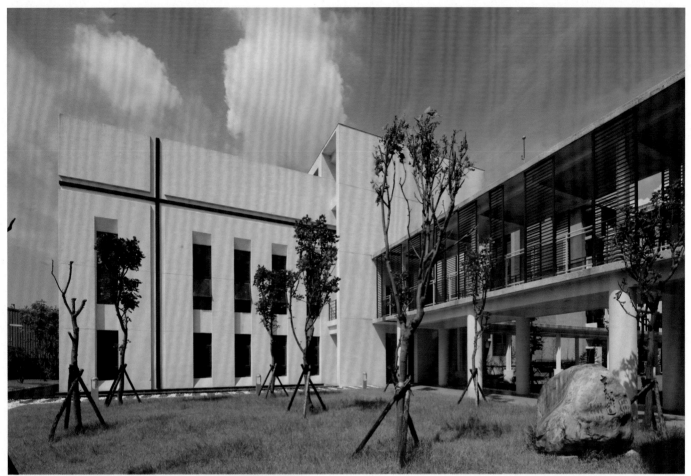

拾階而上，沿著迴廊經過16棵莿桐，來到靈修聖堂

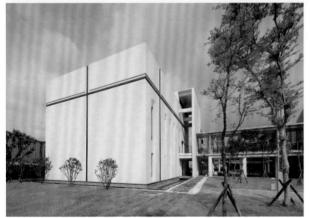

十字架寶匣有若上帝結著彩帶的禮物

靈修聖堂

　　來到總修院，首先映入眼簾的是寬敞挑高的入口大廳，大廳穿堂的背後是一整排台灣原生的風土植栽莿桐林，樹林後方看到結著十字架的寶匣，沿著迴廊經過樹林來到純淨潔白的聖堂。拾階而上或由宿舍迴廊均可進到聖堂，先經受洗池，進到聖堂，兩側各七道光芒透過彩繪玻璃，照進挑高的神聖空間，營造一處充滿神性的靈修場所，聖堂四周以水域襯出空間的神聖性。

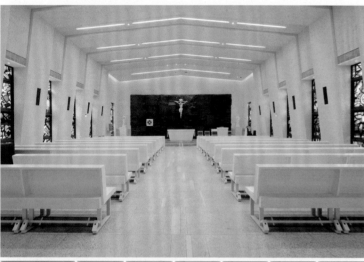

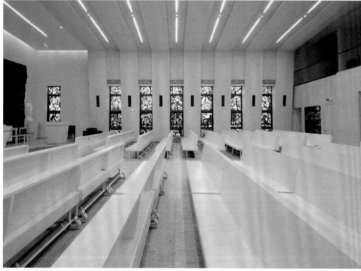

聖堂內兩側各有七道彩繪玻璃的光芒

光影滲透通往聖堂的廊道

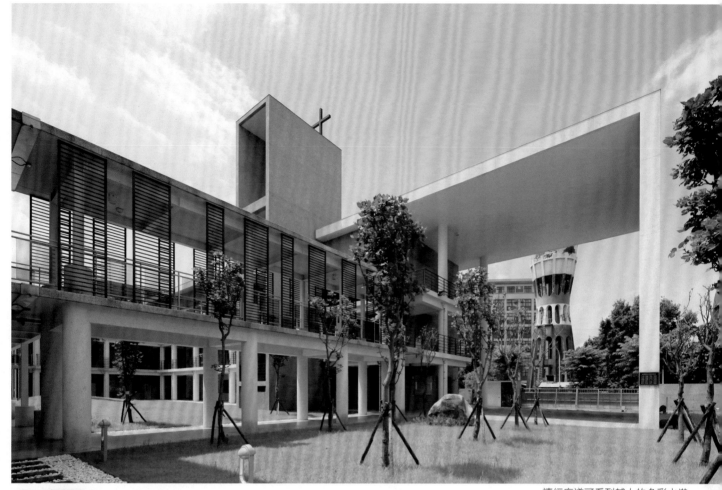

讀經廊道可看到輔大的多彩水塔

通往讀經廊道

讀經廊道與中庭

　　寬敞的入口大廳除了聚焦框景聖堂外，亦是一處福傳文宣的多功能廣場，大廳背景牆面對綠地，成為舉辦大型戶外活動的舞台背景。迴廊（cloister）是修院重要的讀經廊道，修士沿著迴廊環繞中庭，步行讀經參悟聖主的啟示。寧靜中庭為修院主要開放空間，亦為讀經道迴繞的主要場景，因地下室上方植栽不易，以覆土斜坡栽植櫸木為主景樹，成為純淨中庭的視覺焦點。院區整體動線採人車分道系統，在外部就將車輛導至地下停車場，與人行動線完全分開。

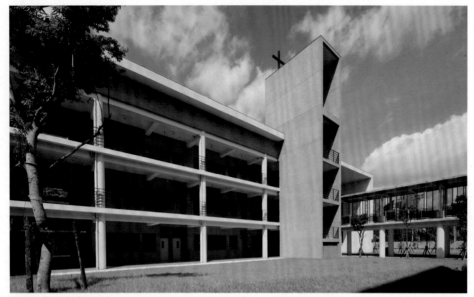

行政教學棟與讀經迴廊

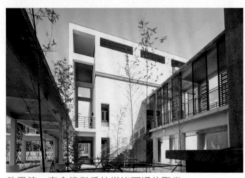

教學棟、宿舍棟與戶外梯皆可通往聖堂

生態院區

　　修士們將一生奉獻給上帝，修院是他們最重要的養成場所，不少修士為來自海外僑民和本土原住民，這裡是他們的生活場景。院區綠地以生活、生產、生態的理念，設計玫瑰園、竹林和農園，聖母園位於小山坡上，經由枕木步道可抵達祈禱。修院內儘量保留綠地，必要之人行步道與廣場鋪設透水磚，以達基地涵養水分的能力，讓大地保有呼吸機會。外部院區採用多層次綠化，以密集混種大小喬木、灌木和誘鳥誘蝶植栽，豐富小生物棲息環境，並有效改善微氣候，提供修士們一個簡樸生活的永續環境。

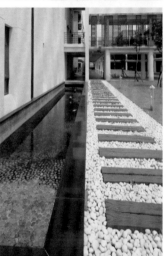

聖堂旁的水域和靈修步道

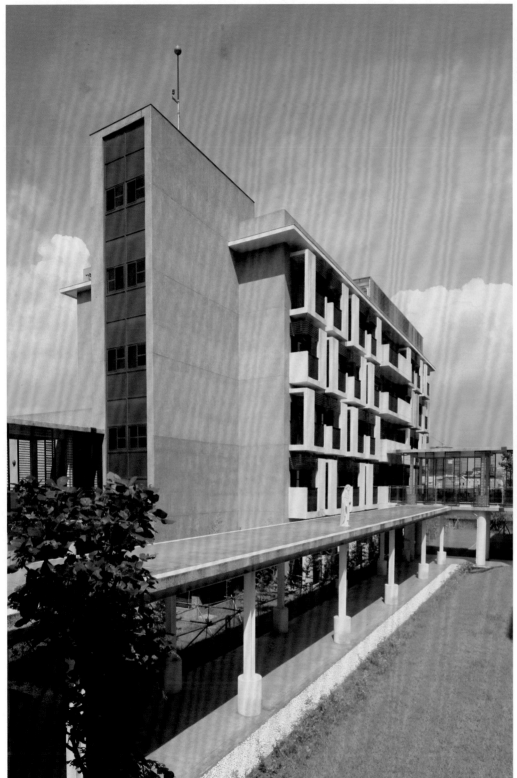

宿舍棟與讀經廊道

每個孩子心中都住著一個小王子

讓我們幫孩子完成夢想

校園仍有許多幽微的角落

有幸因工作接觸到教育界

讓我們媒合更多的善心團體

共同成為孩子的點燈人

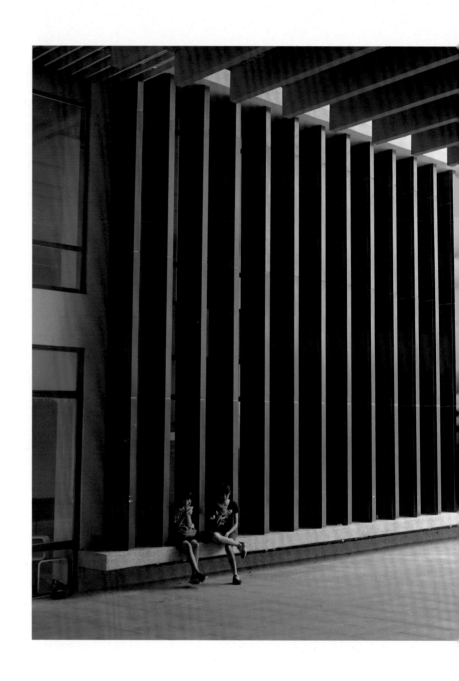

走入校園
幽微_的角落

多年來從事學校設計廣泛接觸到教育界，走過幾百所學校，除了硬體空間的規畫改善以外，也感受到偏鄉與弱勢學生的困境，經常反思我還可以做些什麼？

除了建築師角色外，我也參加一些社會團體，先後擔任過扶輪社社長與緣起文教協會會長，十多年來台南東北扶輪社「鱒魚獎學金」給予無數受挫學生們再站起的獎勵，陪同緣起協會走過屏東瑪家、霧台原鄉的部落，還有台南山區偏鄉學校。

鱒魚獎學金——給受挫孩子的鼓勵

　　人生中誰能沒有挫折沒有犯錯？有些人的信心在青少年學生時代就被擊垮，學校除了給予輔導以外，能否藉由獎勵帶動他們的改變？目前大部分學校都設有許多獎學金，但大都以學業成績、清寒、大孝等項目為獎勵對象，對於一些學習受挫曾犯錯的學生，一輩子可能都沒機會得到任何獎狀或讚美。

　　我太太在國中教書，學生當中有許多來自單親、隔代教養或外籍配偶的子弟。這些教育資源相對弱勢的學生，有些繳不起學雜費、營養午餐費，午餐有可能是孩子一天中唯一溫飽的一餐。更有些學生，因無家長陪著成長，變得脾氣暴躁、容易與人衝突。她提議設立獎學金給這些受挫並改善的孩子，只要一點小小的獎勵，也許可以改變他們的一生。

　　2000年我擔任台南東北扶輪社秘書，向吳平雄社長倡議設立「鱒魚獎學金」，學習鱒魚成長過程中逐漸游向大海，每當生產時又回溯到出生地，取鱒魚這種不畏艱難「逆流而上，追本溯源」的精神。東北扶輪社每年寄申請書給原台南市範圍的所有國中，由導師撰寫學生具體改變的事蹟，經校方推薦給扶輪社審核後頒獎。獎學金已連續舉辦十多年，每年頒發約五十多人，累計獲獎學生近千人。每年四月邀得獎學生、家長與導師到扶輪社，頒發獎狀和獎學金表揚，並邀學生上台與我們分享他的成長經驗。

　　大部分學生不敢上台，上了台也很緊張，我總會陪他們娓娓道來，舉例自己曾犯的錯誤。也請社友上台分享一些年輕時的莽撞，有人談抽菸、打架與違反校規的過去，再舉一些翻轉命運的例子，像呂清海社友從水手當起，莊先溪社友從黑手起家，而今都事業有成又回饋社會。當學生聽了我們這些成人荒唐的往事，也就卸下心防，回首過去的不堪與無奈，常常台上講者哽咽，一旁的父母感動落淚，幾乎每個受獎學生的背後，都是一個故事和一段辛酸史。藉由頒獎表揚，撫慰昔日的傷痕，迎向未來，也感激指導老師扮演點燈人的角色。

　　同學們台上分享的事蹟也常觸動社友們的年輕歲月往事，讓我們反思與知足，有幸可回饋社會，是一件喜悅又感恩的福報。

表揚逆境中成長的國中生

安平國中校長分享學生成長往事，體貼的孩子幫母親拭淚

扶輪社友列隊歡迎受獎學生師長

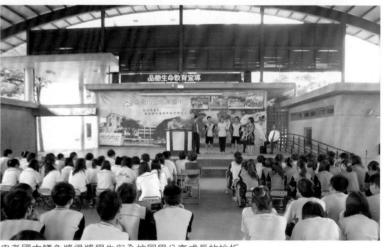

忠孝國中鱒魚獎得獎學生與全校同學分享成長的挫折

　　有一年，忠孝國中李月華校長邀請我們到校頒獎，在風雨球場面對一千多名學生，頒獎表揚並簡介鱒魚獎學金意義，並請得獎人上台分享。其中，一個得獎學生勇敢地揭露他不堪的往事，他來自單親外配家庭，與媽媽同住，因沒錢買腳踏車，順手牽了他人自行車，被送進派出所。往事一幕幕回到眼前……，當他鼓起勇氣娓娓道來並告別往事，許諾將努力向上，也感謝導師的關懷與開導。這一席內心告白感動了許多人，同學們看到了活生生的真實案例就在眼前，確實體驗到人世間的橫逆，並感受到自己完整家庭的幸福，這席話比師長諄諄教誨好了許多倍，讓同儕間的影響力，發揮更大效應。

　　只要能防止一個國中生的偏差行為，就替社會拆解一個未來潛藏的危機，這是一件

原住民優秀學生上台表演　　　　　與受獎學生共同分享成長經驗　　　　緣起協會會員參加瑪家鄉豐年祭

屏東原住民優秀人才表揚　　　　　前排左四為積極推動原鄉希望工程的梁明輝鄉長

相當有意義的希望工程。只花扶輪社一點點的心力與財力，卻可能帶來無窮的效應，期待這類獎項能如漣漪般，一直擴散下去。

原鄉部落孩子的才藝

　　每次來到屏東原住民部落，看到北大武山靜靜地座落在大地，大環境沉靜優美，房舍也很漂亮，孩子的笑聲很燦爛，但美麗的部落中透露一些晦澀的困境。好茶村的魯凱族，世居於大武山的舊好茶，有山有水環境優美又稱「雲豹的故鄉」。但部落位於陡峭懸崖旁，1980年經省政府評估，將整個部落遷至霧台新好茶，不料仍敵不過莫拉克風災的土石流威脅，新好茶再度遷村。八八水災給原鄉部落帶來重大創擊後，政府與世界展望會在瑪家農場，協助三地門鄉大社村、瑪家鄉瑪家村及霧台鄉好茶村三村的居民重建家園，並委由謝英俊建築師設計了美輪美奐的木構造永久屋，命名為「禮納里」部落。

　　張榮發基金會也在這裡建造長榮百合國小，這是一所公營的原住民實驗學校，陳世聰校長陪同走訪部落，有如傳教士般地與居民互動熱烈，他是一位令人尊敬的教育家，

豐年祭進場活動

與長榮百合國小校長陳世聰合影

緣起協會發起人呂清海（左二），於兒童圖書館前合影

緣起協會賴進成、陳仙龍、侯慶輝、王伯豐等歷屆會長與受獎人合影

參加瑪家鄉豐年祭觀賞原住民青年表演

深知原民教育的背後須了解其家庭的結構。

陪同我走訪更多部落的是原住民文教協會前會長梁明輝，也是現任瑪家鄉鄉長。他因長期投入原鄉子弟的希望工程，2014年底被族人推出當選瑪家鄉長。

「原住民文教協會」設在長治鄉的霧台大愛村，走訪部落的途中梁鄉長告訴我，這些新房子雖然很漂亮也住得舒服，但居民卻很想回到原鄉，原鄉雖然危險，可能又遭逢土石流，但有熟悉的土地可耕種。新的聚落雖然蓋得很好，但居民只能到漢人部落打零工勉強維持生計。這些年來，許多中老年人因為鬱鬱寡歡凋零了，因為沒有土地耕作的族人，有如失根的民族！

原鄉除了土石流的威脅，許多孩子來自不完整家庭，隔代教養比例偏高，放學後的兒童無人教導功課，原民協會自力募款在霧台大愛村興建兒童圖書館，請老師給孩子課後輔導，讓放學後的學生一個安定的學習場所，協會不斷地結合社會各界資源，搭建希望的橋樑，讓原鄉孩子們走向更好的未來。

「緣起文教協會」成立於2005年，起因扶輪社友呂清海從報上看到一篇投書，作者就是梁明輝，呼籲社會幫助原住民學生的

營養午餐費。他乃結合一群社友與熱心公益的朋友，成立「緣起文教協會」，以幫助原住民與台南地區家庭經濟弱勢的學生為主。協會這些年來，提供弱勢生營養午餐、課後輔導、註冊學雜費與文具費，並捐助學校舉辦「暑假青少年育樂營」、「探索生命體驗營」等公益活動。

在我們的社會中，原住民在音樂、運動、藝術表演等方面有許多傑出表現，像楊傳廣、李泰祥、張惠妹、曹錦輝、陳致遠等皆是原民學生學習的標竿。許多學生在這些才藝都有優異表現，希望有朝一日也能揚名立萬。但是在學習成長過程中，常因經濟因素中斷孩子逐夢計畫。於是，「緣起」與原民協會共同合作設立「原住民優秀人才獎助學金」，分音樂、舞蹈、運動、學業與傳統文化，由表現優異的學生向原民協會提出申請，再由緣起協會複審，提供優渥獎學金支持這些學生勇於逐夢，追求他們特殊的才能與卓越的表現。

弱勢學生的關懷

多年來緣起協會投入偏鄉學校的關懷，提供關廟新光、保東、新化口埤、玉井層林等校「課後輔導」的支持；東北扶輪社也在山區的東山聖賢、關廟新光、保東、新化口埤和海邊的七股篤加等國小推動「希望閱讀計畫」，培養孩子喜愛閱讀的習慣。這些學校的共同特點是學生總數不超過百人，而且多是隔代教養、單親、低收入及外配孩子。

2012年在台南發生震驚各界的方小弟命案，我一直在想有什麼方法？使不完整家庭的學生，放學後有人陪伴給予課後輔導，假日也有課外學習活動來滿足這些高關懷學生。

在前億載國小吳文賢校長的陪同下拜訪了日新國小，學校位於靠近安平工業區的鹽埕舊社區，勞工階層居多，學校有1/3為單親、隔代教養的弱勢學生，全校七百多人就有二百多人繳不起營養午餐費。王海秀是個非常熱心教育的校長，希望孩子不只快樂學習，也要有目標且有效地圓自己的夢。經緣起協會拜訪討論後，共同研議出「高關懷學

日新國小圓夢計畫

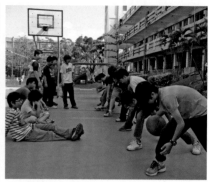

日新國小假日籃球營

希望閱讀計畫

課後才藝輔導

聖賢國小希望閱讀計畫

生圓夢計畫」，每個週末開兩個班，由學校外聘合格教練來教孩子籃球與國樂，並培養學生的閱讀興趣與習慣，每週由學校一名老師輪流值勤，以了解孩子實際學習情況。

對活動有興趣的學生均可報名，並由緣起協會提供經費補助高關懷學生，一般生照常收費，高關懷學生經導師提報得免費上課。其實，日新國小有強大的家長會，後來家長會覺得這活動很有意義，繼續擴大辦理，真正達到拋磚引玉的效果。每個週末，

看到三、四十個學生在日新的校園裡，有老師陪著閱讀、學習國樂和打籃球，在大人的陪伴下將這群學生hold住，讓學生安全快樂地學習。

希望這類計畫將來可以推廣到更多的學校，尤其在城鄉交界的衛星市鎮，龍蛇混雜的地區，需要更多人投入這個區塊，教育孩子同時也防患未然，這是一件值得投入的教育希望工程。

永仁女籃的圓夢

我們的社會向來重視學業成績，較不重視運動表現優異的孩子。然而仍有不少學校投入體育班的經營，卻又太重視運動的訓練，而忽視了一般的課業，以致影響了這群孩子的未來發展。

台南永仁高中女籃隊自2002年成軍以來已奪下全國中學籃球賽八座國女組冠軍。高中女籃2011年成軍，隔年擊敗七連霸的淡水工商，拿下冠軍，令外界嘖嘖稱奇。 2013年更以預賽到決賽全勝的紀錄，拿下冠軍二連霸的輝煌戰績。

這所學校並沒有體育班的編制，因此少了正規體育課程的訓練，卻能奪得優異的戰績。球員們不只是上了國立大學的體育科系，也有不少上了頂尖大學的一般科系，這些奇蹟都令人感到不可思議。

我因緣際會設計了這所學校的工程，從王宏寶校長口中得知這支異軍突起的隊伍，要歸功於時超傑教練與劉娉娉師母的率領，先生負責球隊的訓練，太太提供球員生活的照顧與心理輔導。這一對夫妻將子女留在加拿大由祖父母照顧，來到台南一所差點廢校的永仁國中任教，同樣叫人好奇。

原永仁國中是一所位於之前台南縣市交界的眷村學校，當時全校班級數才9班，幾乎快要廢校。後來實施都市更新，合併永仁國中和復興國小的校地，改制為招收國、高中部的完全中學。為了替這一所中學注入新的活力，縣政府由體育界推薦時超傑教練，學校提供球員宿舍，這才讓永仁女籃在此發芽茁壯。

球員來自台灣各地，集中住校，時教練夫妻以校為家，將學生當成自己的孩子。從團隊生活裡要求學生包容別人、配合別人、向別人學習，也照顧別人的利他精神。學校沒有體育班，球員都是下午放學後才能練球，生活比一般生緊湊，只有寒暑假才能密集地訓練。球隊平日作息都很正常，考試前也照常訓練，縱使下午有比賽，上午仍然照常上課。

在他的要求下，球員首要身分仍是學生，利用打球這個階段替自己加分，給自己更多的參賽機會，將來進好球隊或大學，每個學生為自己的生涯做好準備與規

永仁女籃球賽場上激烈的競爭　　　　飛揚高超的球藝　　　　　　　獲勝時的喜悅

時超傑教練夫婦與獲勝團隊合影　　　　流汗耕耘將歡喜收割

畫。球員也必須像其他學生參加一般的文藝、話劇等社團，每個球員要多元發展，他期待這群學生在學校不是明星，而是積極學習的標竿。

　　永仁女籃是台南的運動品牌，能在南部社會資源較缺乏情況下，於全國體壇中有一席之地，著實不易。緣起文教協會有感於運動人才培育之重要，長期贊助球員獎助學金，提供球具、裝備、營養費及球隊參加對外比賽的住宿、交通補助經費；更希望喚起台南的在地企業，能協助這些球員在穩定的環境中學習，幫助這群孩子向前邁進追求籃球夢。

愛文山的赫普學堂

　　每個人都有原鄉，當故鄉逐漸凋零，年邁雙親無法耕作，面對即將荒蕪的田園，年輕的遊子將作何選擇？

　　玉井的山區家家戶戶都種芒果，一個在這裡長大的孩子賴永坤，從小就常跟著父母上山耕種，台大商學系畢業後，在台北工

緣起協會拜訪愛文山協會，左一為賴永坤理事長

望明里每周三的社區共炊共餐

社區耆老共同修築社區廚房

賴永坤理事長向層林國小學生解說地方農業生態

赫普學堂課後才藝輔導

層林國小簡陋的圖書室位於鐵皮屋二樓左側

作。面對父母年歲已高，最終，決定帶著太太回到故鄉陪伴父母，從事芒果的種植與成品加工製造；並且成立「愛文山人文產業發展協會」，以創意角度協助家鄉發展地方農產品的特色。

層林國小位於玉井的山區中，境內多屬丘陵地形，全校僅六班54人，居民大都以務農及打零工維生，隔代教養、單親、低收入及外配學生數占全校學生總數的65%左右。學生家長以山區種果樹務農為主，因散落在廣大的山區，學生放學後要走很遠的路才回到家。學校的硬體建設也相當不足，只有老舊的普通教室，幾乎沒有專科教室，每間教室油漆斑剝，裂痕處處可見。校長和所有教師擠在同一間辦公室，沒有會客、會議室，圖書室竟是位於廁所上方搭建的鐵皮屋，校園窘境可見。

政府未能照顧偏鄉，但地方卻不能放棄自己的家鄉。賴永坤與層林國小周志和校長，決定合作開辦「赫普（Hope）學堂」取其希望教育之意，提供弱勢學子免費課後照顧，讓孩子學英文、寫書法及學樂器，還有

志工阿嬤供應點心，讓外籍媽媽沒有後顧之憂，安心與丈夫在山上工作。他們期待玉井的孩子，在社區愛的澆灌下，都能有良好的學習環境與發展，將來有機會也可以回到故鄉貢獻心力。

我擔任緣起協會會長時，會員好友游仁謙提到他同學賴永坤的故事，剛成立不久的赫普學堂正面臨經營困境。我和協會人員到社區和學校走訪，了解赫普學堂的運轉狀況，發現他還在望明社區買下一間舊米倉，特地請社區耆老一起修築改造成社區廚房，並搭建一間茅屋休憩亭，讓地方民眾在此談天說地。每隔週三的中午，他出資邀社區民眾共炊共餐，重現早年農村裡大家吃「割稻仔飯」的回憶。社區的中老年人同聚一堂，有說有笑地共享豐盛午餐，看到八、九十歲老奶奶稱讚阿坤的畫面，令人動容。每個月兩次的聚餐，使每位老人家願意走出家門和大家歡聚，這一天成了村民們的期待與許多生活樂趣的來源。

我來自鄉下，了解到許多老人孤獨無依，因而孤僻。在這兒看到賴永坤的努力，給社區帶來溫暖的春天，給老人帶來溫暖。

我感嘆：「許多人做不到的夢想，赫普學堂辦到了。」

學堂開辦已四年，提供免費課輔，前兩年有移民署對外配的補助計畫，但後續經費沒著落，多由賴永坤籌措，緣起協會的捐款希望盡一點心力，協助赫普學堂能持續走下去。

偏鄉的空中英語教育

英語是世界共通的語言，大部分的家長為提升孩子未來的競爭力，很早就安排外語的學程，都市中有許多美語補習班，學校也都有美語課程。但，偏遠地區的小孩往哪裡去學呢？

英語學習資源在城鄉之間有很大的差距，在台南後壁的鄉間，除了有崑濱伯的無米樂與菁寮教堂外，還有一群為孩子的教育而努力奔走的教育夥伴。

早期我設計億載國小時認識教育局吳建邦科長，後來他為陪伴年邁雙親轉調新營服務，並當了後壁區新東國小的校長。當我接任緣起會長時，得知當地小孩因英語教育

吳建邦校長代表與彭蒙惠簽約

紅杉木聯盟師生家長拜會空中英語教室

空中英文雙語品格營活動

外籍老師與學生親切互動

資源的缺乏，學生很早就放棄英語的學習。吳校長和柳營國小張菁峯校長正構想一個計畫，結合後壁區新東、後壁及柳營區果毅、柳營、太康、新山國小等六所國小，成立英語學習「紅杉木聯盟」互相提攜，希望與空中英語教室結盟，正當為募款而傷腦筋。我請聯盟的校長們來緣起協會說明整個計畫，得到理監事會的支持，點燈為小校的學習英語盡一份心力。

2015年初代表緣起協會，陪同紅杉木學校聯盟的師生家長將近40人，到台北空中英語教室，參觀廣播錄影製作，接觸到這些電視機幕後的實景，學生們都很興奮。個人代表緣起協會與集團創辦人彭蒙惠女士結盟簽約，引進大家說英語 Webenglish提供後壁、柳營地區的小孩免費上網口語學習。

為了突破傳統教學框架，除了校內及線上教學外，聯盟更利用暑假在後壁高中舉辦「空英雙語品格營」，採用行動學習使學生與外籍的老師實際接觸，四天的課程中包含

夏日午夜愛斯基摩人村莊仍依稀可見

音樂、戲劇、數位英語和生活禮儀，同時提升學生的品格與英語學習的樂趣。360個名額很快就額滿，可見家長們相當期待聯盟的學習計畫。另從後壁高中及南光中學甄選72名青年志工參加，這群高中生要學會帶領小小孩，以及協助英語教學，都是難得的經驗。最後一天活動晚會，邀請家長們一同參加，在歡樂聲中見證孩子們在英語互動與品格教育都有豐厚的成長。

年底紅杉木聯盟來訪並告知，協會最先拋磚引玉捐助，提供偏鄉小孩線上學習的契機，引發後續的數倍式效應。地方有感於學習的成果，旅北同鄉會、柳營科技園區與在地企業榮剛科技集團，共同捐資關心英語教育，給當地學生提供更好的英語學習環境。希望這一為期十年的英語長期計畫，培育後壁、柳營地區的學生，善用英文翻轉個人命運，掌握未來競爭力。

愛斯基摩人的學校

我走過台灣數百所學校，無論山區或海濱，每到一個地方我都喜歡看看校園，愈偏遠的地方愈能了解學校所扮演的角色，它是孩子的教育場所、遊樂園和在地居民的文化中心。

當我有機會進入北極圈，來到愛斯基摩人的村落，更不會放棄探訪當地小學的機

格陵蘭的夏日仍冰天雪地

會。尤其我一直無法理解「地球屋頂」的「夏日永晝」與「冬季永夜」，人們要如何生活？尤其小孩如何受教育？

2013年到北歐旅行，從哥本哈根搭機到冰島，再從雷克雅未克轉機到格陵蘭的小島。島上居民為愛斯基摩人，過著狩獵捕魚的日子。抵達後先搭乘一段破冰船，欣賞北冰洋的冰山風光，回程吃完晚餐已經八點，飯後大家一起走向數公里外愛斯基摩人的村莊。

雖然已經是七月天，大地仍舊覆蓋大片雪白，走在山區小徑，沿途風光透露著極地的蒼勁。抵達村莊已經晚間十點，景物卻依然清晰可見，夕陽餘暉照耀海上冰山，冷冽湛藍的海洋中烘托出晚霞的溫度。

村莊邊就是碼頭，一群漁夫剛捕魚回來，將捕獲的大魚切成數段放在碼頭海水中，冰冷的海水就像大冰箱可以冷藏所有食物。這麼晚了，另一群小孩卻還在碼頭邊嬉戲，我們與他們以簡單英文交談，孩子們純真無邪，沒有一般剛開放觀光區孩子的世故要求討賞，合照後請他們吃糖果，孩子們高興地拿著跑到村子的屋頂上去玩，猶如屋上提琴手的精靈嬉遊。

走在村莊純樸的街道上，細細品味大自然的奧妙，這時有一位當地青年帶著酒氣走過來伸手要錢，令我們有些訝異，只好微笑地婉拒而漫步離開。後來同行的朋友們看看時間已晚上十點多了，三三兩兩結伴散步往旅館方向回去。我捨不得這難得的景緻，邀兩位朋友同行，再往村莊內走，體驗這裡的生活步調。過不了多久，那位喝酒青年跟上來，我們本著防備的心，沒想到他是來為剛才的行為道歉，原來酒意清醒後讓他意識到剛剛魯莽的舉動，有失這民族的純真印象。然而這份真摯的道歉，更贏得我們對原住民的尊敬，這裡的人民除了純真以外，還有勇敢地面對一切大自然的挑戰。

午夜時分，靜靜地欣賞這片大地的寧靜，原來夏日傍晚，由灰藍色的天空到暗藍天色可以長達四、五個小時，天未完全漆黑就又開始魚肚白。猶如台灣夏日傍晚一小時

丹麥幫愛斯基摩人蓋的學校和教室　　　　　　　　　北極小孩燦爛的笑容

碼頭的海域成了民眾的大冰箱　　　　　夏日午夜時分孩子仍在戶外遊戲

的天色變化，在極地的傍晚竟然可以長達整個晚上，黎明亦長達四、五小時。極地夏日夜晚的氣溫與氣氛都棒極了，居民只要拉上窗簾來控制白天與黑暗，過著日夜正常的作息。到了冬季白天亦非全然漆黑一片，只是終日看不到太陽真實面貌，但天空太陽餘暉仍有數小時，供人們生活作息的依據。

　　隔天早上，我又去了一趟村莊，看看唯一的商店和小學。商店從食品到衣物，樣式雖少但日用品都齊全。學校的室內裝修相當活潑精緻，人口只有30萬的格陵蘭雖然已從丹麥獨立，但丹麥政府仍提供大部分的教育資源，全校學生雖然只有幾十個，但從師資、教室、餐廚、設備到所有教具，樣樣不馬虎不寒酸，完全呈現出先進國家的校園規格。

　　看著極地孩子的校舍，真是應驗出「再窮都不能窮孩子」這句古老諺語！教育是改變孩子命運的唯一機會，從這次造訪看出這是一個有愛心的地方，難怪可以教育出這些純真善良的孩子。

緬懷至親‧真心傳愛——母校海埔的榮光 　高雄市湖內區海埔國小校長　陳麗玉

久仰劉木賢建築師之名，早在我到海埔國小之前。當時，一所新籌設的蔡文國小名聞遐邇：典雅明亮的外觀，舒適豐富的空間，每一個角落都充滿了巧思，每一個場景都有著故事。令人不禁好奇：是怎樣的建築師，讓向來僵化的國小校園，可以這麼有童趣、這麼有質感、這麼有溫度？

來到海埔國小任職之後，才知他是海埔國小校友，於父親往生後在母校與父親的母校湖內文賢國小，均設立「劉德福紀念獎學金」以幫助單親、外配、隔代教養的孩子。海埔地區是個純樸的農村，有許多這樣的孩子。

有一天，劉建築師來訪，談起兒時在校的點點滴滴，憶起許多童年趣事；後來陪伴年邁的母親，黃昏時散步在校園牛車旁的往事。他談到母親最近往生了，希望恩懷慈母平生關懷清寒弱勢的精神，在母校設立「劉黃桂英助學金」幫助家境清寒的學弟妹，讓這些高關懷學生能不畏困境、努力向上。原感念父親畢生重視孩子學習之德澤，改設立「劉德福獎學金」獎勵學業成績優異的學弟妹，精益求精、認真向學。

海埔國小創校62年來，作育英才無數，「愛、學習、生命力」是學校的教育目標與願景，企盼學生在愛中學習，讓學習與愛得以生生不息。讀聖賢書，所學何事？

劉建築師慎終追遠、飲水思源的胸懷，充份展現在他所規畫設計的作品中，讓學校建築的教室不只是量體，一磚一瓦皆有愛與生命力；校園空間不只是一塊空地，一景一物儘留故事與記憶。終於知道，為什麼他孕育的校園環境總是能夠那麼有童趣、那麼有質感、那麼有溫度！

德蕾莎修女說過：「在別人的需要上，看見自己的責任」，劉建築師謙沖為懷、不忘根本，願將緬懷至親、真心傳愛的善念，化為行動。此舉，是海埔學子最佳楷模與表率，不僅是海埔國小的傑出校友，更是母校引以為傲的榮光！

綠建築示範基地　台南市億載國小創校校長　吳文賢

2000年我還在台南市勝利國小擔任校長時，被指派兼任億載國小籌備處主任，這是一所備受矚目的新設立開放教育小學，也是政府實施採購法後，台南市教育單位第一個重大工程評選，共有12家建築師來投標，自然有許多傳統勢力的關心，但在多位專家學者公平公正評選下，選出了劉木賢建築師團隊的新校園設計。

劉建築師提出了結合傳統聚落與生態小學的理念，以當時仍相當先進的綠建築與開放教育設計想法，打動了評選委員獲得設計權。當時正逢921地震後新政府努力推動「新校園運動」，我們與建築師一起到宜蘭吸取「校園整體規畫」的概念，並受教育部邀請一起到宜蘭、台中、雲林、高雄等地，分享「綠色校園」設計概念。

2003年億載國小校舍落成使用後，榮獲內政部推薦成為全台第一所「綠建築學校示範基地」。在我任內就有二百多個教育和社會團體到校參訪，大家非常讚賞生態池與校園多層次綠化，還有明管設計與雨水回收。學校每年暑假只要一場颱風雨，筏基收集的雨水就可供整校的噴灌使用，參訪者也將這些永續校園的經驗落實到各校。

教育部也推薦美國、日本、馬來西亞的媒體與專家到校來採訪報導，一位專門研究全球雨水回收的韓國教授，告訴我這是他看過當時回收規模最大的學校。中國汶川大地震後，由政府學者專家組團來台到校進行參訪交流，會中建築師也提出許多寶貴意見，供大陸作為制定校園興建的法令與參考。

開放教育是這所學校一大特色，每四班為一個班群提供學生更多的交流，各班難免都有一些特殊學生如個性內斂、輕微自閉症、亞斯柏格症的孩子，不再因班級內人際關係困難，而孤單地學習，從大班群中可找到自己的朋友。一些藝文、數理、科學、運動等專長的學生也會形成次級團體，個人與團體的交互作用均是群育教學的重要課程。資深教師提供經驗傳承，新進教師分享最新專業領域的知識，彼此間的交流也提升了教師的專業能力。

這所72班的大型學校，在劉建築師的傑出設計下，學校提供相當多元的學習空間與豐富的生態，完工後不久就吸引喜鵲來此築巢，許多生物的進駐給學生帶來知識與情境的體驗。我亦因帶領這所生態小學而榮獲師鐸獎的肯定，主任們也都由此得到寶貴的經驗，紛紛應用於後來服務的學校，如林勇成主任到虎山國小擔任校長，將這些理念運用在學校環境教育，因而成為一所知名的森林小學。這些都要感謝劉建築師提供一個「綠色校園」的成功經驗，讓大家在這裡互相討論與學習，猶如大地埋下了種子和基因，不論學生、師長和社區民眾都會從中學習到永續環保的可貴，努力播種一定會看到開花結果。

結合人文與藝術的幸福小學 高雄市紅毛港小學創校校長　張宏仁

教育乃「十年樹木，百年樹人」之大業，而校舍建築的規畫、設計、監造品質的良窳，攸關了半個世紀莘莘學子的學習。學生可從校舍環境中的潛移默化，陶冶性情，變化氣質，即所謂的境教，可見校園環境的重要性。

紅毛港小學很慶幸在創校時，徵選到具有教育專業背景又有人文素養的劉木賢建築師來進行規畫設計。從2007年興建迄今整整十年了，豐富的教育內涵，流暢的空間設計與永續校園的規畫，堪稱為許多校舍建築的典範。

猶記得當時的劉建築師為了解在地的歷史文化與風俗民情，實際走訪踏查並訪問當地耆老不下數十次，並具體反映於校園設計中。將在地老屋拆除後廢棄的咾咕石，搬運至校園作為矮牆基座；校園中小朋友最愛玩追逐遊戲的扇形廣場，即取「海汕」之意；以船為造型的視聽中心，奇特的建築成為視覺焦點；在地的窄街巷弄意象，重現於棟與棟之間的連接走廊；圍繞於圖書館、生態池周邊與門口等候亭的錨釘座椅，也融入了港口碼頭意象；以清水磚元素鋪設的階梯廣場與走廊間的座台設計，彷彿當年爺爺說故事給孫子聽的動人畫面……校園諸多細膩的巧思設計，令人讚嘆劉建築師團隊規畫之用心。

就教育的實用性能而言，教室大面積採光又通風的節能設計，善用窗台下設置鞋櫃座椅，教室內圖書角、洗手台等人性化設計，讓教室有如「家」的溫馨感覺。尤其綜合體育館功能齊全，包括室內溫水游泳池、三溫暖、健身房、舞蹈教室、懸臂式升降籃球架及八米高的攀岩場……等，給師生及社區一個最佳的室內運動空間，使紅毛港小學真正成為麻雀雖小、五臟俱全的幸福小學。

在原紅毛港的海汕國小，遷村前兩年，教育局為推廣海洋運動補助學校七艘帆船。帆船成了校本課程，每個孩子必須學會操帆，在畢業前夕駕帆船到紅毛港水域從校長手中領取畢業證書，這是一項創舉也是艱鉅的挑戰，但每個孩子都辦到了。遷村後不靠海，轉型為讓每個孩子都學會游泳，因此規畫校舍藍圖時，堅持要設立室內溫水游泳池。十年來高雄市一所所新學校成立，紅毛港是唯一擁有室內溫水游泳池的學校，學生個個會游泳，畢業前都通過游泳檢定，也成立游泳校隊，對外比賽表現亮眼，這項紀錄至今仍令人引以為傲。

圍繞著圖書館的生態池是小朋友下課最愛，在彎曲的廊道捉迷藏，趴在清澈池邊俯視悠游水中魚兒，用捏碎的饅頭屑丟入池中，此起彼落的溪哥魚躍出水面覓食！以黏土層為池底，咾咕石堆砌而成的生態池，造就了豐富的生物多樣性，其中

台灣原生種的溪哥魚繁殖得最好，是老師們到屏東來義山區，溪流枯水期時帶回來放養於生態池。

紅毛港有片大草原，因與明義國中分校的運動場為鄰，兩校共用，因此保留了大片草原讓孩子們可以享受奔跑、或滾或臥，徜徉其中。尤其，每逢傍晚時分，就可看到一群穿著足球服裝的孩子們在教練指導下踢得起勁！記得當年剛創校時，學生人數不過百人，有幾位熱心的家長來找我，提出要為學校組一支足球隊的構想，我被這一群家長的熱情所感動了⋯⋯於是以課後社團方式在大草原上練足球，遇有比賽一定把握機會參加，不管到哪裡參賽，都可以見到這一群瘋足球的家長們到場為孩子加油。這群小將今年剛榮獲全市國小運動會足球冠軍，對一個百多人的小校，真是不簡單的榮耀。

雖然個人已調離該校多年，每次校慶受邀回去參加，漫步校園中仍不時沉浸於那些年在紅毛港的歡樂時光。前陣子，有位同事傳給我幾張校園照片，並分享下課校園漫步時的心得，他覺得仿若置身歐洲小鎮。

個人有幸在教育生涯中參與遷校規畫，將心中教育理想付諸實現，感謝老天讓我遇到同樣堅持教育理念的建築師及其團隊，不僅深富人文色彩的校園設計，還有監造上嚴格把關，確保工程品質，尤以長期駐守工地的林坤龍主任是幕後功臣，在此一併由衷感謝！

探索・體驗──學習新驚艷 台南市新南國小教師　陳惠娟

芬蘭ARKKI兒童建築學苑提出：「學習在玩耍中發生」、「孩子在建造的三度空間中觀察、試驗，享受學習的經驗是重要的」。五年前因緣際會調至新南國小服務，很難想像校園為了因應「運河星鑽計畫」，三年後要遷移到仍是一片停車場的新校區，心中閃過約克米勒「挖土機年年響～～鄉村變了」的七張圖畫繪本；城市發展帶動環境景觀改變是必然，但遷校大事中，我們可以鋪陳怎樣的課程，讓孩子們有更多的感受與學習？

印象中建築師多是理性講求效率的，按圖施作是最高指導原則；第一次跟劉木賢建築師提及新南國小想為國小學童規畫小小建築師創作營，希望開發孩子對建築的認識、想像與創作；劉建築師立即允諾幫孩子們上一堂新校園綠建築，從幼兒園到國小六年級的親子營隊，建築師放慢語調、拉低視角，輔以新校園3D動畫，用孩子們能懂的話語，深入淺出的講解，傳達的不是硬梆梆的建築理論，而是建築與人深層的互動，風生水起、蘊藏建築智慧，二天緊湊的營隊活動中，從五感開發、世界建築特色、花椰菜樹屋、印地安帳篷、綠建築校園到夢想學園，孩子們玩出無窮的創意與想像，更將綠建築概念巧妙融入夢想學園，空間規畫與創意令人驚艷！環境友善建築的種子在孩子心中悄悄萌芽！

規畫一座實用的校園建築是每個建築師的基本要求，但若能延續環境情感，融入歷史記憶，帶起使用者的熱情參與，就可見建築師的功力與用心！新南新校園中，劉建築師除了遷移舊校區的老樹，亦將孩子們的最愛──動物王國及舊校園宮廷建築的回憶──石獅子，巧妙置放在新校園中，每一扇門的玻璃窗語都是師生們的徵選佳句，藍海廣場旁的馬賽克藝術船，大家親手拼貼新南一甲子的風華。

轉眼間，新校園已邁入第三年，新植的阿勃勒垂吊著一串串風鈴，舊校區遷移的鳳凰木也悄然綻開、撒落一地的艷紅。鑽石級的綠校園是一本蘊藏豐富學習資源的書，身在其中的師生透過教學、展現創意，讓完善的硬體擁有更豐富的生命力：誠品化的圖書館在高年級學生的巧手布置下，萬聖節化身為神祕城堡，週週上演巫婆饗宴故事秀；八月迎新更成為夢幻城堡，滿滿的氣球飄放，襯著悅耳的朗讀聲，翱翔在閱讀的國度裡。藍海廣場不僅是戶外集會場所、學生藝術展演空間，夜晚時空間活化，辦過家長會授證餐會、母親節感恩餐會及露天電影院，溫馨又熱鬧！校園二處的小山坡與三座錯落的小山洞，平日孩子們奔跑、躲貓貓、玩紅綠燈；冬天看見學生躺在小山坡上，猶如冬天的小蜥蜴曬太陽，兒童節則為校園野餐悠活日的戶外綠地。

猶記劉建築師曾說過，新南國小新校園不僅是都市軸線的美麗端點，也融入都市綠建築生態跳島的概念，蜿蜒的生態池是舊校園旁運河的縮影，現今池畔垂楊拂動、魚兒悠遊、蜻蜓點水，植栽生態豐富，不僅常見白鷺鷥駐足，觀景台木階更常見學生觀察水中生物、寫生作畫，教師及家長也常在此休憩聊天、欣賞美景。

廚房旁的生態農園更是「自然教學與食農教育」的極佳場域，春耕、夏耘、秋收、冬藏各有風景，小小農園依照節氣時序種植，洛神花、番茄、甜菜根、地瓜、玉米、蘿蔔、豆薯、絲瓜、茼蒿、芹菜、香菜……，這裡有好多城市孩子的第一次：第一次拔蘿蔔、第一次生吃甜菜根、第一次挖地瓜和豆薯……，也是許多家長的第一次：第一次看到盛開的黃色茼蒿花，家長以為是小向日葵；第一次看到香菜、芹菜和青蔥的花，原來它們開花像一把把白色的小傘，美不勝收、淡淡清香，香菜開花採種子時節，更有家長整株剪回插在花瓶中，淡紫色小花不輸花市的滿天星喔！

讓知識走出書本，讓能力走進生活；教室在天地之間，課程在生活之中。學習的精采不僅在課堂裡，在劉建築師用心打造的鑽石級綠校園，伴著生態池與洞牆，像大地的眼睛般，誘發學生創意與引領學生逐夢，開放的校園陪伴學生以開放的心，盡情享受學習，展現熱忱與風采，航向人生的卓越藍海！

以人為本的探索樂園　高雄市路竹區蔡文國小創校校長　陳春蓮

朝迎一張張歡欣童稚的臉龐
一雙雙骨碌碌轉的發亮眼眸
暮送一個個雀躍有禮跟老師同學道再見的孩子
一幕幕師生完成整天學習和樂滿足的畫面。

一所孩子愛上學、老師愛教學的學校，每天熱烈地演繹著教育的內涵，凝聚優質的課程，也生動地詮釋了學校存在的價值。蔡文國小建築空間的建構，從學習者、教育者的需求出發，每個空間充分支援教學歷程，讓教學更順暢、設備使用更順手。

聚落式的建築配置銜接許多活動空間，優雅的外觀造型給予孩子從小培養美學的薰陶。學子們走班上課充滿了期待與趣味，校園裡每個區域均有不同的地貌和植被，對孩子而言處處是充滿探索的樂園。農園裡各式的蔬菜和各種飛舞的昆蟲，是最佳的生物觀察學習場；再造龜山是下課時兒童們遊戲的祕密樂園；圖書館四周的彩繪玻璃展示孩子驕傲的作品；戶外劇場是才藝展演的表演台；生態景觀池的生物多樣性，是自然學習的活教材；鳳凰樹下大沙坑是學子們挖挖疊疊永玩不膩的最愛。

入口廣場是個戶外大教室，全校師生每週三的晨間閱讀，在茄苳老樹下由我擔任「大嬸婆」角色，透過短劇表演方式，以台灣本土題材和諺語，引導學生做人做事道理。短劇內容善用校園空間典故，從入口意象「竹」的高風亮節，引導學生要學習「竹」的節節高升精神；校園裡充滿故事，迴廊的地方文史、門扇上的詩詞與台灣諺語，讓學習生動有趣又多元，落實空間支援教學的意涵。

當夕陽西下，入口廣場一群群等著家人來接的孩子，繞著、鑽著、爬著書卷洞裡，溫馨快樂洋溢臉上。這座校園像本書，充滿無限學習的可能。我雖已退休多年，那一幕幕蔡文學子生動而多元的學習，微風輕拂，蒼綠的孟宗竹在校門口搖曳生姿，到今天回想起來，仍帶著甜蜜感人的美好回憶。

感謝劉木賢建築師充滿人文素養，不計成本力地投入參與式校園建築的討論。本著對教育的理想、熱情和關懷，一路與蔡文團隊、社區、學生共同建構一所學習樂園，讓人體會建物與大自然間和諧共存的關係。我也在這所生動的教育現場中，體現了建築與教育之間的相互取法，共同成就一畝大家的「教育夢田」。

公共美學教育場 台南市金城國中校長 康晉源

結識劉木賢建築師於2003年啟動的忠孝國中二期新建校舍工程，當時我擔任學務主任，在規畫設計與營建過程中，感受他對設計的專業及堅持，造就二期校舍獲得園冶獎及台南市第一件公共工程金質獎的肯定。此外，他熱心教育事務，於18年前在台南東北扶輪社成立「鱒魚獎學金」，鼓勵逆境向上的學子，每年提供獎學金給受挫再站起的孩子，並給予舞台公開表揚，這種人道關懷的精神令人敬佩。

金城國中自2003年起即有遷校規畫，但因為「新沙卡里巴臨時綜合商場」問題，延宕遷校計畫近十年，在市府、學校、設計、施工團隊的努力斡旋下，才讓工程順利完成，全體師生終能於2015年遷至新校區上課。

圖書中心為校園配置的核心，搭配金湯湖塑造出城墎意象，內部設計營造出圖書誠品化的風格。校舍落成啟用後，圖書中心辦過蘭花展、書畫展和音樂發表會，是個藝廊展場和心靈場所，也是孩子們下課時流連忘返的知識寶庫。

回首來時路，要感謝學校同仁、建築師事務所夥伴及偉基營造團隊的共同努力，打造一所鑽石級綠校園，也要謝謝事務所的江佳香設計師，從頭到尾的全力協助。金城國中及新南國小遷校是「運河星鑽計畫」指標性工程，如今圓滿完成遷校作業，台南市民期待數十年的運河活化將可加速實現。從都市開發的角度來看，既是老城區的活化新生；從文化城市的角度來看，將是歷史繁榮的再現。

金城國中遷至新校區來，已逾一年多，這所鑽石級綠校園是絕佳的學習場域，蟲鳴鳥叫聲、琅琅讀書聲、悠揚樂音聲與歡笑嘻鬧聲，都讓校園充滿活力。「金質學城」不論晨昏，皆有其美。每年透過規畫藝文團隊的展演，在樂音及星光的襯托下，打造校園成社區的美感共學場域，讓金城成為一座超越圍牆的「公共美學教育場」，呈現校園建築美學的新風貌。目前已有不少外縣市教育團體蒞校參訪，期盼帶動校園建築美學及綠色校園的風潮。

會呼吸的建築　　國立南科實驗中學校長　林坤燦

劉木賢建築師規畫設計的校舍，是全國第一所鑽石級綠建築認證的高中。在他精心設計下，校舍猶如一座美麗的城堡，四季光影的變幻、風的流動，巧妙地融入四周田野環境；整所校舍流動著人文與藝術的空間對話、自然生態保育的主張，使得原應生硬的鋼筋水泥建築，變得親切、自然、舒適，讓學生到校讀書成了一種生活享受！

一般教室的頂層是最熱的地方，劉建築師為解決熱的問題，在教室屋頂設計通氣塔，運用熱氣上昇原理，將熱氣經由格柵天花板排向通氣塔。為防止颱風雨水倒灌進教室，在通氣塔採用防颱型百葉窗。為驗證其通風效果，我曾在暑假大熱天上到四樓，去了解教室到底熱不熱？結果發現，關閉的教室因熱氣上昇自然排放，仍能維持不悶熱的感覺，若打開窗戶配合吊扇，其自然通風效果就更為顯著；教室窗台也設計得較一般學校低矮，配合穿透式的欄杆，讓風更為流暢。

劉建築師在體育館自然通風考慮上也是匠心獨運，地面層與看台區設計落地開口，引進大量自然風；大空間的高窗，採用電動推射窗以方便開啟，達到熱氣上昇的「自然浮力通風效果」，讓學生上體育課不必開冷氣，達到運動流汗卻不悶熱的健康效果，亦達成節能減碳的目標。

本校高中學生曾針對「教室通風狀況與溫度」，以高中和國中部的教室做對比的探討（周紫喬、黃文信，2011）。在這篇研究中發現，一天當中學校最高溫出現於下午三時，國中部四樓密閉教室可達37度高溫；高中部的最高溫才34度，溫度差高達3度。學生探究其原因，與頂樓教室天花板的通氣設計有關。高中部教室設有網狀的通氣孔與通氣塔，輕鋼架天花板與頂樓地板三角空間，引導熱氣向上從百葉窗靠浮力通風自然排出。

確實，在良好空氣對流狀況下，高中部四樓教室，即使在南台灣的炎炎夏日，也可以不用開冷氣上課，我們給這棟建築取名為「會呼吸的教室」。全校師生有幸，能在一個最自然、健康的環境下學習成長，從學習場所體驗到空間設計的美妙。每天，看著師生愉悅地在此讀書生活，真是實中全體師生的福報！

學‧思‧行——在這山海間的居心地　台東大學師範學院院長　章勝傑

下午5時15分，我拖著疲累的身子從教室出來。早上的課結束時，我通常會走靠東邊的走廊，跟沿廊的夏槿、紫葉酢醬草、杜鵑花、雞蛋花、孤挺花或百合花打個招呼。午後，我比較常走西邊的穿堂，喜歡斜陽照進這個長廊時與柱子、庭樹互動的光影變化。天氣許可，我會穿過長廊到生態池邊稍作佇留。五月中旬了，師範學院生態池的鳶尾竟還有殘花幾朵；不經意，就在那片被工友幾乎砍禿的水生植物區中，看見一隻好久不見的紅冠水雞。然後，那個滿足的自己就可擁著那個疲累的我繼續前行。

從那裡，有好幾條可以走回研究室的路。我可以穿過體育系的走廊然後搭電梯上四樓；也可以直接穿過南庭曲徑，跟二座從舊校園遷來的塑像〈孔先生〉和〈帶著學生閱讀的女老師〉敘敘舊。當然，也可以經過師範學院的文創商店、咖啡廳、淑真講堂、正面穿堂，再從那個九重葛攀爬的樓梯間拾級而上；或者，我也可以直接從數媒系那側樓梯上二樓，經過師範學院辦公室，再從學院正面二樓的穿堂走到底，再循九重葛樓梯上四樓。最後的這條路徑最有意思，可以看見南庭黃花風鈴木的樹冠，欣賞曲徑沿路的鳳凰搖曳，也可看見茄苳、黃連木、櫸木、白玉蘭以及學校外面隱約的紅藜田。

無論清晨、午後、天晴或下著雨絲，這個穿堂總是如斯療癒。

上到四樓，我能看見沈浸在雲霧之中的都蘭山偶爾露臉，也可看見射馬干山的姿態從山邊綿延到師範學院的南庭。南棟的空間中，除了自己的研究室，我相當喜歡明亮而通風的廁所；它，相當環保地使用回收的雨水沖廁；每回如廁往窗外望去，半個校園及太平洋的景緻納入眼底，構成了極美的框景。

走訪各地時，總喜歡到處參觀校園建築，也買了一些相關的書培養眼界，但我仍是建築的門外漢。當年，劉建築師規畫設計師範學院討論時，因為職務關係，我們冒昧地提出若干非專業的意見，他並不以為忤，耐心地與我們溝通討論。如今，他親手打造的空間，成為師範學院師生學習、生活的場域，承載著許多年輕學子的記憶與夢想。他在台東大學校園的設計，一如建築師本人，單純溫潤而貼心，然而空間卻層次多變，路徑迂迴多折，可沉、可思、可觀、可遊，境隨心轉，靜觀自得。

隨著歲月更迭、樹木漸興，空間的風貌漸陳卻意象更新。忍不住想像，十年、二十年後，多少年輕學子，走過我如今走過的二樓穿堂，笑語交織著風聲樹影，如鈴輕吟。

人文建築vs.幸福工程 台南市永仁高中前校長 王宏寶

2008年我接任永仁高中校長，因前任莊明仁校長結識緣起文教協會的朋友們，協會每年均贊助學校國中部女籃隊，贊助選手對外比賽經費、營養費、裝備費和清寒選手的課業輔導費。因這群善心人士的相助，使選手們無後顧之憂，全心全意投入課業的學習與球技的鍛鍊。多年來永仁女籃創造了許多奇蹟，2002年國中女籃隊成軍，至2017年已經勇奪九次全國甲組冠軍；2011年成立高中女籃隊，第一年即以六位高一新生勇奪高中女子甲組第六名，接著於2012、2013連續二年勇奪高中女子甲組HBL后冠，奠定了永仁女籃在全國高、國中屹立不搖的地位。

這些奇蹟，除了有長官、學校同仁與後援會家長們的支持，教練團、球員的淚水與汗水之外，緣起文教協會是背後最重要的推手。而認識緣起協會的劉建築師也是一段奇緣，2009年因設計二期校舍的徐岩奇建築師要往大陸發展，三期工程改由他的好友劉建築師接手監造，因而有了三年的合作經驗。在2013年的緣起會員大會，劉理事長邀請學校女籃隊與會慶功，會中他親切地關心球員們的學習與生活，典禮上對球隊選手的比賽表現如數家珍地介紹給大家，並安排學生們上台秀球技，讓孩子們歡欣鼓舞倍感榮耀，也使我對劉建築師的細心印象深刻。

另外，更值的一提的是每年受邀參與台南東北扶輪社的「鱒魚獎學金」頒獎活動，這個獎項是18年前由劉建築師倡議成立，顧名思義就是鼓勵國中生們學習「鱒魚逆流而上」的精神。這個獎項有別於一般獎學金，獎勵目標別有深意，18年來已有將近千位的青少年榮獲這個獎。這些獲獎的學生，大部分從未受家長或師長重視、也沒有機會被肯定，因為受了師長的推薦而獲獎。

每年頒獎活動，有如寒夜中一盞明燈，溫暖也激勵了孩子的心。每一次參與頒獎活動，深深感受到扶輪社友們的用心和親切，每位社友平日在專業領域上都是職場達人，到了這天他們都放下身段，展開溫柔的雙手擁抱這群曾經迷失方向、曾經叛逆的青少年，用友誼的心化解了孩子們的羞澀與不自在，溫暖了每一位孩子忐忑不安的心；透過鱒魚獎學金的頒發，每一個孩子感受到滿滿的愛與希望。

由劉建築師主持的頒獎典禮，每一次他總是做足了功課，用那略帶沙啞又富磁性的嗓音，導引學生與師長上台，感性地介紹每一位得獎學生的事蹟。他常以幽默的寒暄卸下孩子的心防，讓學生慢慢說出逆境中的成長軌跡和叛逆的來由。尤其導引師生對談時，學生和家長們經常感情潰堤，

學生的感恩之心和家長的揪心撫慰，真心告白，有別於一般頒獎的制式典禮，真情破表令所有在場人士為之動容，也讓我見識到劉建築師內心柔軟的一面。

感謝劉建築師長期以來，對教育無私的奉獻與投入，尤其是用心於弱勢的關懷，累積出許多豐富、感性的人文情懷。正因這些人文情懷的底蘊融入到他的設計中，他的學校作品受到教育界無數的參訪與讚賞。一件好的作品除了建築師的設計用心外，還融入了「赤子之心」的人文情懷，讓校園空間充滿了生命與溫暖。或許，這是劉建築師的設計與眾不同之處，非常高興認識這一位「幸福工程師」，期待他能為校園建築帶來更多的感動，讓孩子們在優質的學習環境中健康、快樂、有自信地成長。

回首成長的軌跡

鳥瞰劉家村

影響一個人最深的有二，一是母親，另一是母校。

我來自高雄縣湖內鄉劉家村，一個連小學、幼稚園、寺廟、教堂都沒有的村落。村子大都是三合院的紅瓦厝，戶戶相連通的巷弄和稻埕，是孩子遊戲追逐蹦跳的天地，村落四周被魚塭包圍，只有一條通往海埔村的道路連著外面的世界。

我在台南工作，母親住在湖內的鄉下，每個週末我都回去探望母親，陪她走走，我們最常去的地方就是母校──海埔國小。

80歲的母親已不能走動，只能坐在輪椅上，看著孫子們來回溫鞦韆，我一圈又一圈地繞著操場跑，以及許多村子的人在跑步運動。見到校園前庭擺放一台牛車，母親拄著枴杖走過去撫摸那熟悉的感覺，更彎下腰來撿拾豆莢，告訴我們許多有關少時到外地耕田駕牛車、撿豆莢，中午時分兄妹在田裡燒飯的童年往事，直到夕陽西下將影子拖得好長，我們才漫步回家，回家的路既充實又溫馨。

母親教導了我對人處世的態度，母校的教育則影響我人生的價值觀。

陪著母親走訪往日足跡

小時母親抱著我

父親的養殖事業

母親到魚塭幫忙

母親在海埔國小彎下腰撿豆莢

布袋戲的幻象

從小要打赤腳走1.5公里路到鄰村海埔國小上學，冬天時腳踢到石頭很痛；夏天中午最怕頂著大太陽回家，柏油路冒著煙，踩得腳底發燙。吃完午飯，又匆匆趕回學校，很羨慕住家離校比較近的同學，吃完午餐還可看布袋戲，小學真應該位於學童步行十分鐘可達的地方。

那時正流行黃俊雄的布袋戲，雲洲大儒俠史艷文。我相當著迷藏鏡人、三缺浪人、祕雕、冷霜子等角色，會和同學互演角色，幻想劇中英雄角色。照鏡子時也常想像鏡子裡走出藏鏡人來與我對話。女性角色中的黑玫瑰、恨世生等女俠同樣令我迷戀，尤其女暴君會夢中出現並殺人，如此「夢中人」令人迷惑並感到害怕，深怕一覺醒來魂魄已離開身體。布袋戲的人物與場景具有豐富的想像力，讓孩子們可以神遊天地無限聯想。

同學們一下課就演布袋戲，拿書來當機關，

手帕綁在手指頭就演起來了，老師見狀索性來個布袋戲大賽。所有男生都上台比賽，我原本不善言詞，頗為木訥害羞。同學們卻由那一場布袋戲比賽中，看到我還蠻會編故事，下課常常賴著要我說故事。我被逼急就跑到大樹下，他們亦尾隨並包圍著我不放人，只好瞎掰看過的忠孝節義故事，胡謅編成劇情餵他們，竟也養成我喜歡胡思亂想，整合編造空間的功夫。

老師上課時大家常打瞌睡，剛退伍的年輕老師，就罰全班一起趴著睡個夠，整整睡了半個月。我睡不著就看著屋頂的木構造，大家都說學校鬧鬼，鬼就在木桁條上跑來跑去，我卻想到布袋戲的俠客在上面飛來飛去。看不到鬼就看窗外的樹，風來了葉子會動，鳥來了樹幹會晃，謝謝那片木麻黃，伴我度過童年歲月，有樹的地方就會有美好記憶的童年。

有一回我和同學打架，打到對方流鼻血，那是我少數打贏的時刻，沒想到對方下課請來

大哥哥們，一行人浩浩蕩蕩走過來。我想跑向對面教室向姐姐求救，無奈那該死的操場空蕩蕩的，根本躲不掉他們的視野，我嚇得從教室後翻牆溜掉跑回家。父親見同村孩子到台南明星學校就讀，也正想將我轉學。因此，我從小就非常討厭學校只有教室圍繞操場，卻沒有其他可活動、隱藏的開放空間。

通學到府城

高雄縣的劉家村離台南只有12公里，到高雄卻要60公里，四年級下學期父親將我轉學到城裡永福國小唸書，開始了越區就讀的苦日

海埔國小校門

海埔國小晨間運動

子。每天要從劉家村騎腳踏車到省公路太爺站，再從太爺站擠公路局車班到台南市區。那時還沒有小孩專用腳踏車，所以騎大車是件苦差事，我騎得動但踩不到地不會上車，都要人從後架住車，我才上得去。冬天天未亮就要出門，寒風吹來，苦不堪言，我只好假想自己是威爾遜將軍，在寒冬裡馬不前進的窘況，咬緊牙根衝破那段2.5公里的路程。

要擠上公路局車，更是一種挑戰。整個湖內、路竹等鄉鎮都沒有高中，所有中學生分從各地擠公路局車班到台南。每天早上有百來人在太爺等車，從路竹來的車班就已坐八分滿，每班公車能擠得上的實在有限。學生雖有排隊，但公車總停不準，每次要擠要塞才能上車，每天早上就是一場戰鬥，總是滿身大汗到學校。

同學們見我狼狽樣子，稱我為「草地囝仔」。當我意識到這是種「城與鄉」不對等階級身分的稱呼，甚至有被貶低的意涵。我開始美化自己的家鄉，「劉家莊」這名號對同學已經夠神祕了，又位在湖裡邊的「湖內鄉」。藉由七分想像三分真，我把家鄉美化得像桃花源般的夢幻天地，讓同學聯想到布袋戲裡神仙高俠的居處，我正來自那個雲深不知處。

永福國小畢業照，第三排右二的我

南門城遺跡位於建興國中操場旁

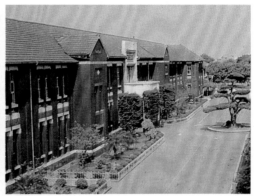

建興國中紅樓

劉家村民百分之九十都姓劉，到了海埔國小就讀仍是劉姓佔大半，我一直以為「劉」是天下第一大姓。直到越區到永福國小唸書，全班竟然只有我姓劉，讓我相當訝異，同學中竟還有姓楊、姓白的。以前我以為楊麗花、白嘉莉、鳳飛飛只是藝名，不知世間真有姓楊的，這是我第一次感受到外面世界真的不一樣。

南門城比武

國中就讀建興國中，這裡曾經是戰後台南市政府所在，當時是一所以升學聞名的學校，但也培養出王建民等棒球明星的國中。在那個以升學為主的年代裡，英文科平時考竟以滿分為標準，少一分打一下，數學科段考不及格，還得被罰跪爬走廊教室繞一圈。

上學最大的樂趣就是下課時，同學間的打殺比武，一下課從走廊殺到操場，再一路追殺到大南門城。那時大南門城就像廢墟般，晾在操場旁沒人理睬，十幾年後才列名府城三級歷史古蹟。大南門城空間高低變化豐富，動線曲折有趣，當時卻從來沒有半個遊客，政府不管，學校也不理。我們只當是學校邊界的三不管地帶，面對操場大綠地，任由我們爬上打殺、騰空跳下，當成攀簷走壁練習武功的好場所。對學生而言，校園的開放空間遠比室內教室空間重要，學校的戶外空間應該多元化、豐富化，適當的高度就讓中學生去跳躍、攀爬，實在不必像動物園般，以欄杆將高台與學生隔離。

竹園崗的歲月

高中就讀南一中，一中位在竹園崗，早期的府城有七座小山崗，重要的機關、寺廟都居高臨下。每天早上通學從火車站經地下道，沿著吵雜的四維路爬上竹園崗，翠綠濃郁的框景正是紅樓拱門，端景就是學生都知道竹園崗，全校卻找不到一株竹子。

下課時同學間會流傳黃色書刊和《文星》雜誌等禁書，我開始接觸到《文星》雜誌，刊登李敖等反威權的思潮。從此，開始不相信當時所有媒體的報導，強烈懷疑政府透過媒體操縱人民思想，猶如現代的北韓。

當時穿著校服搭公路局通車很威風，但前門再到二部朝會時，都要經過校本部與分部的二道高聳圍牆，高牆上還佈滿尖刺的鐵釘，仿若柏林圍牆防患學生翻牆逃脫。

後來我考上建築師剛開業，第一個公共工程就是1992年時得到一中勝利路校門設計的機會。此千載難逢的機會，就是將這二道「柏

南一中校門

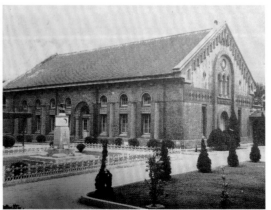
南一中小禮堂

林圍牆」打掉，改成通透式的欄杆，使校本部與二部的視覺連通，從勝利路過皆可看到一中美麗校園。

高中校長是大導演李安的爸爸李昇，一張紅通通又斯文和藹的臉龐，記憶特別深刻。紅樓是校園最美的建築，常在紅樓拱圈迴廊遇到紅臉的校長。升上高三時教室都安排在紅樓上課，從拱窗可看到校園前庭有不少蒼勁的老樹。

學校位在竹園崗，卻看不到半棵竹，但校園中有幾棵老榕樹，同儕間會坐在紅樓拱廊邊的老樹下，天南地北的吹牛、吵架和辯論。後來，設計路竹的蔡文國小，我決定大量種植竹子，應是一種潛意識的彌補作用。在許多學校的設計中，為學生留下交流暢談的空間。

淡水未央歌

大學負笈北上到淡江，當年正是高雄事件、中壢事件、美麗島事件接連發生的年代，每天晚餐後留連在英專路的書店看黨外雜誌，每份雜誌出刊不久就被查禁。在那個風起雲湧的年代，我趕著到台北參加街頭運動和聆聽黨外政見發表會。

當年也是校園民歌蓬勃的年代，每人學彈吉他，晚上圍坐在淡江溜冰廣場階梯，聽民歌手演唱自己創作的歌曲。

有台北同學笑稱我們是「下港人」，我就反譏只有台北人才被關在「台北城」，從來走不出台北，看不到台灣其他地方的美。建築系的課很重，尤其設計課讓人忙得不可開交，但我仍抽空參加社團，其中淡青社友許多來自文學院，淡江學風相當自由，大家坐在牧羊草坪高談闊論，讓我接觸藝文、哲學各種流派，體認到不同思維的角度與左派思想。

記憶最深的一幕，有次聊天到三更半夜，大家決議到車站搭第一班火車去北投。每人睡眼惺忪卻有幾分雀躍，九個人忽而集中同一車廂，忽而又分散佔領每個車廂，到了竹圍、北投，有戴斗笠的阿公和挑菜的阿婆上車，都要到都市裡賣菜，車廂上這一群頹唐年少和純樸老年，成了鮮明的對比。從北投回程時，我們到了竹圍站就下車，大夥沿著鐵軌兩側，一路高唱李泰祥的〈一條日光大道〉步行回淡水，何等天真！又何等浪漫！這樣的大學生活雖瘋狂卻是值得的。

後來，我在成大建築系兼任設計課，發現學生不只忙設計，其他課業也很重，幾乎沒人

參加淡青社主編《淡江典故叢》

有時間參加社團。我替他們叫屈可惜，失去了與不同領域交流的機會。我一直鼓勵學生們，利用假日結伴走出去，尤其可與大陸及各國交換生，從他們不同的視野與觀點，會提高我們逐漸麻痺的觀察敏銳度。尤其，更鼓勵他們寒暑假走不同路線返鄉，騎機車走台三線或海線，逆向往南繞東台灣再回到中北部，每次不同的路與不同的伴，都將有不同的發現，這些都是未來設計時的養分。

旅行見聞

29歲剛考上建築師，那年，決定犒賞自己，花了10萬元與朋友走了一趟歐洲之旅，那次旅行讓我大開眼界，理解到什麼才是美好的生活環境？從建築的外觀材料、配色、細部到整體環境，都讓我驚嘆不已。經過鄉村，連綿不絕的起伏地景，從淺綠草地、金黃稻穗到墨綠森林，各種花田、農作物，構成一幅極美的大地景象。歐洲大地就像一塊彩布，被耕耘得像幅畫，我覺得每個農夫都像藝術家。反觀台灣，連學設計的建築人，恐怕都沒這般美學素養，難怪德國《明鏡週刊》曾笑我們的環境像豬圈。看來，環境是種潛移默化，在這般如詩如畫長成的人們，房子再小都不會隨意搭個醜醜的鐵皮屋來增建，連給動物住的狗房、雞舍都美得像卡通。而在台灣設計再美的住屋，常隨意增建

破壞原來的美學。龍應台也以「長了梅毒的母親」來形容這片生我、育我的大地，然而「台灣」再醜還是我們的母親。

爾後，旅行成為生活中不可或缺的習慣，建築的確是一種文化，環境正是千百年來累積沈澱的結果。尤其每次拿到競圖，就會犒賞自己一趟旅行，旅途中拋除雜事，再沈澱自己設計的想法。從先進的歐、美、日、澳到開發中國家，不只去看萊特、密斯、柯比意等現代建築大師的代表作品，也看當代Zaha Hadid、Frank Gehry、Renzo Piano、安藤等建築作品，更喜歡走入古老文化的世界如高棉、印度、土耳其和大陸雲貴邊疆，最北還跑到北歐冰島、格陵蘭，看看愛斯基摩人的村莊。

人生的學習來自學校，生活與旅行。我的世界從劉家村、台南府城、台北淡水到世界各地，視野見聞不斷地擴大。每次旅行讓我看到不同的人、事、物與生活的場景，讓我重新思維：「這兒的人，為何是這般地生活？那兒的地方，為何有那樣的風景？」

這些不同的人生體驗，都是我設計校園的養分。我覺得自己相當幸運，從事建築師設計學校的工作，透過校園空間營造，可以實現我兒時的所有夢想和各種怪異的幻想。我衷心地希望所有的孩子，在成長學習過程中，都能體驗到許多環境與空間的美好。

2001

地震綻開的花朵
——南投縣竹山鎮延和國中

設 計 者	劉木賢	
參與人員	李育聰、楊惠雯、許榮信	
	崑山科大空間設計系：	
	吳學明、郭一勤、張郁靂	
校　　方	陳勝雄、張瑞祥、蘇由美、劉懋榮	
	謝偉敏	
顧　　問	結構／遠代工程顧問	
	電氣／給排水／聯立電機技師事務所	
營　　造	長家營造	
面　　積	基地面積／28,307.94m^2	
	總樓地板面積／6,398.42m^2	
層　　數	地上三層	
造　　價	新台幣 78,974,103元	
設計時間	2000年4月至2000年12月	
施工時間	2001年3月至2001年9月	
地　　址	南投縣竹山鎮鹿山路40號	

2003

知識探索的樂園
——台南市億載國小

設 計 者	劉木賢	
參與人員	吳佳玲、江佳香、吳明璁、李育聰	
	邱美玉、李侑達	
校　　方	吳文賢、張銘堅、洪榮進、許志彰	
顧　　問	結構／全佑工程顧問	
	電氣／給排水／安鼎工程顧問	
營　　造	合新營造、偉基營造	
面　　積	基地面積／29,721m^2	
	總樓地板面積／27,641.44m^2	
層　　數	地下一層、地上四層	
造　　價	新台幣 321,970,805元	
設計時間	2001年3月至2001年11月	
	（一、二、三期）	
施工時間	2002年2月至2003年12月	
	（一、二、三期）	
地　　址	台南市安平區郡平路310號	

2004

孩子的快樂天堂
──高雄市路竹區蔡文國小

設 計 者	劉木賢
參與人員	李俊明、許榮信、蘇盟斌、邱美玉
	李侑達
校　　方	陳春蓮、蘇恆欽、李天財、楊錦雲
顧　　問	結構／遠代結構技師事務所
	電氣／給排水／安鼎工程顧問
營　　造	昌慶營造、聖育水電
面　　積	基地面積／21,630.87m^2
	總樓地板面積／14,670.86m^2
層　　數	地下一層、地上三層
造　　價	新台幣 201,622,000元
設計時間	2001年6月至2001年12月（一、二期）
施工時間	2002年7月至2004年2月（一、二期）
地　　址	高雄市路竹區國昌路548號

2005

樹與牆的故事
──台南市忠孝國中

設 計 者	劉木賢
參與人員	李俊明、吳明璁、邱美玉、李侑達
校　　方	吳福春、歐仁欽、李月華
顧　　問	結構／遠代結構技師事務所
	電氣／給排水／安鼎工程顧問
營　　造	永康營造
面　　積	基地面積／24,985m^2
	總樓地板面積／9,921.15m^2
層　　數	地下一層、地上四層
造　　價	新台幣 121,295,000元
設計時間	2003年5月至2003年11月（二期）
施工時間	2004年1月至2005年1月（二期）
地　　址	台南市東區崇善路151號

2007

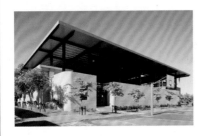

尋找在地的價值
——高雄市岡山區前峰國中

設 計 者	劉木賢
參與人員	江佳香、許榮信、邱美玉、李侑達
校　　方	楊雄保、陳瑞鎮、翁南濱、李明昆
顧　　問	結構／遠代工程顧問
	電氣／給排水／空調／安鼎工程顧問
營　　造	安記營造、超晟營造、南洪水電
	建升水電
面　　積	基地面積／30,120m^2
	總樓地板面積／19,799.26m^2
層　　數	地下一層、地上三層
造　　價	新台幣 348,240,000元
設計時間	2004年1月至2008年5月（一、二期）
施工時間	2006年5月至2009年12月（一、二期）
地　　址	高雄市岡山區樹人路1號

2008

昔日的祕密花園
——高雄市紅毛港國小

設 計 者	劉木賢
參與人員	吳佳玲、李俊明、林坤龍、李侑達
校　　方	張宏仁、洪昆山、沈佑霖、曾鋐祥
顧　　問	結構／遠代工程顧問
	電氣／給排水／空調／安鼎工程顧問
營　　造	勝榮營造、建升水電、超晟營造
面　　積	基地面積／21,520.13m^2
	總樓地板面積／15,407.57m^2
層　　數	地下一層、地上三層
造　　價	新台幣 352,480,000元
設計時間	2005年9月至2009年5月（一、二期）
施工時間	2007年5月至2010年12月（一、二期）
地　　址	高雄市前鎮區明鳳七街1號

海角社區的樂園
──高雄市鳳林國中

設 計 者	劉木賢
參與人員	李俊明、林坤龍、董坤篪、李侑達
校　　方	王文霖、羅慶璋、丁樹吉、黃燕花
顧　　問	結構／遠代工程顧問
	電氣／給排水／安鼎工程顧問
營　　造	弘晨營造、超晟營造、南洪水電
	洪偉水電
面　　積	基地面積／30,120m²
	總樓地板面積／14,094.25m²
層　　數	地下一層、地上三層
造　　價	新台幣 322,000,000元
設計時間	2006年1月至2008年5月（一、二期）
施工時間	2006年11月至2009年8月（一、二期）
地　　址	高雄市小港區龍鳳路559號

鑽石級的綠色校園
──南科實驗中學

設 計 者	劉木賢
參與人員	莊智雄、江佳香、劉啟明、翁銘宏
	陳泰龍、陳清乾、李侑達
校　　方	郭達永、方崑合、戴旭章、林坤燦
	吳世南、黃世忠、張毓洪
顧　　問	結構／遠代工程顧問
	電氣／給排水／安鼎工程顧問
營　　造	鈺通營造、聯邦電力、昭雄營造
	詠美工程
面　　積	基地面積／47,542m²
	總樓地板面積／26,070.99m²
層　　數	／地下一層、地上四層
造　　價	新台幣 647,900,000元
設計時間	2007年1月至2008年6月（一、二期）
施工時間	2008年6月至2010年7月（一、二期）
地　　址	台南市新市區大順六路12巷6號

2010

潔淨律動的巨石
—— 德光中學運動中心

設 計 者	劉木賢、徐岩奇
參與人員	吳照男、黃姿婷、蘇小珍、邱美玉
	吳明璁
校　　方	孫碧芳、戴志成、楊惠娜
顧　　問	結構／遠代工程顧問
	電氣／給排水／安鼎工程顧問
營　　造	隆大營造
面　　積	基地面積／22,102m^2
	總樓地板面積／ 9,876.12m^2
層　　數	地下一層、地上五層
造　　價	新台幣 230,400,000元
設計時間	2008年7月至2009年1月
施工時間	2009年2月至2010年8月
地　　址	台南市東區德光街106號

2012

百年老校的更新
—— 高雄市茄萣國小

設 計 者	劉木賢
參與人員	劉啟明、江佳香、許榮信、李侑達
校　　方	吳清富、劉時斌、梁正宏
顧　　問	結構／遠代工程顧問
	電氣／給排水／安鼎工程顧問
營　　造	黃鼎營造、橋尚水電
面　　積	基地面積／58,414.88m^2
	總樓地板面積／4,924.8m^2
層　　數	地上三層
造　　價	新台幣 75,300,000元
設計時間	2009年9月至2010年4月
施工時間	2010年5月至2012年1月
地　　址	高雄市茄萣區茄萣路二段307號

2013

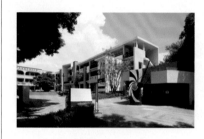

新舊校園的銜接
——台南市大光國小

設 計 者	劉木賢
參與人員	李俊明、黃姿婷、翁銘宏、吳明瑰
校　　方	陳東陽、楊秀枝、李毅民、呂坤岳
顧　　問	結構／遠代工程顧問
	電氣／給排水／安鼎工程
營　　造	佳昇營造、豐譽營造
面　　積	基地面積／25,419.5m²
	總樓地板面積／5,643.17m²
層　　數	地下一層、地上三層
造　　價	新台幣 97,649,112元
設計時間	2009年8月至2010年11月（一、二期）
施工時間	2010年12月至2013年2月（一、二期）
地　　址	台南市北區長榮路五段277號

2013

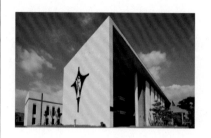

神與人的對話
——台灣天主教總修道院

設 計 者	劉木賢
參與人員	吳照男、張文、邱美玉
校　　方	林吉城、陳盛龍
顧　　問	結構／施健泰土木技師事務所
	電氣／給排水／安鼎工程顧問
營　　造	統營營造
面　　積	基地面積／7,736m²
	總樓地板面積／9,464.47m²
層　　數	地下一層、地上五層
造　　價	新台幣 235,000,000元
設計時間	2010年7月至2012年2月
施工時間	2012年3月至2013年4月
地　　址	新北市新莊區三泰路58號

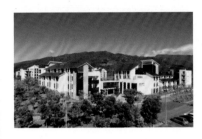

知識與自然的對話
──台東大學師範暨理工學院

設 計 者	劉木賢
參與人員	李俊明、吳照男、林坤龍、許榮信
	翁銘宏、陳泰龍、賴平福、林享清
	李侑達
校　　方	蔡典謨、劉金源、章勝傑、劉炯錫
	許振宏、王文清、黃士昌
顧　　問	結構／施健泰土木技師事務所
	電氣／給排水／安鼎工程顧問
營　　造	一功營造、久揚水電
面　　積	基地面積／404,699.5m^2
	總樓地板面積／32,110.1m^2
層　　數	地下一層、地上五層
造　　價	新台幣 594,700,000元
設計時間	2010年5月至2010年12月
施工時間	2011年6月至2013年5月
地　　址	台東市大學路二段369號

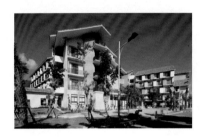

田園交響詩
──台東大學知本學苑

設 計 者	劉木賢
參與人員	劉啟明、林坤龍、許榮信、陳泰龍
校　　方	蔡典謨、劉金源、彭仁君、王文清
	黃士昌
顧　　問	結構／施健泰土木技師事務所
	電氣／給排水／安鼎工程顧問
	空調／協展冷凍空調技師事務所
營　　造	鈺通營造
面　　積	基地面積／404,699.5m^2
	總樓地板面積／17,309.92m^2
層　　數	地下一層、地上五層
造　　價	新台幣 429,568,740元
設計時間	2011年1月至2012年5月
施工時間	2012年8月至2014年4月
地　　址	台東市大學路二段369號

2014

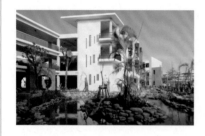

校園是最大的教具
—— 台南市新南國小

設 計 者	劉木賢
參與人員	江佳香、劉啟明、吳明瓛、翁銘宏
	陳泰龍、邱美玉、李侑達
校　　方	吳明瓊、劉明道、方樹啟、李啟榮
	林靜儀、許志彰
顧　　問	結構／遠代工程顧問
	電氣／給排水／安鼎工程顧問
	空調／協展冷凍空調技師事務所
營　　造	允誠營造、高暉機電
面　　積	基地面積／27,664m²
	總樓地板面積／14,308.40m²
層　　數	地下一層、地上三層
造　　價	新台幣 270,226,854元
設計時間	2010年4月至2011年10月
施工時間	2011年11月至2014年8月
地　　址	台南市安平區怡平路6號

2015

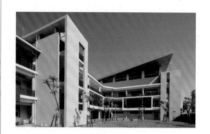

可傳唱的校園
—— 台南市金城國中

設 計 者	劉木賢
參與人員	江佳香、翁銘宏、吳明瓛、陳泰龍
	邱美玉、李侑達
校　　方	康晉源、詹建成
顧　　問	結構／施健泰土木技師事務所
	電氣／給排水／安鼎工程顧問
	空調／協展冷凍空調技師事務所
營　　造	偉基營造、松青水電
面　　積	基地面積／38,647m²
	總樓地板面積／19,497.32m²
層　　數	地下一層、地上四層
造　　價	新台幣 388,036,924元
設計時間	2011年11月至2013年9月
施工時間	2013年10月至2015年7月
地　　址	台南市安平區怡平路8號

2016

航空城的遷校計畫
——桃園市大園國中

設 計 者	劉木賢
參與人員	李俊明、吳佳玲、許榮信、陳泰龍
	陳敬烜、林振銓、李侑達
校　　方	沈杏熾、陳怡璇、蔡元胤、李培濟
	李淯瑋、李華城、游春音
顧　　問	結構／陳裕賓結構技師事務所
	電氣／給排水／承品工程顧問
	空調／協展冷凍空調技師事務所
營　　造	應州營造
面　　積	基地面積／43,634.9m²
	總樓地板面積／29,823.25m²
層　　數	地下一層、地上四層
造　　價	新台幣 755,000,000元
設計時間	2014年1月至2014年10月
施工時間	2015年10月～
地　　址	桃園市大園區園科路

2017

老舊校園的更新
——台北市明倫高中

設 計 者	劉木賢
參與人員	吳照男、江佳香、劉啟明、呂學源
	黃宗文、楊國樑、羅一翔、李侑達
校　　方	王文珠、曾美蕙、郭玉麟、徐榮濱
顧　　問	結構／施健泰土木技師事務所
	電氣／給排水／安鼎工程顧問
	空調／大揚能源科技
營　　造	華邦營造
面　　積	基地面積／20,325m²
	新建總樓地板面積／15,407.57m²
層　　數	地下一層、地上五層
造　　價	新台幣 648,000,000元（含老舊校舍）
設計時間	2012年11月至2015年12月
施工時間	2016年6月～
地　　址	台北市大同區承德路三段336號

劉木賢建築作品集
學校夢田

作　　　者	劉木賢
策　　　畫	劉木賢建築師事務所
協力策畫	楊淑芬
發 行 人	何政廣
發　　　行	藝術家出版社
美術編輯	黃郁雯
編輯完稿	柯美麗
文稿彙整	邱美玉
專案攝影	蔡宗昇
建築攝影	潘瑞琮、柯貴祥、劉俊傑
圖說提供	劉木賢建築師事務所
圖面整理	李俊明、江佳香、吳佳玲、劉啟明

出 版 者	藝術家出版社
	台北市金山南路（藝術家路）二段165號6樓
	TEL: (02) 23886715　FAX: (02) 23965708
	郵政劃撥 50035145 藝術家出版社帳戶

總 經 銷	時報文化出版企業股份有限公司
	桃園市龜山區萬壽路二段351號
	TEL: (02) 2306-6842

製版印刷	鴻展彩色印刷股份有限公司
初　　　版	2017年8月
再　　　版	2020年11月
定　　　價	新台幣650元

ISBN　978-986-282-199-2（平裝）

國家圖書館出版品預行編目資料

學校夢田：劉木賢建築作品集 / 劉木賢著. -- 初版.
-- 臺北市：藝術家, 2017.08
　面；25×21公分
ISBN 978-986-282-199-2（平裝）

1.學校建築 2.建築藝術

926.21　　　　　　　　　　　106011079